植物畫的基礎

基礎

The Joy of
Botanical Drawing

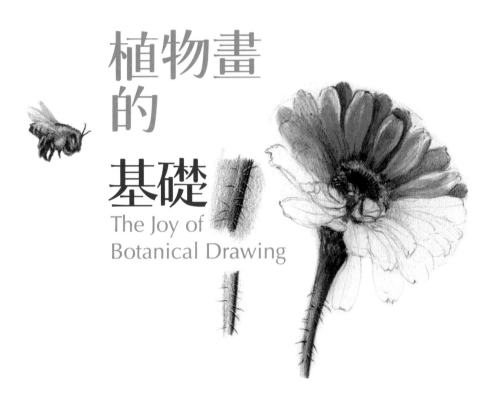

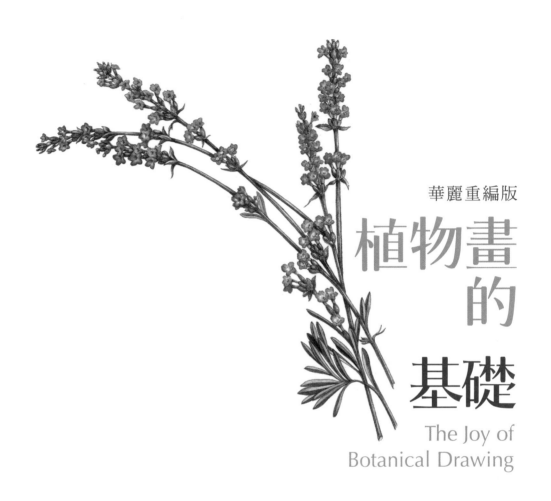

華麗重編版

植物畫的基礎

The Joy of Botanical Drawing

Wendy Hollender
溫蒂・霍蓮德

紀瑋婷——譯

CONTENTS

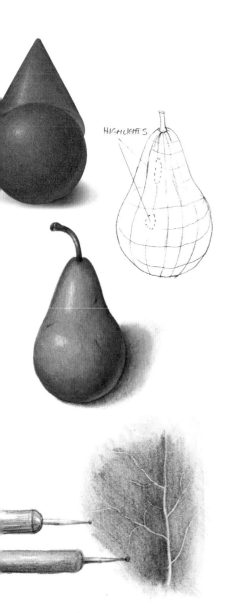

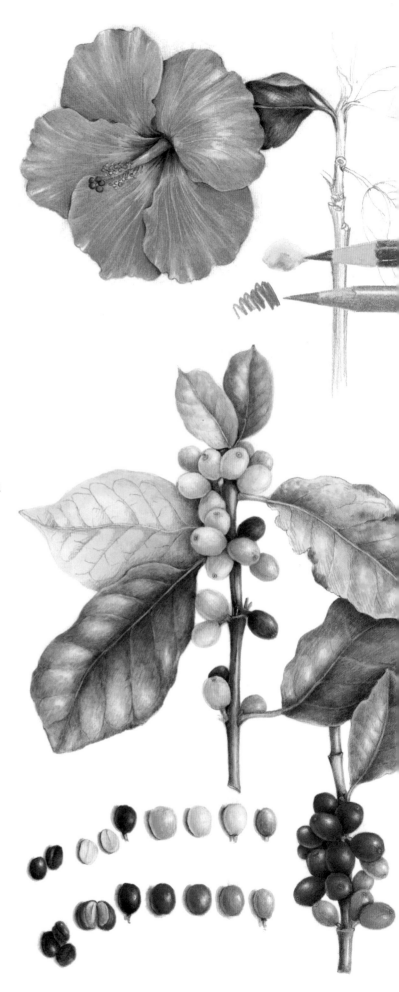

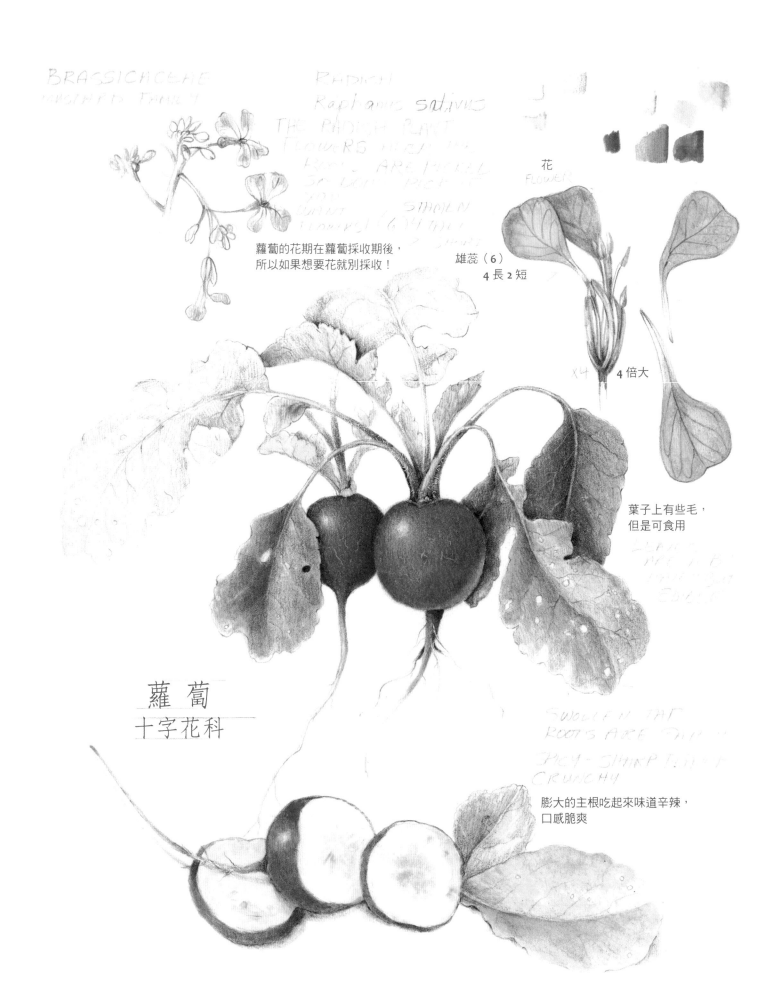

BRASSICACEAE
MUSTARD FAMILY

RADISH
Raphanus sativus
THE RADISH PLANT
FLOWERS WHEN THE
ROOTS ARE PICKED
So Don't PICK IT
YOU
WANT STAMEN
FLOWERS (6 STAMEN)
4 LONG 2 SHORT

花
FLOWER

蘿蔔的花期在蘿蔔採收期後，
所以如果想要花就別採收！

雄蕊（6）
4 長 2 短

X4 4 倍大

葉子上有些毛，
但是可食用

LEAVES
HAVE A
FEW HAIRS BUT
EDIBLE

蘿 蔔
十字花科

SWOLLEN FAT
ROOTS ARE SHARP
SPICY - SHARP TASTE
CRUNCHY

膨大的主根吃起來味道辛辣，
口感脆爽

前言
一封邀請函

「種一棵樹最好的時機是二十年前，其次就是現在。」

——古老諺語

我在二十年前開始學習植物繪畫。在我熟悉繪畫技法的那一刻，一扇門為我而開，我立刻愛上了植物繪畫，打從那天起，好像植物引導我走上一條至今仍穩步遵循的道路。

當我在大自然中仔細觀察與畫畫時，我能感覺到有某種生命的臨在令我內心驚呼不已。我褪去植物的外衣研究其中奧祕，在微觀層面上探索植株和花朵，我的行徑幾乎就像是昆蟲。許多人渴望與大自然建立更深厚的連結，卻認為植物繪畫不是他們做得到的，沒有天賦，當然這些人也大多不曾學過畫畫。

我想分享兩種說法，當我告訴他們我是植物畫家而且教授這門學科，我從他們口中聽到數千次這樣的回答：第一件事就是，「我不會畫畫。」我問他們怎麼知道自己不會畫，有學過或練習過嗎？他們回答我：「我沒學過畫畫，沒有天分」。我從繪畫課學生那邊聽到的第二種說法是，「我怕……」這話會以下列幾件事作結：毀了一幅畫、把紙弄髒、起頭。我希望透過本書的植物繪畫課程，帶你體驗於自然中繪畫帶來的放鬆和靜心的特性，同時幫你培養出一套繪畫技法。如果你能放慢腳步來練習，你不僅會學到如何畫圖，還能體驗到與自然間的親密關係，這通常會進入心流的狀態或帶給你幸福感，如此一來，你就能帶著熱情、決心和自信迎接每一次的畫畫時光。

你可能認為這本書是關於成果發表，一幅實體植物畫握在手中、掛在牆上，或與他人分享。然而本書不只聚焦於成果，而是在練習上的成長——動手去做的過程是最美好的。我想，能讓自己沉浸在大自然世界裡是一種恩典，我每天都充滿喜悅，我不知道為什麼會這樣，但直覺告訴我，這是緩慢繪畫的反覆動作與親身對自然仔細考察的融合，甚至可能是受到植物特性的幫助。

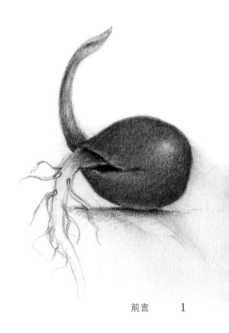

記得有一次，我在畫一朵薰衣草的花，它的花很小，當貼近觀察花時，薰衣草的醉人香氣瀰漫空氣中，我又仔細近看花朵，只為了想多聞一下！無論自然界帶來的喜悅原因是什麼，結果都顯而易見。我為此樂此不疲，每天都在期待著，即使在畫特別難的素材時也是如此。我認為植物繪畫反映出解開大自然複雜性的樂趣。實體成果則是我所創作的植物畫，它讓我回想起細究這株植物和得到放鬆的時光，畫作也是件供人欣賞的藝術品。我很高興向眾人展示我在植物世界裡看到的細節與魔法，如果沒有我的協助，他們可能不會注意到這些。

我在大城市中快樂地練習了十年的植物繪畫，從公園和植物園裡汲取靈感。當我在城裡畫畫，植物們召喚著我，慫恿我把他們種在自家沃土裡。我搬到小型農村社區中的馬場，在親友協助下，馬場變成了一座花園，種滿可食用、美麗，且帶來靈感的植物。不管在家或出外旅行，我隨時注意著植物，年復一年，我追蹤那些吸引我的植物，我知道它們如何從花發育到果實。顏色通常是我看到的第一件事，明亮的顏色襯在綠色背景前，我需要靠得更近些，直到用放大鏡觀察局部花朵時，感覺彷彿打開一扇大自然生命週期之窗，把我帶向世界各地的魔幻之地，在那裡我畫下富異國情調、稀有，或常見的植物，這就是我的日常工作，我感到很幸運。

我幾乎每天都畫畫，理想的一天是這樣開始的：早上醒來窗外有鳥兒啼叫，手裡握著杯咖啡，走到戶外看看大自然昨夜裡發生了什麼。當我走在花園裡，窺見到一朵新開花朵或一顆剛成熟的果實，植物的成長總叫我興奮，無論是種在花園裡蓬勃生長的植物，還是自個兒冒出頭來的有趣雜草都是。我是大自然的學生，享受觀察微小細節的機會，對大自然帶來的驚喜抱持著開放態度，這種感覺讓我回想起孩童對所有事物的初體驗，他們總有新發現，會為回憶中那股欣喜而重溫前一日事物。當我走在花園裡，某樣植物自然而然引起了注意，我知道我想把它畫下來，一旦選擇好想畫的植物，我的這一天就有了重點和意義。我拿起枝剪並將標本帶到桌前，我的繪圖用具都在那裡等著我，我坐下來，仔細觀察植物，動筆畫畫。

我想邀請你和我一同踏上旅程，發展出你自己受大自然啟發而畫出植物的獨一無二的歷程。

砲彈樹
Couroupita guianensis
Cannonball Tree

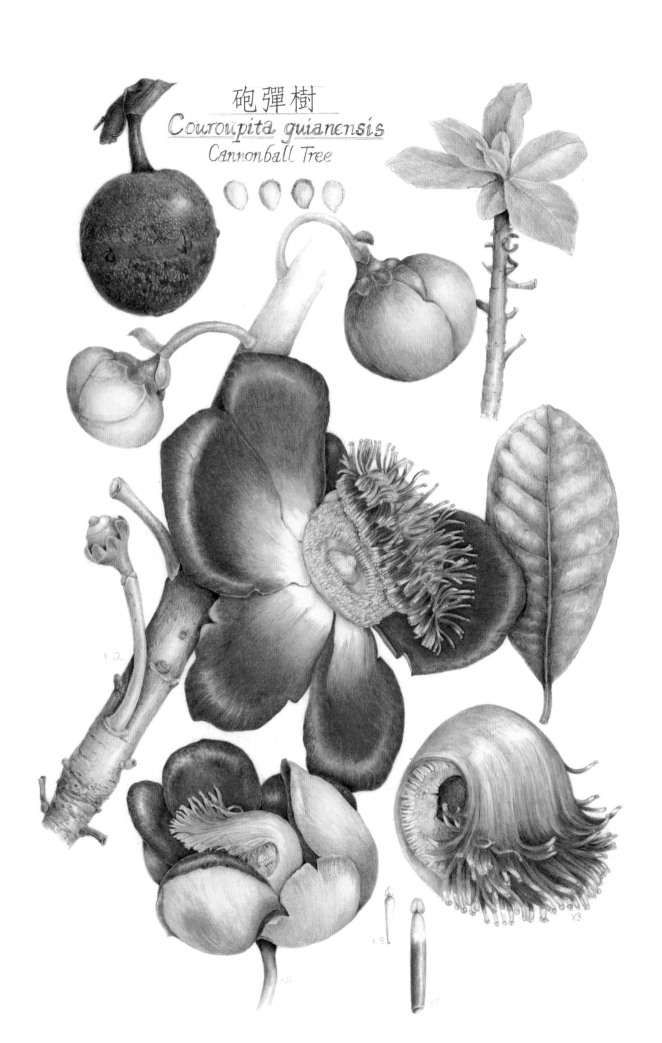

如何使用本書

本書以繪畫練習為主，一步步以輕鬆的步調揭開畫葉子、毬果、果實、植株和花朵的祕密，提供繪畫技法的練習與建立自信心的機會。觀察大自然的寧靜之美、形體、顏色和生命週期，鼓勵以條理分明的方法來畫圖，一系列技法主題可以一再反復練習。

我鼓勵你將這本書當作一本最喜愛的烹飪書來使用，烹飪書我們通常不會從頭讀到尾，而是按主題來閱讀。例如，如果你打算煮一道綠色葉菜料理，可以翻到蔬菜章節查找說明和食譜。在本書，一旦你練習並學會第 1 章到第 3 章的基礎概念，就可以恣意閱讀任一章節，進行各種主題和技法練習。而無論你從葉子或花朵的課程開始，仍需把所有技法都學會，你也沒有理由在畫花或枝條前要先畫好葉子。將基礎概念視為核心的技能：一旦掌握了，每個章節的任一練習都建立在這基礎上。讓大自然成為你的嚮導，選擇你的素材或是讓素材選擇你，接著就潛入相對應的章節裡吧！祝你旅途愉快。可反復回顧課程，如同你一次又一次烹飪你最喜歡的料理。

如同你會使用天然的食材來烹飪一樣，每次畫圖務必從你手上真正立體的樣本進行描繪，按我的教學步驟，先了解我是如何建構、創造出形體，再畫出你自己的原創作品，而不是複製我的畫或是照著相片畫，這點十分重要，因為我的目的是向你展示如何在二維平面畫出三維形式的幻象，而你需要將三維的世界轉化到一張平面紙張上。

你需要花多少時間在這樣的練習上？每堂課的時間有多長？每個人都有屬於自己的節奏，其中有些人已具有經驗，也許能更迅速掌握這些技法。書中每堂課所需時間長短不一，但對於較短篇幅的課程，是安排能在 1 到 3 小時內完成。隨著技能的增進與處理較複雜的圖畫，畫畫的時間可能會增加。我已精簡我的技法融入容易理解的短篇課程，方便你能更快、更透徹地學習。長篇幅的課程通常會導致學習者感到不知所措或信心不足，甚至無法完成。我希望在你學習路上每一步都能感到愉快，這樣一來，你也會充滿自信，即使你只有零碎的時間也會想要持續練習。

訂下自己要投入的畫畫時間，把課程拆解成合適的小節。我認為每次至少花 30 分鐘練習很重要，理想上每週至少有 5 天；然而，如果你每週只能練習 1 次，也沒關係。每週共花 3 到 8 小時是不錯的起始目標。如果你希望練習能簡短且容易達成，選擇適合畫在 5 x 7 英吋畫紙的小素材。提醒你，這段過程可能會讓人上癮，你會發現想要作畫的時間遠不止這些！所以提醒你的家人和朋友你新拓展的這項興趣！幸運的是，這是可以與他人一同練習，並在旅行中隨身攜帶的社交活動。

植物畫的基礎

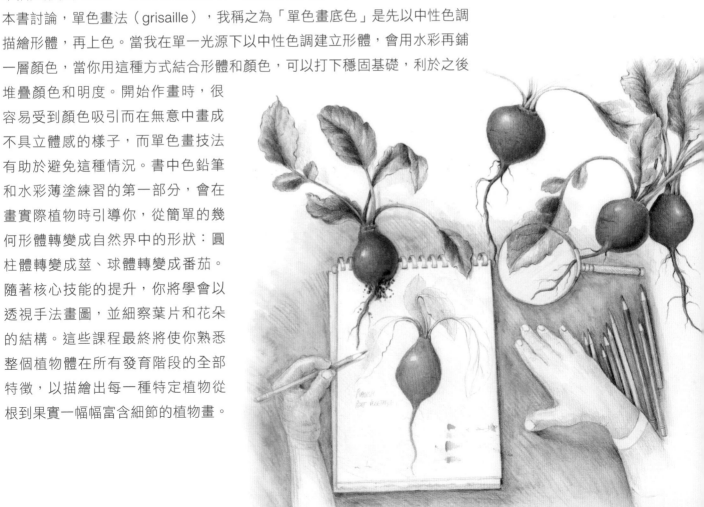

有些人每天都在素描本上用書寫或寫生的方式記錄自然，有的植物畫家在一幅畫作上會花數週或數月的時間。我喜歡撿拾大自然裡的小東西，落下的堅果、一片枯葉或是一朵盛開的花，慢慢畫下這些小東西的結構和它們的細節，以及光影的實際表現。我依循著大自然，隨著四季更迭，練習並精進自己的植物畫技巧，每一天我都從所畫的植物中學到新的東西。一旦你學會了基礎知識，就能找到動力來持續發展你的練習方式和繪畫風格。

　　我經常以油性色鉛筆結合水彩作畫，但由於大部分的色層都是以油性色鉛筆堆疊而成，因此我單純將這種技法稱為描繪（drawing）而不是塗繪（painting）。我覺得緩慢繪畫的反復動作、疊層的明暗變化，以及畫筆輕觸紙張的感覺都能使我放鬆。這有條理的繪畫過程讓我對事物感到有所掌控並進而畫出寫實立體的作品，其實不用水彩也能畫出大多數的效果，但我鼓勵你試試看水彩，它可以加快作畫過程，覆蓋紙張的白色紋理，並為作品增添活力，我靠著水彩和油性色鉛筆拋光使顏色混合與飽和，畫出平滑的表面。

　　成功的植物繪畫都顯示出下列關鍵要素：在固定光源下運用明度的變化來描述形體的光影、透視和植物結構，並使用逼真的色彩。這些技法我將在本書討論，單色畫法（grisaille），我稱之為「單色畫底色」是先以中性色調描繪形體，再上色。當我在單一光源下以中性色調建立形體，會用水彩再鋪一層顏色，當你用這種方式結合形體和顏色，可以打下穩固基礎，利於之後堆疊顏色和明度。開始作畫時，很容易受到顏色吸引而在無意中畫成不具立體感的樣子，而單色畫技法有助於避免這種情況。書中色鉛筆和水彩薄塗練習的第一部分，會在畫實際植物時引導你，從簡單的幾何形體轉變成自然界中的形狀：圓柱體轉變成莖、球體轉變成番茄。隨著核心技能的提升，你將學會以透視手法畫圖，並細察葉片和花朵的結構。這些課程最終將使你熟悉整個植物體在所有發育階段的全部特徵，以描繪出每一種特定植物從根到果實一幅幅富含細節的植物畫。

日常練習

我隨時留意畫畫的素材，我蒐集堅果、果莢、葉子和任何感興趣的東西。我有一個隨時備好的繪畫用品以及可以馬上拿起植物就作畫的小空間，我還喜歡在畫圖時聽音樂、有聲書和播客（Podcast），我會把它們準備就緒，確保我更有可能在一天當中抽出時間來畫畫。

天氣溫暖時，我有一處戶外工作空間，如此一來，我在畫畫的同時可以享受外頭的陽光、夏日的微風和大自然的聲音。使用精簡的美術用品可以打造出一個不需要太多配備或清理的工作環境，我經常在小畫紙上作畫，無論我走到哪裡都可以隨身攜帶。

按照下列步驟來設置你的日常練習：

- 選擇一個光線充足且怡人的畫圖空間。
- 將美術用品放在你喜歡做畫的地方，並準備好一個可以帶著走的旅行袋。
- 蒐集素材並放在看得見的地方，它們會呼喚你來到繪圖桌前！
- 規畫出可以畫畫的時間，你還在等什麼呢？現在就是開始的最佳時機！

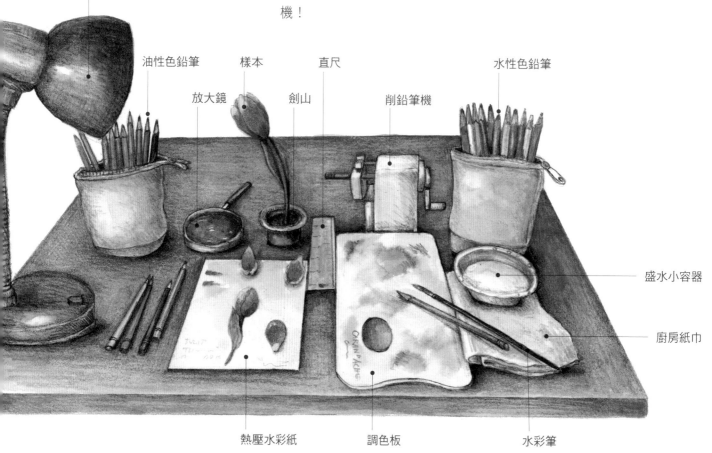

可攜式光源　油性色鉛筆　樣本　直尺　水性色鉛筆
放大鏡　劍山　削鉛筆機
盛水小容器
廚房紙巾
熱壓水彩紙　調色板　水彩筆

用具

我會在此具體地推薦美術用品，多年來我已測試過無數的用具，最後簡化成目前所使用與推薦的用具。我的經驗告訴我哪種鉛筆最好用、所需的最少色鉛筆支數、最適合本人技法的畫紙，及其他經常需要的用品。你可以從手頭上任何用具開始，但大多數人總希望我推薦一些東西——通常是全部！如果你的預算有限，請從必要的顏色開始，並選購學生級就好。由於大部分的美術社不販售單支色鉛筆，我在幾年前開設了我的美術用品網路商店，這樣你就可以在一個地方買到我推薦的所有用具，我的網站是 drawbotanical. com，我有許多繪畫用具組，包含基本套件與全部一應俱全的用具套件，我也推薦像是 dickblick.com 的線上美術用品店。

色鉛筆

我推薦德國輝伯（Faber-Castell）Polychromos 系列的油性色鉛筆，它們可以削出非常銳利的筆尖，可以在熱壓水彩紙上畫出細緻的質地。這些油性色鉛筆可慢慢堆疊多層透明的色層，逐漸發展出完整階層的明度和顏色，畫出看起來非常寫實的作品。這些油性色鉛筆也可以用橡皮擦擦拭修飾，這部分很好用，在作畫時減少顧慮，需要的話我就能小心擦除。所有的輝伯色鉛筆都具有卓越的耐光等級，畫筆的顏色也極佳。

我也會使用輝伯 Albrecht Dürer 系列色鉛筆，我稱之為「水性色鉛筆」，與 Polychromos 系列色號一致，它使我能進一步知道我最喜歡的顏色，也更了解如何混用兩種質性的色鉛筆。請注意這兩種色鉛筆看起來雖然很像，筆桿的形狀其實不同，各有相對應的標示，Polychromos 系列的筆桿是圓的，Albrecht Dürer 系列的筆桿則是六角形。

把兩種色鉛筆分開放，以免當你想用油性色鉛筆細畫明暗時，拿到筆芯較軟的水性色鉛筆。

輝伯 Polychromos 系列色鉛筆

我建議先從清單中這 25 色開始用起。如果你想慢慢買齊色筆，毫無疑問先從下方與右頁裡色筆名稱有標記星號（＊）的 11 支顏色開始，其他顏色等待機緣。我不推薦購買盒裝色鉛筆組，因為裡面常有你可能永遠用不到的顏色—特別是綠色。在植物繪畫中，綠色非常重要，使用小盒色鉛筆組裡的綠色是浪費時間，因為它們不是自然界中實際的顏色。如果綠色太亮，你最終會花費大量時間調整顏色，最好是從接近自然的綠色開始。

原色和二次色

鎘檸檬黃 CADMIUM YELLOW LEMON #205

鈷綠松石 COBALT TURQUOISE #153

*鎘黃 CADMIUM YELLOW #107

*深鎘橙 DARK CADMIUM ORANGE #115

*淡天竺葵紅 PALE GERANIUM LAKE #121

紫羅蘭色 PURPLE VIOLET #136

*中紫粉色 *MIDDLE PURPLE PINK #125

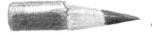

*土綠黃 EARTH GREEN YELLOWISH #168

茜草色 MADDER #142

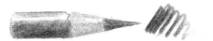

*永固橄欖綠 PERMANENT GREEN OLIVE #167

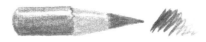

群青 ULTRAMARINE #120

土綠 EARTH GREEN #172

能調成暗色陰影的深色

*暗棕褐色 DARK SEPIA #175

*紅紫 RED VIOLET #194

深靛藍 DARK INDIGO #157

橄欖綠淡黃 OLIVE GREEN YELLOWISH #173

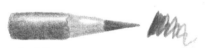

氧化鉻綠色 CHROME OXIDE GREEN #278

畫淺色調、高光和拋光的淺色

暖灰色 IV WARM GREY IV #273

*象牙白 IVORY #103

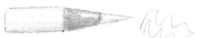

白色 WHITE #101

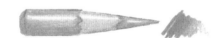

暗膚色 DARK FLESH #130
或鮭紅 SALMON

大地色調

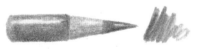

褐赭 BURNT OCHRE #187

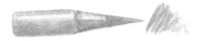

淺土黃 YELLOW OCHRE #183

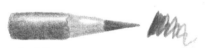

威尼斯紅 VENETIAN RED #190

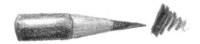

*熟赭色 BURNT SIENNA #283

水性色鉛筆

運用水性色鉛筆的基本色，可以讓你在一幅畫作上結合水彩和色鉛筆技法。我發現這種技法可以畫得更快同時創造出色彩繽紛、充滿活力的植物畫，並保持良好的掌控感。這是一種比水彩容易掌控的媒材，細節的部分則可用油性色鉛筆完成。如前所述，我最喜歡的水性色鉛筆品牌也是輝伯，名為 Albrecht Dürer，具有與 Polychromos 油性色鉛筆相對應的鮮豔顏色和極佳的耐光性。輝伯也有學生等級的 Goldfaber 系列，如果預算較有限，這系列也很合適，顏色名稱與 Polychromos 系列相同。

輝伯 ALBRECHT DÜRER 水性色鉛筆

鎘黃 CADMIUM YELLOW #107

永固橄欖綠 PERMANENT GREEN OLIVE #167

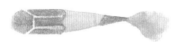

淺土黃 YELLOW OCHRE #183

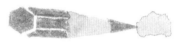

土綠 Earth Green #172

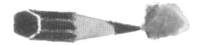

深鎘橙 DARK CADMIUM ORANGE #115

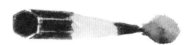

熟赭色 BURNT SIENNA #283

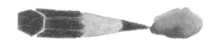

淡天竺葵紅 PALE GERANIUM LAKE #121

白色 WHITE #101

中紫粉色 MIDDLE PURPLE PINK #125

暖灰色 IV WARM GREY IV #273

紫羅蘭色 PURPLE VIOLET #136

暗棕褐色 DARK SEPIA #175

群青 ULTRAMARINE #120

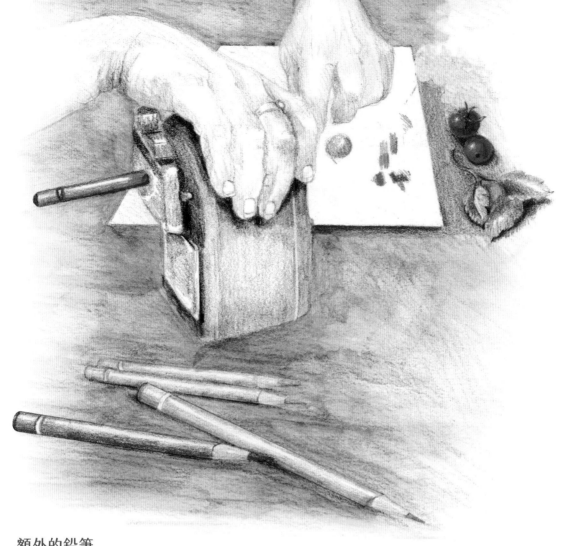

額外的鉛筆

你還需要一到兩支素描用 H 鉛筆，我喜歡蜻蜓牌（Tombow）鉛筆，素描用 H 鉛筆既不太黑也不太硬，適合用於繪製精準量測的淡色線稿。

在畫圖的最後，我喜歡以美國 Prismacolor 硬核芯色鉛筆的深棕色、黑色和 70% 冷灰色收尾，這種色鉛筆的筆芯較硬，能畫出乾淨且銳利的邊緣、微小的細節和不明顯的投射陰影。有時候我甚至喜歡用這些色鉛筆拋光，因為尖細的筆尖能深入紙張紋理並能輕易填色。

削鉛筆器

好的削鉛筆器，重要性再怎麼強調也不為過，在大部分時候我們都是以非常尖的筆尖作畫，一台好的削鉛筆器可輕鬆削出始終如一、尖銳的筆尖。我最喜歡的桌上型手動削鉛筆機是無印良品（Muji）手動削鉛筆機或是日本 Carl Angel-5 削鉛筆機，無印良品削鉛筆機可在無印良品的門市、官方網站以及我的網站上購買；Carl Angel-5 可在電商亞馬遜上訂購。（編按：這二種商品台灣有多家電商販售）

橡皮擦

因為 Polychromos 色鉛筆可以用橡皮擦擦拭，所以使用不同用途的橡皮擦很重要。對於輕微擦除，我使用素描用軟橡皮，而日本蜻蜓牌的 Mono Round Zero 筆型橡皮擦就非常適合精細、精確的擦除。當你必須擦掉大範圍或深色區域時，色鉛筆專用橡皮擦就很合適，只是不要擦得太用力，否則你可能會在紙上擦出一個洞。

筆刷

你會需要幾支兩到三種尺寸的水彩筆，我最喜歡的是日本 Interlon 的合成纖維水彩筆，我使用的尺寸是 0⁄3（小）、2（中）和 6（大），我我喜歡它們是因為便宜好用，我不必擔心要像昂貴的水彩筆一樣維持良好的形狀，我把它們用到不再有好的筆尖，再換一支新的。我使用三種尺寸，在上色時，我就可以好好控制水彩的量。對於乾筆技法和微小的細節，我使用小號水彩筆，對於細小的形體，例如莖，我會使用小號或中號水彩筆，對於較大的素材，例如大葉子，我會使用 6 號水彩筆。

　　許多水彩植物畫家偏愛貂毛畫筆，最受歡迎的是價格昂貴的溫莎牛頓 7 系列（Winsor & Newton Series 7）西伯利亞貂毛水彩筆短峰。書中所使用的水彩技法主要是以薄塗（而非精細的乾筆技法），因此你不一定需要這種頂級畫筆，特別是對於初學者。若在旅途上，飛龍牌（Pentel）自來水彩筆也很方便，因為筆刷上有儲水空間。

畫紙

為將作品彙集成冊，我建議使用 5×7 英吋的熱壓水彩紙線圈畫本，這種尺寸的畫紙足以描繪小巧素材，又可在相對短的時間內完成較小的構圖，小尺寸畫紙不那麼令人感到害怕，也減輕浪費一張好紙的壓力。

　　平滑的熱壓水彩紙是我最喜歡用來結合色鉛筆和水彩的畫紙，我不喜歡粗糙的冷壓水彩紙，色鉛筆的筆尖會變鈍，也無法畫出細線和堆疊出細膩的質地。我喜歡在線圈畫本上作畫，但在美國沒有熱壓水彩紙的線圈畫本。我用 Stonehenge 熱壓水彩紙客製了兩種尺寸的線圈畫本，將畫紙本或單張畫紙裁切成較小的頁面也可以。我喜歡的品牌是美國 Legion 的 Stonehenge Aqua、義大利的 Fabriano Artistico、法國 Arches，以及美國 Stillman & Birn Zeta 系列。

水彩筆

小　　中　　大

其他用具

壓凸筆

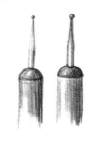

美國 WESTCOTT 6 英吋透明直尺或其他小透明直尺：小把的直尺是準確且快速測量樣本的必要工具，為你節省大量時間。

輝伯伸縮水彩筆洗：你會需要一個小容器在作畫時盛水。

帶有兩種或三種尺寸的小圓頭壓凸筆：壓凸筆有助於在畫紙上留下細線、毛和圓點，一組具小圓頭的壓凸筆就非常適合，可在美術社和手工藝用品店中買到一整組，我的線上美術用品商店也有販售。我不推薦特定品牌，因為它們總是在改變，而且都很好用。

蠟紙：廚房用的這一類小張蠟紙可與壓凹技法一併使用。

描圖紙：任何描圖紙都可以，不一定要是貴的。用在快速繪製草圖，在圖上畫出交叉輪廓線幫助理解立體的表面，以及安排構圖。

放大鏡（4X）或珠寶放大鏡（30X）：仔細檢查植物樣本。

製圖用迷你除塵刷或其他刷子：用來拭去碎屑。

瑞士卡達（CARAN D'ACHE）水彩調色板或美國 GRAFIX DURA-LAR FILM 製圖膠片：用於水性色鉛筆的水彩調色。

可攜式檯燈：任何款式都可以。

劍山：用來固定植物（非必須）。

美國 X-ACTO 金屬專業筆刀：解剖花朵和樣本。

基本工具組

這是每堂課都需要的用具，額外用具列在個別課程內：

- 油性色鉛筆和水性色鉛筆組
- 製圖毛刷
- 橡皮擦
- 素描用 H 鉛筆
- 熱壓水彩紙
- 調色板

- 削鉛筆器
- 可攜式檯燈
- 直尺
- 小紙片（畫圖時墊在手腕下，以免弄髒圖畫）
- 盛水小容器
- 兩張折疊起來的廚房紙巾

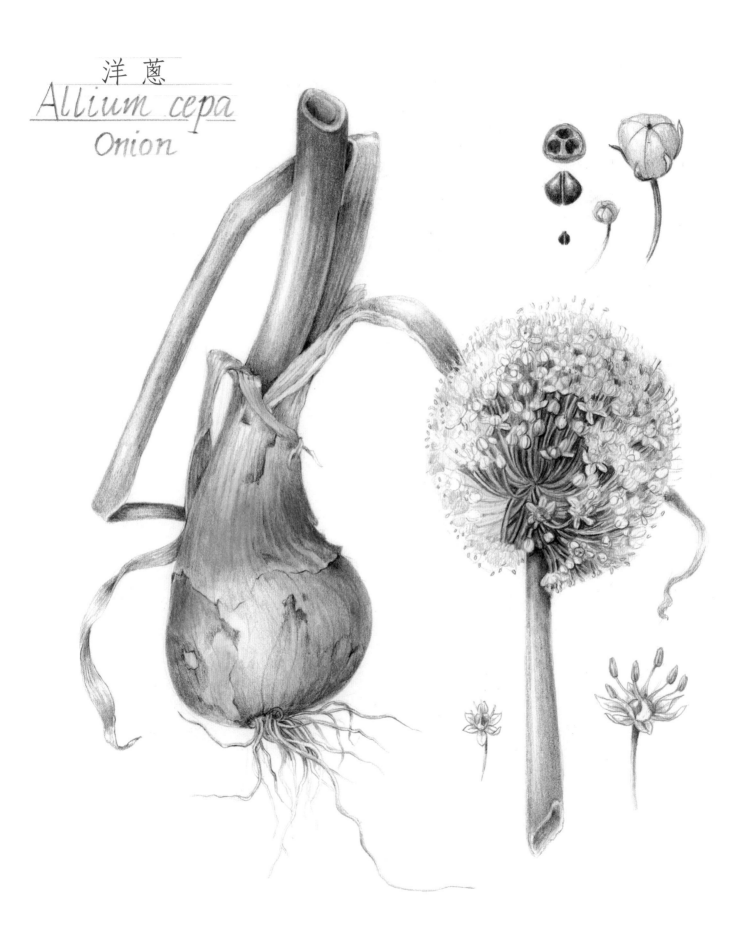

洋蔥
Allium cepa
Onion

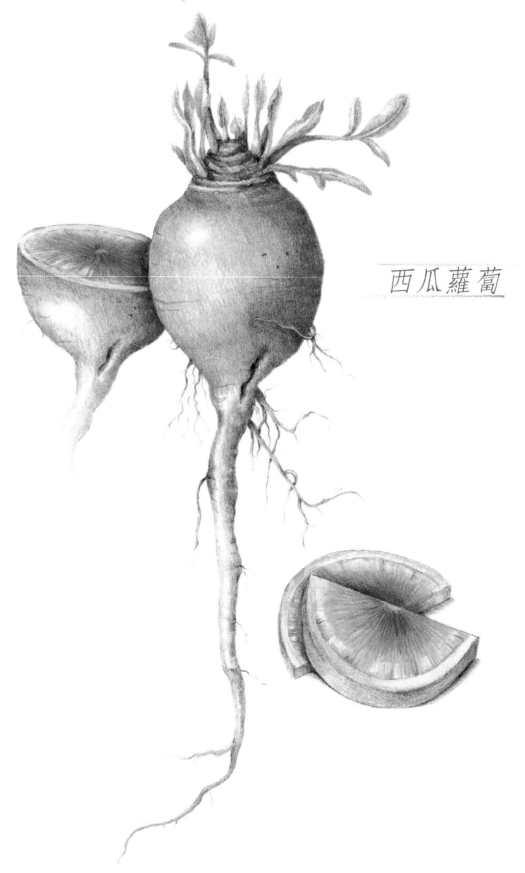

西瓜蘿蔔

第一章

了解光源畫出三維形體

畫出一幅富含細節、立體的植物畫,對我來說就像變魔術一樣,也許是因為我嘗試這樣的繪畫風格好一段時間,都告失敗,有些事不太對勁,問題可能出在透視、比例拿捏不恰當,或是光影運用不一致。我對如何達成自己想要的畫面沒有清楚的要點,隨意進行,有時在圖的一小部分畫出理想效果,卻不知道自己如何做到,也無法反復畫出同樣的效果。

植物繪畫裡最重要的概念之一,即了解如何使用單一特定光源來描繪三維的形體。在此章節裡,我將告訴你我所說的固定光源是什麼,及如何在自然界中的形體上見到——即使你實際上沒有以這種方法來照亮樣本。我們將從簡單的幾何形體開始,在這些形體上練習使用這種理想的光源,接著馬上探索在自然界中類似的複雜形狀。

要了解光打在三維形體上的效果,請觀察本書 21 頁 Ａ 圖的理想光源設置。隨著你的進步,你會發現光源並不是待解的謎團,而是越來越容易做的視覺化練習。為了能更清楚理解在形體上使用單一光源的重要性,有時我們會把樣本的照片轉成灰色調,去除色彩資訊以幫助你看出如何在形體適當的位置畫上陰影、中間色調和高光。灰色調表現出光影的位置,不會有額外顏色干擾。

一開始的目標很簡單:用單一固定光源使形體看起來是立體的,這是你的畫圖心法,要一次又一次告訴自己,因為我可以向你保證,剛開始你會忘記並回到大多數人畫畫的方式。在沒有設置良好的光源下,我們常認為須完全依照眼睛所見的樣子畫出陰影和高光,但很快的,即使在你的樣本上看不到高光和陰影,你也會知道光影該放在哪裡。

當你畫圖時,請照實依 20 頁「設置單一固定光源」的描述來照亮樣本,最後你將學會即使樣本上沒有那樣的光線投射,也能把理想的光線記在心中,我們將此種意象稱作「心燈」。

你的圖畫並不是需要記錄所有細節的犯案現場，而是一幅在你心中打光或是經實際照明的植物畫，這意味著如果你的樣本受到多個光源照射，而出現好幾處亮點，你可以選擇其中一個最佳光源來呈現，而不是全都畫出來，極度高反差的陰影也會因此變得柔和，免得在畫中過於搶眼。掌握好基本幾何形體是如何接收到光源的，一旦你記下基本形體上的光影，就可以將這盞相同的心燈移轉到自然界中更複雜的形體上。我們的參考素材從球體、圓柱體、杯體、圓錐體和開展書頁為起點。

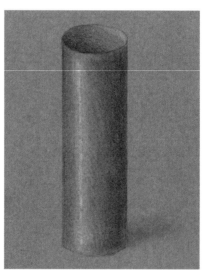
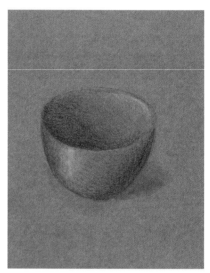

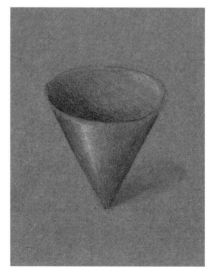
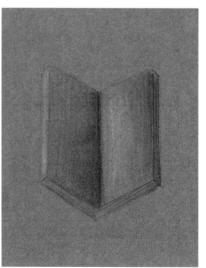

需牢記的專有名詞

這些是書裡會解釋和運用的專有名詞，我把它們彙集於此，當你忘記某個專有名詞的意思，能輕鬆參照。

拋光：通常使用淺色的色鉛筆來混合顏色以得到平滑的結果。

投射陰影：落在物體下方一處較暗的陰影區域，投射陰影是在光線被物體形狀擋住後而產生。陰影並非形體本身，變化非常微妙，蒙上陰影的形體邊緣旁應該是最暗的，陰影會從暗逐漸變亮，不會以銳利的線條作結，而是逐漸消失在紙張之中。

固定光源（心燈）：你所架設或想像的光源始終在樣本的左前方或右前方，光線會 45 度角照射在樣本上，因此樣本有約三分之一的部分處於陰影中，而三分之二是被照亮的。

輪廓線：形體的形狀或外緣的線條。

交叉輪廓線草稿：依隨形體走的交叉輪廓線有助於描繪三維的表面、了解形體表面如何遠離和朝向光源，這些快速草稿幫助你看出光影位置，因光影也常順著形體脈絡的圖樣（葉脈的排列）變化。

高光：形體表面上經過光源直接照射所產生的光亮區（通常在三維形體的最高點）。即使你在形體上看不到高光，你也可以加進畫裡，以帶出畫中重要的結構資訊。

固有色或主色：樣本的主要顏色。

重疊：物體相互交會的位置，定義出前景和背景。例如，當一片葉子反捲、捲曲或稍微在另片葉子前面時會產生重疊，適當呈現出重疊能增強空間、深度和結構。

反射光：光回彈到物體上的微弱光線，有助於區分兩件相疊的形體、或分開形體與投射陰影。反射光的明度不像高光那樣亮，應該非常不明顯，明度大概落在 4 或 5 之間（參閱 26 頁的「畫出九階明度條」）。像是道微光而非直射、亮白的光線。

像平面：以植物畫的目的，像平面可想成是在樣本前的一扇直立窗，在這個平面上進行測量，幫助繪圖時的透視量測。

縮略草圖：這種簡單、快速、小尺寸的樣本畫，提醒你光線如何照在你的樣本上，才知道在哪裡畫上陰影、中間色和高光。

明暗或明度：指所出現的顏色有多暗或多亮。

設置單一固定光源

素材

幾份不同形狀的植物小標本（試試看番茄、樹枝、葉片和花朵）

額外用具

• 鞋盒或類似的小盒子

• 檯燈（光源可直接照向盒子）

• 練習紙（任何你有的紙張，不需要是好的畫紙）

練習看出形體上的光（使用心燈）可以幫助你決定如何畫出形體，即使你沒有看到單一光源。了解這一點很重要，即使實際上你看不見高光和陰影，你仍可將它們畫在形體上，這個概念需要一段時間來熟悉，最好常常練習並提醒自己。記住你的心法：用單一固定的光源讓形體看起來立體。

以我的兩幅柑橘類植物畫為例（下方）：橘柚呈現自右上角的光，梅爾檸檬則是來自左側的光，效果相同，只是光源來自相反的方向。要盡可能關掉房間內其他光源，拉上窗簾，讓待畫的樣本僅受到來自設置好的光源照射。紙箱可以幫助阻擋其他方向的光源，注意：如果你是右撇子，我建議把光源設置在左上方；如果你是左撇子，把光源放在右上方，目的是希望你的樣本有良好的光源，當你畫畫時，畫圖的手不會在畫紙上投下陰影。

將紙箱放在桌上，把燈放在紙箱左前方。（一盞簡單可活動的檯燈就可以了，不過你也可以用更接近日光的燈泡，像是美國 OttLite。作畫時，我會用手電筒或手機的燈照亮正在畫的樣本，從中了解高光、中間色、陰影和投射陰影的位置。）光線應該從左上角或右上角 45 度來照亮樣本，這位置就是你的固定光源。

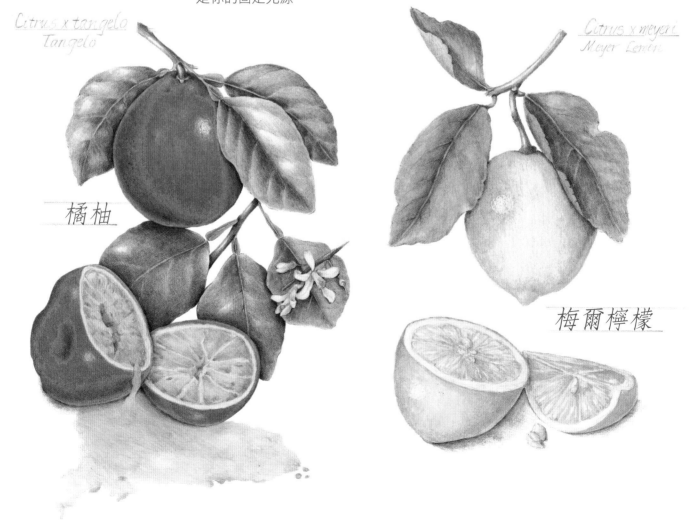

Citrus x tangelo
Tangelo

橘柚

Citrus x meyeri
Meyer Lemon

梅爾檸檬

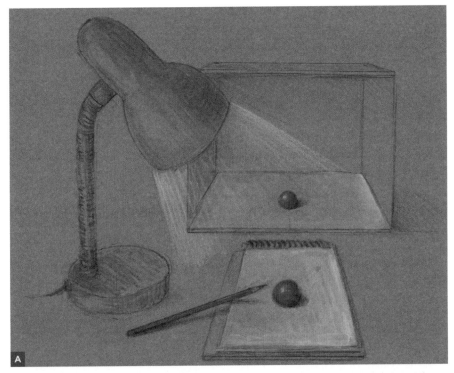

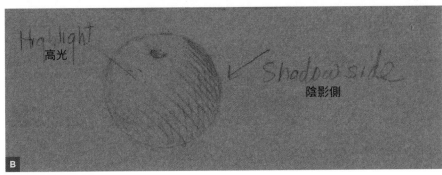

周圍有光暈的高光區

凹洞

1. 紙箱裡放進一圓形物體，像是蘋果或番茄，注意光線如何照射在樣本上。花點時間研究高光的位置與明度是如何逐漸變化、變暗，直到最暗的陰影區。如果在樣本上看到反射光，把它記錄下來，接著，注意樣本阻擋光線時在桌面上所產生的投射陰影。/ A

2. 利用手機或相機拍下幾張可做為樣本正確光源方向的參考照片。在照片編輯程式中，嘗試將顏色改為灰階，才能更清楚看到（無色彩干擾）明度的漸變，這對建構立體的形體非常重要。

3. 粗略畫下光照下的一些小型樣本草圖，幫你記住需要畫陰影和高光的位置。/ B

陰影　反射光

固有色、中間色調　投射陰影

（接續下頁）

4. 現在移動光源並觀察樣本，看看光源如何從不同方向照射到形體上，你可以了解到這種固定光源是描繪形體的最佳光源模式。外出好天氣時，將太陽光安置在自己的左後方，把樣本再放到正確的位置也是很好的練習方法。

5. 接下來，把素材轉換為圓柱體，像是小枝條。按照相同的步驟觀察形體，拍下照片並畫出小型草圖，也可利用相同的步驟畫出杯體和錐形體，最後練習開展書頁的形狀。你可以用一張白紙建構出暫時的葉片模型，折疊的紙張能建立出兩個平面，或在燈光下看一片葉子、觀察光線如何在兩平面上呈現。/ C

6. 練習在自然光下觀察葉子，看看由主脈劃分的兩塊平面，並研究戶外植物上的葉片，觀察其他主題：花朵、果莢，甚至是建築元素來練習在形體上可見的光線。

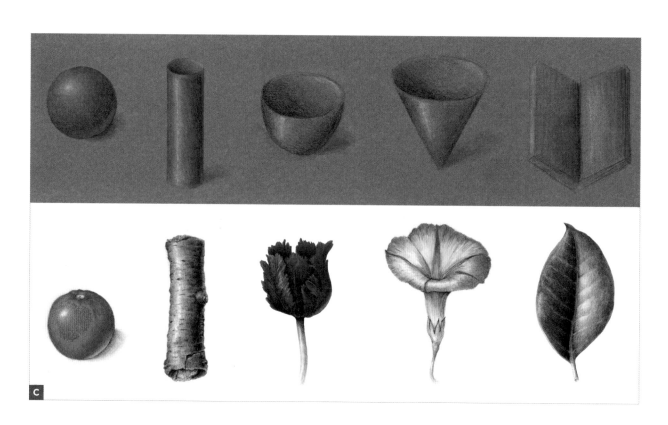

C

如何用水性色鉛筆畫植物繪畫

有好幾種使用水性色鉛筆的方法，我最喜歡的還是這種，當你畫在為水性色鉛筆製成的塑料調色板或塑膠基材（如美國 Grafix Dura-Lar Film 或 Yupo 合成紙）上時，這些表面有足夠的摩擦力使水性色鉛筆上色，因此當水加進色料時，就變成了水彩顏料。你可以混合多個水彩調出其他顏色，也可以把調色板上混好色的水彩顏料直接塗在畫上，調色板可以反復清洗和重複使用。

額外用具

· 水性色鉛筆（任何顏色）

1. 在調色板上畫出一小塊色料。

2. 用你最喜歡的水彩筆蘸一點點水，在調色板上混合成水彩，你可以透過這種方式輕鬆調出顏色，並控制水彩筆上色料與水的比例。這是我建議的主要作畫方式。

3. 在熱壓水彩紙先畫上幾筆，測試看看加入到色料中的水量，用水彩筆畫出淡色、中間色與暗色；也可嘗試在紙上弄溼一小塊區域，以水彩筆（沾調色版的色料）在溼紙上著色，體驗水彩會如何輕易地擴散。

4. 另外，直接用水性色鉛筆畫在紙上，再用沾濕的水彩筆暈開色料，嘗試用不同比例的色料和水，看看會產生什麼樣的效果，這種方法非常適合旅行和快速繪製草稿，搭配使用自來水彩筆（例如：飛龍牌的自來水彩筆）效果佳。

使用水彩和色鉛筆緩慢打出明暗
畫出從明到暗的明度連續變化

額外用具

- 2 號水彩筆
- 暗棕褐色水性色鉛筆 #175
- 暗棕褐色油性色鉛筆 #175

水性色鉛筆

#175

油性色鉛筆

#175

本課我將介紹以緩慢堆疊的色層創造出明暗變化的技法。當你跟著步驟圖解練習技法，請特別注意以下兩點概念：我創造出明度的變化的方法，是先畫水彩明度條再使用色鉛筆緩慢堆疊色層，這能夠畫出從最亮的明度（紙張的白色）逐漸變為最暗的明度（盡可能用你最深的畫筆畫出最深的顏色），是使畫出來的形體看起來非常立體的關鍵，一開始最好先用中性色調上色，不受其他顏色干擾，才能好好理解這概念。

注意：你可以不用水性色鉛筆來練習所有課程，但這將需要疊層更多的油性色鉛筆和更多的拋光，會是較緩慢的技法，但同時會讓初學者對作畫更有掌控，水性色鉛筆則可加快這過程。掌握這些技法，再加上第一堂課所學的對固定光源的認識，你將開始獲得信心，也會感到放鬆（因為重複、緩慢的作畫感覺很好），幸福的感覺很快地油然而生。當你花時間慢慢、有條不紊地做這些有趣的練習，你會發現這些練習成為你所有繪畫練習的核心所在，很快你的自信心會提升，不會再告訴自己：你沒有天賦，也不會畫畫！

畫出明度條

我喜歡等紙上的水彩完全乾燥，才繼續作畫。要花多久時間呢？取決於你所在的氣候環境及畫紙有多濕，我會說等二十分鐘讓你的畫紙變乾是個好主意，但若能多等一些時間會更好。我常常同時不止畫一幅圖或一塊區域，在等其中一區的水彩乾時，我可以去畫其他作品，如果你在水彩未完全乾透的情況下作畫，色鉛筆會無法上色，有時會因此損壞畫紙。

1. 在你的水性色鉛筆調色板上，用暗棕褐色水性色鉛筆畫出一塊區域（大約 1 英吋大小）。

2. 為了測試暗棕褐色的明度範圍，以中號水彩筆蘸一些清水，然後蘸一點暗棕褐色，遇水稀釋後，它的顏色應該會很淡。想測試水彩的薄塗效果可先畫三個小方塊，一個淡色，另兩個在色料中使用較少的水可得到中間色和深色。如果水彩筆上的水太多，可用折疊廚房紙巾吸除水分，然後再次蘸顏料。 / A

3. 要製作明度條，可用素描鉛筆在紙上輕輕畫出一條 ½ 英吋乘 3 ½ 英吋的區塊。 / B

4. 在這個區塊以乾淨清水，持水彩筆從明度條的右側往左畫去。大約在一半到四分之三的範圍著上暗棕褐色水彩，拿廚房紙巾迅速拭去畫筆上的水分並繼續畫往淡色區，做出無縫銜接到白紙上。 / C

5. 接下來，當這一切都還是濕的時候，可拿水彩筆蘸一些暗棕褐色色料後上色，從右側開始往中間移動，做出無縫銜接，水平向的運筆容易做到這一點。

6. 在等待水彩明度條乾燥時，依照 26 頁的步驟，畫出一條九階明度條作為參考用。

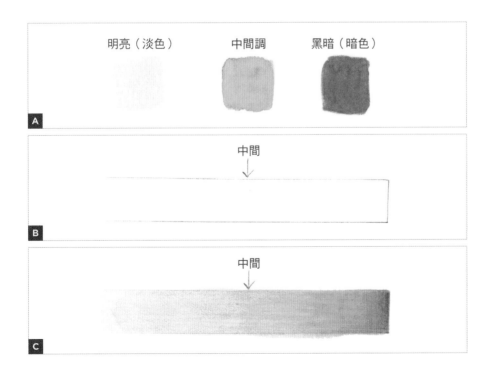

明亮（淡色）　　中間調　　黑暗（暗色）

A

中間

B

中間

C

畫出九階明度條

這個明度條可作為從陰影到高光完整明度範圍的指引，你可以用此明度條評估畫作，並確保畫中的每個部分都具有完整的明度範圍。

1. 首先，在水彩明度條的下方畫出九小格，每格大約 ³⁄₈ 英吋寬。

2. 每一格下方標上數字，自左到右依序編上數字 1 到 9。/ A

3. 以暗棕褐色油性色鉛筆在每一格中畫出明暗，從最深的 9 畫到最淡的 1，由最右邊的 9 號格子開始畫起，盡可能塗上最飽和的深色，留白 1 號格子。利用色鉛筆的側鋒，在 2 號格子輕輕塗上淡淡的一層。3 號格子內疊上淡淡的兩層，所以它比 2 號格子深一些，4 號再深一點，到了 5 號可能有五層。

4. 現在切換到 8 號並加深，但不像 9 號那麼深，7 號比 8 號淡一點，6 號比 5 號深，但比 7 號淡。

5. 微調每個格子的明暗後，得到九格看得出來逐漸由暗到亮的明度條，這就是你從陰影到高光的完整明度範圍指南。/ B

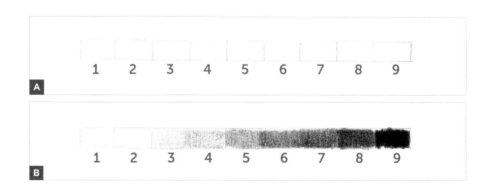

用中性色調色鉛筆畫出平滑、連續的明度變化

要在你的明度條上畫出平滑、連續的明度變化，我們從右側開始緩慢地打出明暗，接著每次疊層所覆蓋的區域會越來越短，讓明度條的左側顏色是最淡的。運筆時可以改變方向，甚至轉動畫紙，讓自己輕鬆、舒適地持續疊加色層，這點非常重要。過程要以非常緩慢的速度畫出明度變化與每一色層，筆畫也要越來越小，最後數層的運筆以細小的圓形筆畫填入紙張中小紋理的淺色區域，以得到一條連續明度變化的明度條。如果你在畫畫時感到平靜和喜悅，你很有可能正以正確的明度上色。

這項技法你在整本書中都會使用到，或由此發展出自己的變化型技法，找出你自己的方法來畫出多疊層的連續明度變化是最重要的。即使在畫這樣簡單的明度條，也要注意空間、深度和從暗到亮的變化，最後，你應會感到放鬆並以你的明度條為傲。如果你畫得太快，九階明度條的明暗變化不佳、沒有平順的轉變，再畫另一條明度條看看。允許自己奢侈地享受畫出緩慢、連續的明度變化圖是很有趣的。不僅很有趣，還是畫圖的必要技能，一旦掌握，你將以你的方法畫出寫實的立體畫作。誰知道呢，這可能會成為你每天的靜心活動！

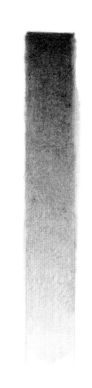

1. 確認你的水彩薄塗明度條（由本課 24 頁繪製而成）完全乾燥後，從右側開始以緊密垂直運筆畫出第一層的暗棕褐色，接著把運筆距離拉大，直到畫到明度條的中間位置結束。／ A

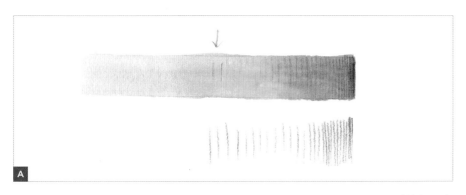

A

（接續下頁）

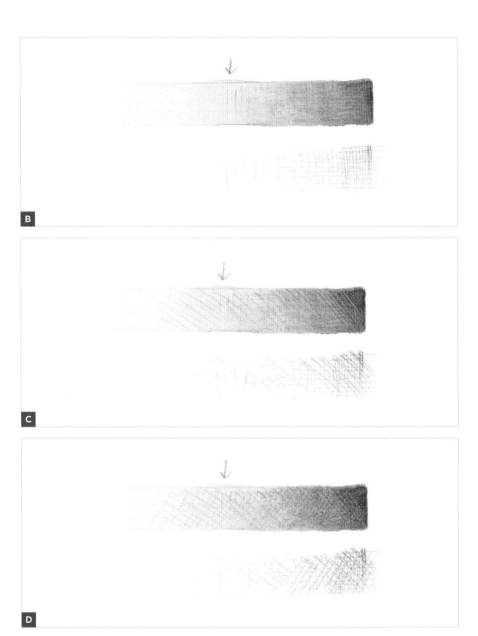

2. 拿著色鉛筆的頂端，再次從右側開始，以水平方向疊上一色層。為了盡可能畫出從亮到暗的平滑漸層明度變化，以寬度約 3/8 英寸長的水平運筆方向來畫，接著以水平運筆畫上另一層，讓兩層稍微疊在一起，以這種方法在一半的明度條上持續疊加水平筆觸。 / B

3. 以對角線方向畫出更多明暗 / C， 接著在相對的對角線方向，疊上另一層。 / D

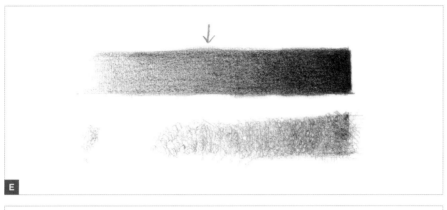

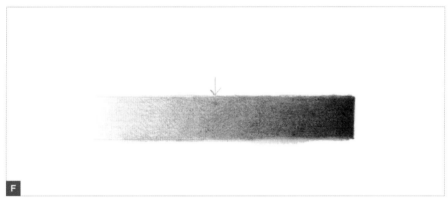

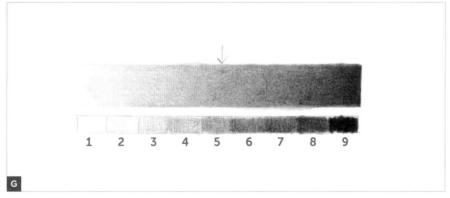

4. 以畫小圓圈的運筆持續建構色層的明度，畫出連續、融合的明度變化，從右側的盡可能暗到逐漸淡到白紙顏色的最亮區域。/ E F

5. 比較你的水彩薄塗明度條與九階明度條，確保你畫出完整的明度範圍。/ G

彎曲或三維立體的明度條

額外用具

- 2 號水彩筆
- 暗棕褐色水性色鉛筆 #175
- 暗棕褐色油性色鉛筆 #175

水性色鉛筆

#175

油性色鉛筆

#175

彎曲的明度條代表著遠離或朝向光的彎曲或彎折，從而創造出多種明暗。使用與上一堂課相同的技法，畫出本篇的彎曲明度條。這次是在明度條內靠近左側的位置留白，此最亮的區域是想像的高光區。當你以明暗畫出彎曲的明度條時，你會在眼前看到立體的幻象，這是種神奇的感覺，所以一定要慢慢地畫並享受過程。我經常想像我的筆尖是一隻小昆蟲，正爬在彎曲的明度條上，從陰暗的山谷開始，慢慢往山頂的陽光爬抵高光區。

1. 以素描鉛筆輕輕畫出一段大約 1/2 英吋高、2 英吋寬的彎曲明度條外框。／ A

2. 用 2 號水彩筆蘸暗棕褐色水彩，從右到左畫上一層漸層，停在約距離左側 1/2 英吋的地方，接下來蘸取少量的水彩，從左側開始畫起並留白一小區域，這區將作為高光區，使其完全乾燥。／ B

3. 使用削尖的暗棕褐色色鉛筆慢慢地加疊色層，畫出從亮到暗的明度變化。在右側對面大約四分之三處留白，作為高光區。／ C

4. 要畫出令人信服的高光，必須看起來像是微光而不只是留白，所以持續在留白區加入越來越淺的明度，直到留白區看起來不像是白紙，而是充滿活力或閃閃發亮。不要用直線筆畫來畫高光區，要改用鋸齒狀、小點或是任何其他合適有用的方法，最後，紙上留白區域餘下很少，會有幾種淺色明度混進高光區中，觀察這張高光區放大圖。／ D

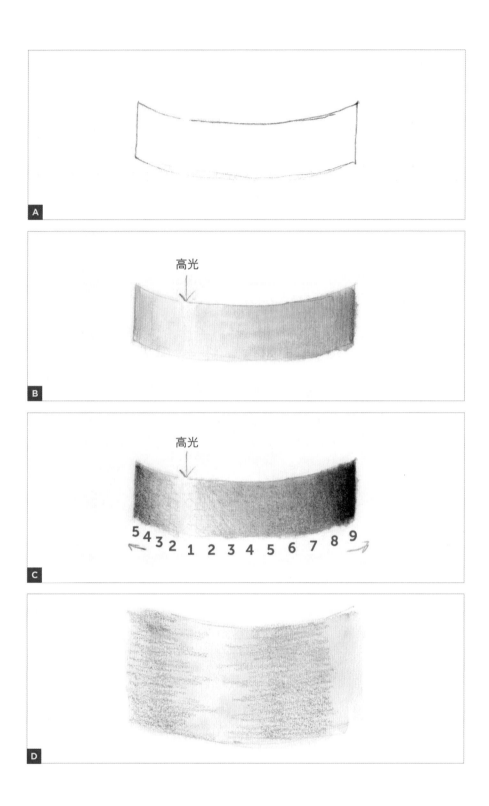

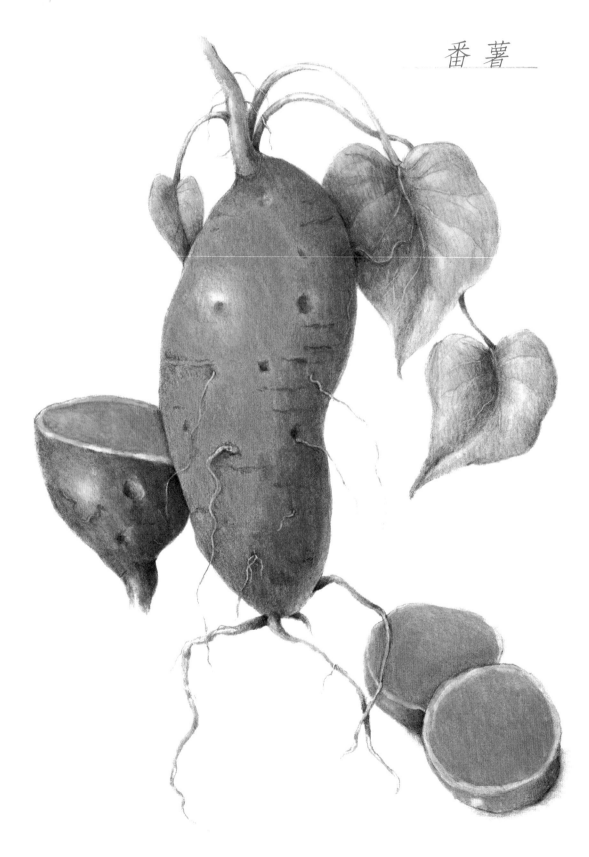

Ipomoea batatas
Covington Sweet Potato

番薯

第二章

在三維形體加上明度變化

現在我們練習了明度的基本概念，可以把這項技法應用在自然界一些簡單的
形體上。這些素材的顏色都相當中性，有助於學習。一開始，最好先學會用
中性色調畫光影，會讓你較容易理解，也比上色更重要。交叉輪廓線呈現出
形體的表面輪廓或曲面，有助於把形體視覺化，及更清晰地描繪出三維的形
體。當我們運用想像光源來描繪彎離和彎向光線的形體時，交叉輪廓線特別
有幫助，它在安置光影位置或是表現複雜的表面變化（如捲起的花瓣）時，
也能幫助定位。

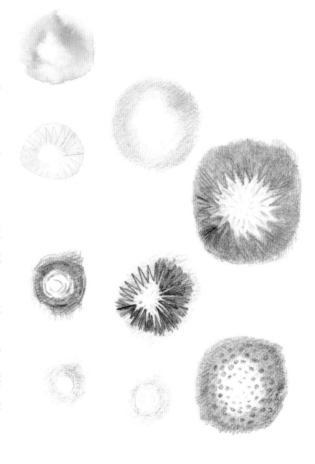

高光

高光會因素材的表面質地而異，如果素材表面帶有光澤，高光
會比較亮，如果素材的表面是霧霧的，你甚至會看不到高光。
要記住這個重要概念，你是在平坦的紙上創造出三維的錯覺，
有時必須誇大來強調這種錯覺，即使你沒有看到高光，你也可
以用你的心燈畫上一個。高光最關鍵的是位置，應該被置於中
心的左側或右側，靠近你使用的光源。盡量不要放在形體的中
間，這樣會產生誤導並且無法正確描繪光源。第二項重點是確
保高光不只是一個洞或留白的區域，你會希望它是微微發光就
如同光線照射在形體上。有一次，我正在教一群五歲的學生，
描述並畫出一顆帶有高光的櫻桃，有位小男孩說：「高光就是
陽光照在櫻桃上的地方。」他理解的完全正確！

　為圓形物體打光，帶有光澤表面的球體為佳，這樣你可
以更清楚地看到高光；柑橘類水果也不錯，用放大鏡仔細觀察
高光並分析所看到的圖樣，嘗試畫出高光的圖樣，由此向外緣
擴張到中間色調區。

反射光

如同高光，反射光也需要特別留意。反射光是一種相對較弱的光線，光線由桌面反射回到物體陰影側的底部或是在重疊區域的旁邊。這種光非常不明顯，沒有必要特別強調它。當有投射陰影時，畫出反射光是有用的，因為它顯示出主體與其所在表面之間的對比。要畫出令人信服的反射光，關鍵就是不要畫的太淡，它應該比高光深的多：如果高光的明度值為 1，那反射光的明度值應該是 5 左右。此外，不規則、漫射和有點「微亮」的反射光是最有說服力的，而不是有明顯框邊的光，多練習畫幾次能更精進你的技術。

用中性色調畫小番茄

素材

櫻桃番茄或其他小番茄

額外用具

• 2 號水彩筆
• 暗棕褐色水性色鉛筆 #175
• 暗棕褐色油性色鉛筆 #175
• 永固橄欖綠水性色鉛筆 #167
• 其他與素材顏色相符的水性色鉛筆

水性色鉛筆

#175
#167

油性色鉛筆

#175

畫出三維的球體是個令人感到非常滿足的體驗。一旦你學會如何畫出一顆看起來多汁的番茄或是一串深紫色葡萄，你可能就停不下來了！畫水果是我最喜歡做的事情之一，形體和顏色的變化是無窮無盡的。在本課中，我們將使用幾何球體作為指引，球體是往水平和往垂直方向彎曲形成的圓形，由上下兩方向的交叉輪廓線來畫，這些線條有助於提醒你形體是如何彎離或彎向光線，看看這些垂直和水平向的彎曲明度條，來幫助你想像圓球上的光影。這裡，打上明暗或是單色畫底色可讓你先思考形體及光源，之後才來思索顏色和細節的部分。接下來，看看我用交叉輪廓線畫出球體和番茄表面的線稿，這些線條描繪出形體的立體表面，及如何在兩方向上彎離和彎向光線。

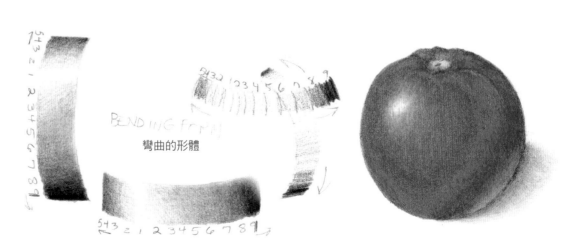

彎曲的形體

畫出你自己的圓形球體和小番茄（左頁）的快速交叉輪廓線稿，幫助你理解這個概念。在決定如何畫番茄時，找一個容易完成的角度，選一個果蒂藏在底部的視角。如果要更具挑戰的視角，把果蒂朝上，要注意番茄頂部中心有個小凹陷區。我的番茄很小，所以我在本課是用中號的水彩筆，水彩筆的尺寸越小，越能掌控水彩的薄塗。

　　運用不同的球型素材，像是莓果、葡萄、蘋果、李子、堅果等等，想要反復複習本課程多少次都可以。

1. 練習看出你的心燈如何照射在球體上，按照上一堂課（參見 20 頁）的描述，將真正的光源照在番茄上，確認番茄上高光和最暗陰影的位置。 / A

2. 觀察手上的小番茄，注意它與球體的相似之處，與略有不同的地方。選擇要繪製的番茄視角，以素描鉛筆勾勒出番茄輪廓，也可以將番茄放在紙上，輕輕描出輪廓，之後移開番茄，重新繪製，使其盡可能準確。 / B

3. 我這顆番茄上的凹陷處與圓錐體相似，我依此概念畫出明暗，在這個區域加上陰影。 / C

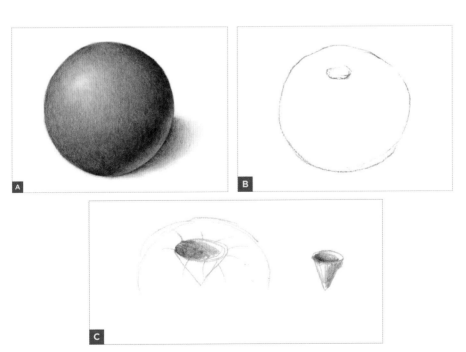

（接續下頁）

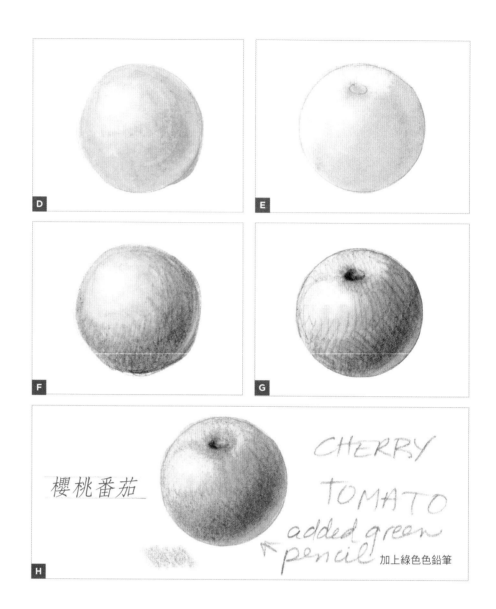

4. 標出將會有高光和陰影的位置，以 2 號水彩筆著上一層淡淡的暗棕褐色水彩來描繪陰影，留白高光區。/ D E

5. 等水彩乾後，再疊上一層暗棕褐色色鉛筆，以得到由暗到亮的完整明度。/ F G

6. 薄塗一層你番茄固有色的水彩。我的番茄是綠色的，所以我薄塗一層永固橄欖綠水彩，在上色時避開高光區。觀察下層的暗棕褐色陰影是如何透出來的，創造出一顆立體的綠色番茄。在這堂課中，暗棕褐色完成了所有困難的工作，接著再薄塗一層淺綠色水彩，轉眼之間番茄就變成了綠色的番茄。/ H

畫樹枝

本課程中，簡單的圓柱體是你的指引。圓柱體是帶有直邊和環形或水平彎曲橫截面的形體，比較這張圓柱體的外框線稿與同一圓柱體的交叉輪廓線稿，能幫助對表面輪廓的想像。在圓柱體周圍的水平線會給人平坦的錯覺，曲線循著圓柱體的曲面彎曲，最後，在理想光源下觀察圓柱體上的明度變化。當圓柱體以明暗的方式詮釋時，可以注意到它變得多麼有立體感。

　　本課程中，我們還會處理拋光的議題。拋光是一種用力按壓上色的畫法，通常會用淺色色鉛筆（如象牙白）將所有顏色混合在一起，並消除畫上的紙張紋理。拋光後，我都會再多疊幾層樣本的固有色，來增強色彩，並視需要加深陰影，你不需要拋光畫中的所有區域。當我想要平滑的表面和濃烈的飽和色彩時，我會拋光，例如在深色陰影區域，你可以用深色色鉛筆拋光，有時，你可能會希望保留紋理和筆觸而不進行拋光。對於具圓柱體形狀的各種素材，例如不同的莖和豆莢都可以，想要反復複習本課程多少次都可以。

素材

小段樹枝，最好是 ¹/₂ 到 1 英吋寬，2 到 4 英吋長

額外用具

- 暗棕褐色油性色鉛筆 #175
- 暗棕褐色水性色鉛筆 #175
- 2 號或 6 號水彩筆
- 熟赭色油性色鉛筆 #283
- 其他與你的枝條固有色相符的油性色鉛筆
- 象牙白油性色鉛筆 #103

水性色鉛筆

#175
#283
#103

油性色鉛筆

#175

圓柱體交叉輪廓線

直線表明平坦的表面
彎曲線條表現出彎離光線而
產生陰影的三維形體

1. 將我的畫當作模板，畫出一圓柱體，以暗棕褐色油性色鉛筆和水性色鉛筆慢慢地加 上明暗，能幫助你了解在畫樹枝時的光源模式，也是緩慢繪製明度的額外練習。在圓柱體底部表現出內部鏤空區域。在圓柱體的右側加上最深的陰影，並往左邊逐漸變亮，畫出圓柱體的樣子。/ A

2. 觀察你的樹枝，以素描鉛筆輕輕畫出一個與實際大小相同的樹枝輪廓，也可以把樹枝放在紙上後，淡淡地描出輪廓，移開樹枝後，盡可能準確地重新繪製。按照光源課程中的說明（參見 20 頁），在樹枝前放置一盞燈。看著我所畫的樹枝交叉輪廓線，協助你看出它的三維表面。/ B

3. 第一層的繪製中，用削尖的暗棕褐色色鉛筆輕輕畫在鉛筆線上，將輪廓線修得更細緻，並加入在樹枝表面上觀察到的細節，或許在陰影處加上一點單色畫底色。已用色鉛筆上好第一層的樣本畫，可以讓你在疊加水彩前能有更多掌控。/ C

4. 為了疊加下一層，先以 2 號或 6 號水彩筆在樹枝線稿內濡上一層乾淨的水，然後從高光的右側開始上暗棕褐色水彩並往高光的方向帶，接著處理高光的另一側並把色料移向高光，留白高光處，就像我們在課程中所做的彎曲明度條。/ D

5. 等到樹枝的水彩乾後，再用暗棕褐色色鉛筆堆疊更多層，如果你的樹枝是棕色調，就上一些熟赭色油性色鉛筆，也要觀察樹枝上的細節，例如可讓樹枝呼吸的皮孔，先輕輕地畫出它們。在這個步驟，你可以選擇在陰影側的邊緣留下一稍亮的區域，作為不明顯的反射光區。

6. 越來越往高光區上色，我有時會以小點、短線條或不規則的鋸齒狀上色，使高光的形狀看起來是不規則的，並不是一條空白的帶狀。/ E

7. 看著你的樣本，並在適當的地方加上一些額外的顏色。用象牙白色鉛筆拋光完成你的畫作，接著疊上更多層的色鉛筆以混和、細修和飽和樹枝的顏色。/ F

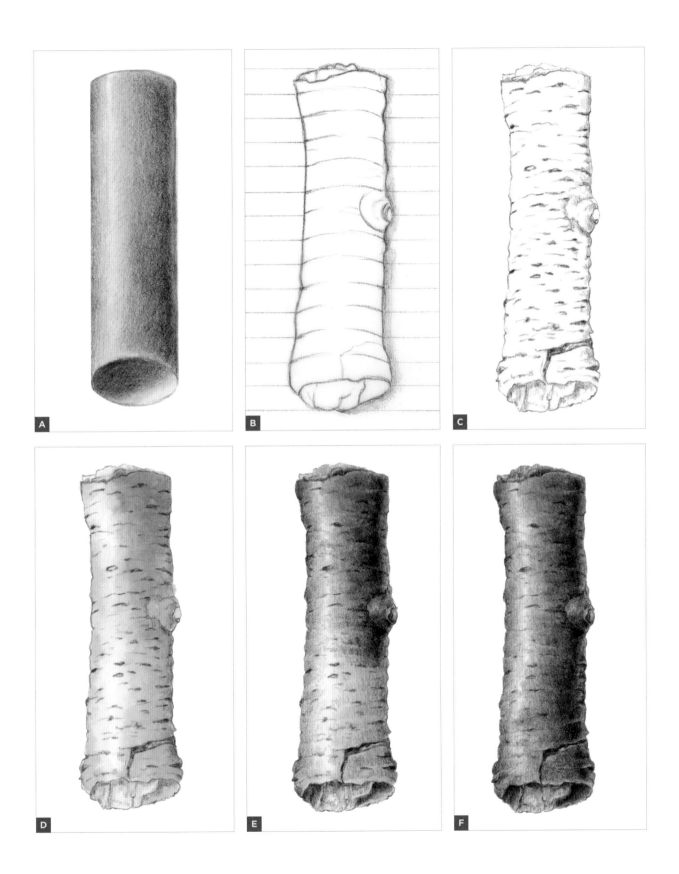

以圓柱體和杯體組成蕈菇的形狀

素材

帶有蕈傘和柄的蕈菇

額外用具

- 暖灰色 IV 油性色鉛筆 #273
- 描圖紙
- 2 號或 6 號水彩筆
- 暗棕褐色水性色鉛筆 #175
- 熟赭色水性色鉛筆 #283
- 暗棕褐色油性色鉛筆 #175
- 熟赭色油性色鉛筆 #283
- 其他與你的蕈菇固有色相符的油性色鉛筆
- 象牙白油性色鉛筆 #103

水性色鉛筆

#273

#175

#283

#103

油性色鉛筆

#175

#283

菇類通常是以圓柱體和杯體組合而成，利用這兩種形體幫助理解如何繪製蕈菇，並打上陰影。我喜歡尋找和畫野菇，我會非常小心不要誤食，因為它們可能有毒。如果你在野外採菇，盡量不要太常碰觸它們，處理完畢一定記得洗手。在我的植物繪畫練習幫助下，我開始學習識別可食的菇類，我只在技術嫻熟的採食者陪伴下，才食用它們。美國毒蠅傘（Amanita muscaria var. guessowii）是有毒的，但在學習和畫畫時，絕對會令人著迷。以相似的市售菇類形狀用於本課，在使用上會更安全，且仍是很好的素材，也很容易取得。我鼓勵你先畫出小型草稿，讓它提醒你光線是如何照亮你的樣本，以便知道陰影、中間色和高光的位置。

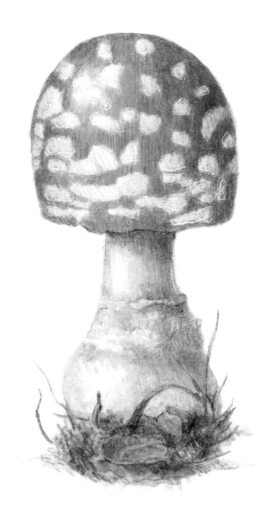

1. 以正確的光源打亮蕈菇，記下光線如何打在它的身上。注意這成像與光線打在圓柱體和球體上半部的樣子非常相似，花心思觀察高光和陰影出現的位置，以素描鉛筆畫出蕈菇帶有光影的小型草圖。/ A

2. 量測你的蕈菇，並以素描鉛筆輕輕畫出實際大小的輪廓。如果把菇放在畫紙上可以幫助你測量，這也是可以的。

3. 用暖灰色色鉛筆仔細地畫在鉛筆線上，視需要細修輪廓，我都是用油性色鉛筆「重畫」我的樣本，並修改我的畫，使其更加精準。/ B

4. 圖畫上放一小張描圖紙，在描圖紙上輕輕畫出交叉輪廓線描繪出蕈菇的蕈傘和柄，幫助你想像蕈菇如何彎離和彎向光線。/ C

5. 用暗棕褐色和熟赭色的水彩，以 2 號或 6 號水彩筆混合成淡色。試畫你的顏色，以確保顏色是淡的。畫紙先上一層乾淨的水，在線稿內小心地上色。

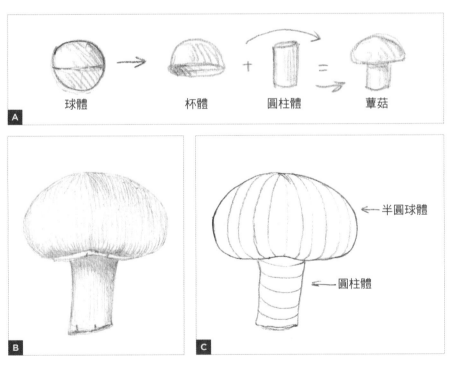

球體　　杯體　　圓柱體　　蕈菇

A

← 半圓球體

← 圓柱體

B　　C

（接續下頁）

6. 以水彩從一端開始薄塗，接著將水彩往高光處帶。接著，從另一頭開始，往高光處上色，確認已在高光區的位置留白，蕈傘和柄都採用這種方式來畫。/ **D**

7. 等水彩乾後，繼續以油性色鉛筆加疊顏色，畫出蕈菇的明暗變化。根據你的蕈菇的固有色，使用暗棕褐色、暖灰色、熟赭色或其他中性色，慢慢地疊層，確保留下好的高光區。如果你的蕈菇是白色種，維持較亮的明度，並為陰影面保留強烈的暗色調。用象牙白色鉛筆拋光並接近高光區，讓這裡發出微光的樣子，接著再加上任何小細節。/ **E**

8. 如果想要有額外的挑戰，你可以把蕈菇剖半，在畫上加上切面。/ **F**

D

E

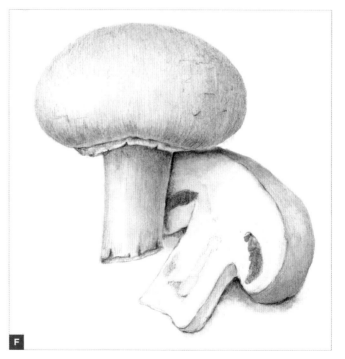

F

如何畫出令人信服的投射陰影、反射光和高光

投射陰影是指當光線被主體阻擋時，在主體坐落的位置下方所形成的陰影區。何謂投射陰影似乎顯而易懂，但我認為它要像分析主體本身一樣來討論和分析。投射陰影在繪圖中扮演著重要角色：它帶出主體所坐落的表面。若沒有投射陰影，主體會像是浮在空中，因此畫出投射陰影可以改變這種錯覺。在傳統靜物畫中，投射陰影很重要，因為繪畫或素描是描繪一個含有物體的立體空間。

有時一幅畫上出現戲劇性的光線或明亮的陽光，可能會突顯出強烈的投射陰影，但在植物繪畫中，如果有投射陰影，它的表現相較之下安靜得多，因為畫作的焦點是所描繪的植物，非常強烈的陰影會令人無法忍受和誤導——在大多數的作品裡，我們會看到一個主體漂浮在白色背景中，不帶有空間感。所以有時會在畫面上安置一些元素來區別，帶有莖葉的懸掛果枝，與置於平面上的剖開的果實，就帶來不同的空間感。在此目的下，我會使用投射陰影，當你運用投射陰影時，留意它們可能會有強大的力量改變或影響你的作品。

額外用具

- 灰色硬核芯色鉛筆
- 暖灰色 IV 水性色鉛筆 #273
- 2 號水彩筆
- 黑色硬核芯色鉛筆
- 暗棕褐色油性色鉛筆 #175
- 象牙白油性色鉛筆 #10

水性色鉛筆

#273

油性色鉛筆

#175

#103

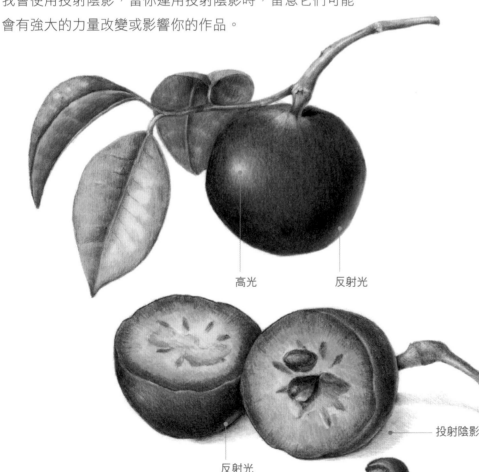

高光　　反射光

反射光　　投射陰影

首先，要意識到陰影就是陰影而不是物體，因此它必須像是陰影，而不是實體，並會消失在背景中。它是圖畫的配角，而非主角，不應該搶走風頭。投射陰影的主要作用是表明主體安置在一個平面上，使主體看起來穩定。加上投射陰影很好玩，但要畫出一個令人信服的投射陰影並消失在背景中是需要練習的。這些步驟主要是用硬核芯色鉛筆而不是油性色鉛筆，因為它的筆芯更硬，能使質地看起來更細膩、輕巧，非常適合維持陰影的柔和性。

　　你在畫圓形水果或球體時，先確認光源的方向並注意投射陰影的位置。當光線從左上角約 45 度角射入時，投射陰影將在水果的右下角，並產生一個以約 45 度角投射到空間的陰影。陰影會在主體與主體所在表面相遇的地方最暗，但隨著遠離主體而散去，並馬上開始變亮，很快就無痕地消失在背景中。果實上的反射光會在陰影與主體相遇的邊緣形成對比，這一點很重要（參見 34 頁）。

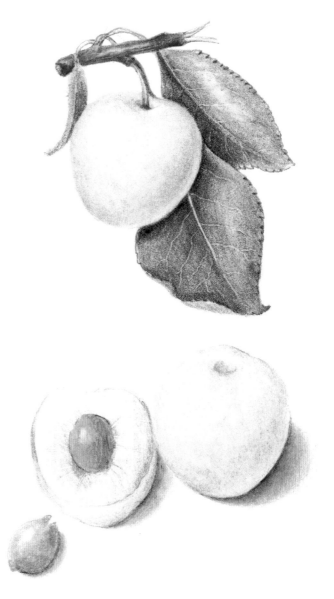

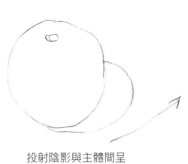

投射陰影與主體間呈
45 度角向後傾斜

1. 先畫一個圓形，並按照繪製番茄的步驟，或是用你的番茄畫來加上投射陰影。使用灰色硬核芯色鉛筆，在右下角輕輕畫出一個以大約 45 度角向後傾斜的投射陰影，並逐漸減少筆壓使筆觸越來越淡，到最後淡化到背景中。即使你的光線似乎投射出具有明顯外緣的投射陰影，我建議你不要照實畫，而是保持輕巧，投射陰影應該要感覺像是個幽魂。／ A

2. 用暖灰色 IV 水性色鉛筆與 2 號水彩筆調出非常淡的灰色後，薄塗並疊在灰色陰影上，可以幫助柔化陰影，使質地更平滑，在進行下一步之前，先讓它乾燥。／ B

3. 用黑色硬核芯色鉛筆加深陰影的起始位置，也就是最靠近主體的地方，並慢慢淡化到陰影中。／ C

4. 加入少量的暗棕褐色色鉛筆，加深陰影的起始位置，並畫出淡化效果。

5. 用象牙白油性色鉛筆拋光以混勻質地並使其平滑。／ D

6. 在主體的陰影側加上明暗，但要避開果實或球體的外緣，在邊緣做出一稍亮的區域，這將成為明度值約為 5 的反射光，保持邊緣的不規則和模糊，就不會顯得太強烈或太直接，注意與投射陰影產生對比的反射光是多麼的重要。如果反射光看起來太亮，視需要加深並調暗明度。／ E

7. 現在看你的高光，如果覺得空洞，可加上更多淺色明度來縮小高光區，讓它看起來好像泛著微光。這個步驟，我也會先以水彩上色，只留下一小塊空白，接著再以色鉛筆堆疊顏色，使高光看起來不規則。／ F

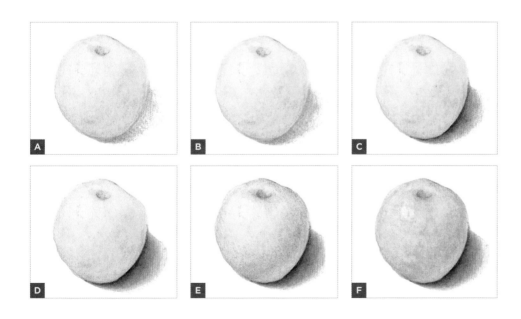

以錐體和球體組成西洋梨的形狀

素材

棕色的西洋梨，例如博斯克梨。

額外用具

· 描圖紙
· 暖灰色 IV 油性色鉛筆 #273
· 熟赭色油性色鉛筆 #283
· 熟赭色水性色鉛筆 #283
· 6 號水彩筆
· 暗棕褐色油性色鉛筆 #175
· 褐赭色油性色鉛筆 #187
· 其他與你的西洋梨固有色相符的油性色鉛筆
· 象牙白油性色鉛筆 #103
· 白色油性色鉛筆 #101
· 暖灰色 IV 水性色鉛筆 #273
· 黑色硬核芯色鉛筆
· 灰色硬核芯色鉛筆

水性色鉛筆

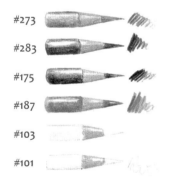

#273
#283
#175
#187
#103
#101

油性色鉛筆

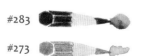

#283
#273

西洋梨是極佳的素材，它的形狀和顏色都相當簡單。西洋梨的種類多樣，我鼓勵你針對不同的素材不斷複習本課程。注意：本課程中，水彩是從高光區開始薄塗，接著往邊緣推移，與之前的課程相反。這樣做是為了讓你體驗兩種畫法，你從中選擇最適合的方式。有很多方法可以達到相同的結果，步驟和技法順序通常可以相互顛倒。

1. 正確地打亮西洋梨後，觀察光線如何照射它以及與光線照在錐體和球體上的相似性，留意高光和陰影會畫在哪裡。／A

2. 量測你的西洋梨，以素描鉛筆輕輕地畫出實際大小。

3. 在畫上疊一張小描圖紙，以協助看出西洋梨如何彎離和彎向光線，輕輕畫出交叉輪廓線來描繪西洋梨的形狀，並在小型草稿中畫出外形和光源。／B

4. 用暖灰色 IV 和熟赭色油性色鉛筆為你的西洋梨加上一些明暗，以區分出陰影側，並留白高光區。／C

5. 使用熟赭色水彩以 6 號水彩筆調出淡色，測試確保顏色是淡的。先在線稿內小心濡上一層清水打濕畫紙，濡上足夠的水量充分打濕西洋梨的範圍，等上幾秒鐘讓紙張吸水。

6. 從高光區的一端開始薄塗水彩，接著帶往外緣，也帶向高光的另一側周圍，再推往另一側的外緣並向梨的下方推展。關鍵點是在上完所有範圍的水彩前，不要讓任何一塊的邊緣乾掉，以免西洋梨的內部出現明顯的邊線。整顆梨都以這樣的技法來畫，在頂部（錐體）和底部（球體）留下兩個亮點。／D

7. 當水彩乾後，繼續用削尖的色鉛筆疊層，在西洋梨上做出漸層的明暗。根據你西洋梨的顏色，著上暗棕褐色、褐赭色、熟赭色或其他中性顏色。

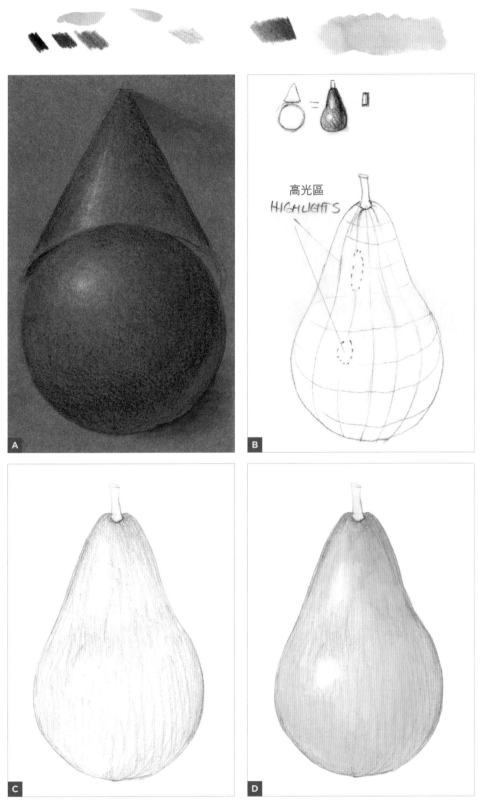

高光區
HIGHLIGHTS

（接續下頁）

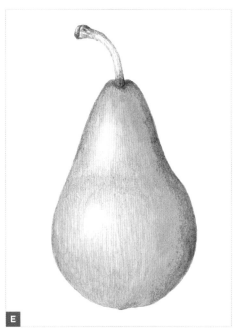

E

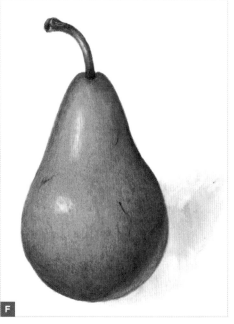

F

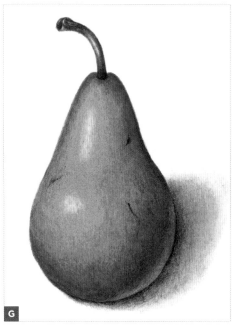

G

8. 慢慢地疊加色層，並確認有保留在高光內細微變化的良好亮光，以暗棕褐色油性色鉛筆畫出莖的明暗。 / E

9. 在西洋梨的陰影側留下一個稍微亮一點的區域，作為反射光。用象牙白和白色油性色鉛筆拋光，並往高光區靠近，畫出微光的樣子。加上額外微小的細節或瑕疵。以水彩筆蘸上一層淡淡的暖灰色 IV 水彩畫出不明顯的投射陰影。 / F

10. 最後，在陰影區疊上黑色和灰色硬核芯色鉛筆，保持陰影的微妙和漸變，並在投射陰影最暗的部分畫上一點暗棕褐色油性色鉛筆作結 / G

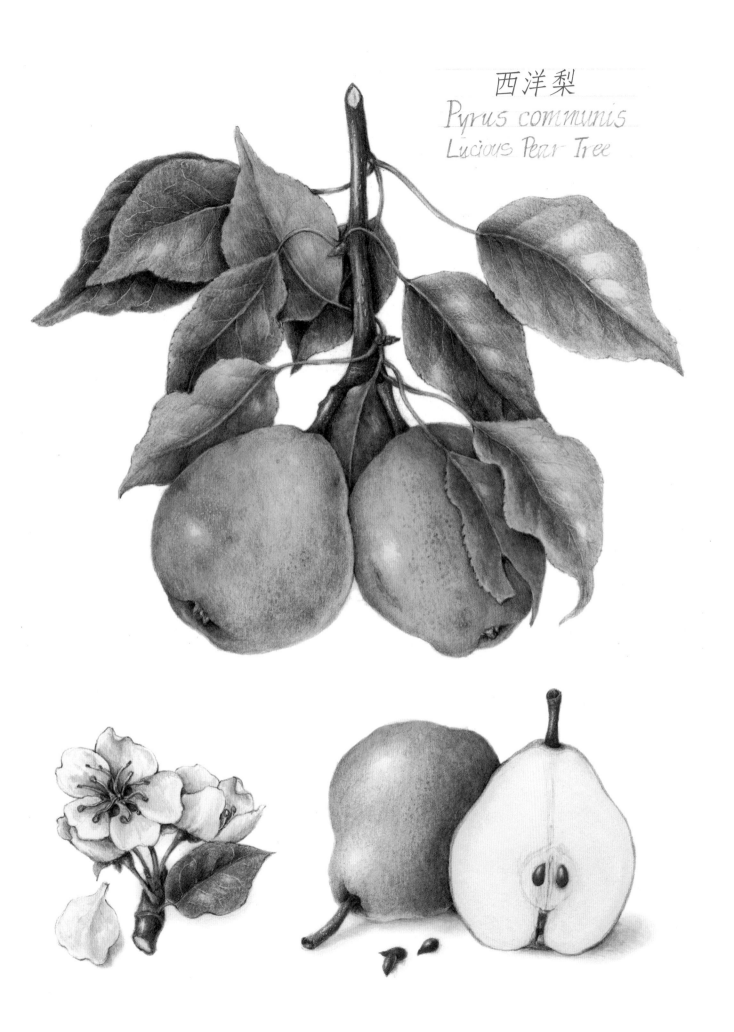

西洋梨
Pyrus communis
Lucious Pear Tree

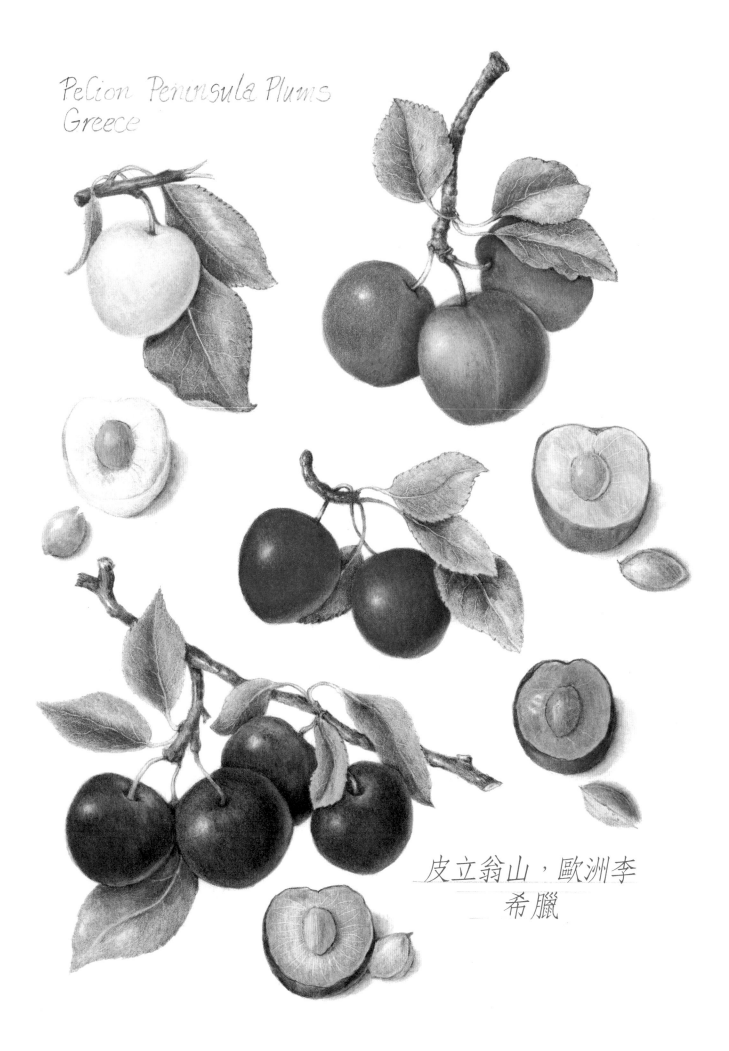

PeCion Peninsula Plums
Greece

皮立翁山，歐洲李
希臘

第三章

為形體加上顏色

結合精準的色彩和特定的光影變化，對畫出寫實的三維形體是決定性的關鍵。我們將從自然中學習如何與顏色相符、調出顏色變化，並研究光影如何影響這些顏色，接著用色相環來探索顏色間是如何相互關聯，到了本章節最後，你將在立體的素材上混合出全光譜的顏色與光影，這些實用練習將成為你的色票，幫助你調出自然界中任何形體的顏色！

色彩原理：探索色相環

我很喜歡一直看著色相環，我把這比作我看到彩虹時的喜悅——大自然向我們展現色彩的方式。色相環向我們展示了完整的色彩範圍，與每種顏色和色相環上所有其他顏色的關係。儘管我們每個人對顏色的感知略有不同，但色相環的展現有助於建立一種共通的語言，我們都可以使用它來理解顏色，並調出微妙之處。

我在色相環的中心畫了向日葵，來說明如何使用我所提到必備顏色的所有色鉛筆。我規畫以上層的花瓣來展示色項環的十二色，此外，我加進下層較多陰影的花瓣，因此顏色較暗較沉。我畫這些花瓣的顏色都不太明亮，稱為大地色調，這在自然界中經常出現。我在陰影區使用較深的顏色打上陰影，在花瓣的高光區使用更淺、更亮的顏色。

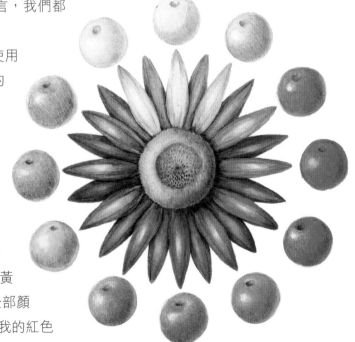

在色相環的外圍，我受到種在花園裡的櫻桃番茄（Toronjina）所啟發，它幾乎是完美的色彩課素材。果實從綠色開始，接著是偏黃綠色，再來是黃色、黃橙色，最後是亮橙色，一枝莖桿上含括了全部顏色——讓你來練習這迷人的顏色漸層變化，接著是我的紅色

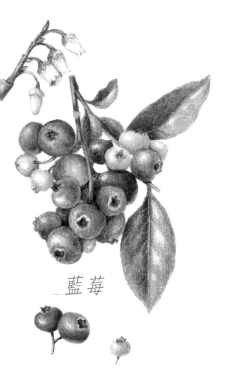

藍莓

櫻桃番茄，會在生長季節中從綠逐漸轉鮮紅的果實，幾乎涵蓋完整範圍的顏色。如果有藍色和紫羅蘭色的品種，我的番茄色相環就更加完整了！這幅灌木枝條上的幾顆藍莓從綠色、洋紅色、紫羅蘭色發育到藍色，提供了圓球形式的完整色相環。

在描述這些不同種類的果實時，我會用色彩的語言來闡釋顏色與飽和度變化。我將使用色相環實際應用於如何調出大自然的顏色，並為每種顏色畫出高光和陰影。本課將解釋與探索形體的固有色，接著為每個顏色畫出適當的陰影和高光。

讓我們從描述顏色的基本詞彙開始，利用這些定義將顏色視覺化，可以更容易調出想要的顏色。

色相：顏色的名稱，也稱為固有色（例如紅色、黃色或藍色）。

明度：顏色的明暗，與九段明度階有關。

飽和度：顏色有多鮮豔或多暗沉。

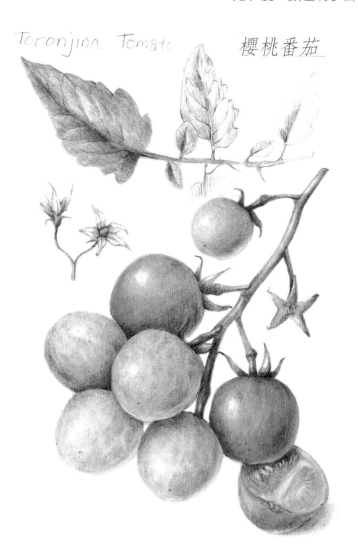

Toronjina Tomato

櫻桃番茄

我的番茄色相環是用十二顆不同顏色的番茄，以典型的色相環配置排列，我還用了雙原色原理或是顏色干擾原理做出另一個色相環，這意味著我的每種原色裡包含兩個原色，因此我一共有六個原色而不是三個。多數人在小學就學了一些色彩原理的基礎知識，我們總是被教導有三種原色——紅色、黃色和藍色——可以將顏色混合並調出其他顏色，混合等量的兩種原色會產生出一種二次色，這些顏色為橙色、紫色和綠色，這項知識所衍生的問題是顏料和色鉛筆中的色料從來都不是純的原色，這些顏色總是傾向一種二次色或其他顏色，紅色可能偏向橙或紫。帶著每種原色具兩個色相的概念能夠使混色精準，無論是明亮還是暗沉的顏色，都能調出你需要的色彩，要調出鮮豔的顏色，始終以偏向相同二次色進行調色，對於較暗沉的顏色，你可以使用偏向不同二次色的顏色進行調色。

最後一塊拼圖是要了解在混合偏向同一方向的兩種原色時，並沒有任何一滴第三原色。當把第三種原色加進所調的顏色時，它會使顏色變暗，這在調顏色時非常有用，因為大部分的時候，我們會直接使用二次色顏料，不再經由調色獲得。當你調色時，如果調出來的顏色不是所想的那樣鮮豔或暗沉，請想起顏色干擾原理。

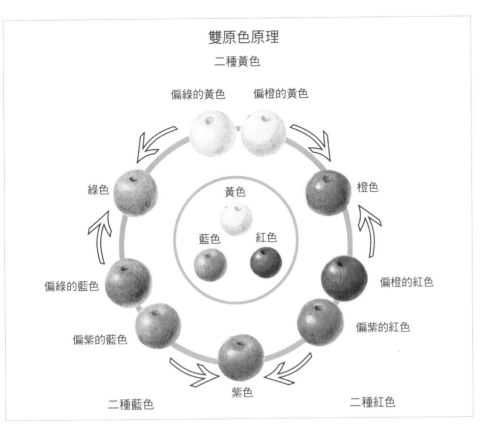

雙原色原理

二種黃色

偏綠的黃色　　偏橙的黃色

綠色

黃色

橙色

藍色　　紅色

偏綠的藍色

偏橙的紅色

偏紫的藍色

偏紫的紅色

二種藍色

紫色

二種紅色

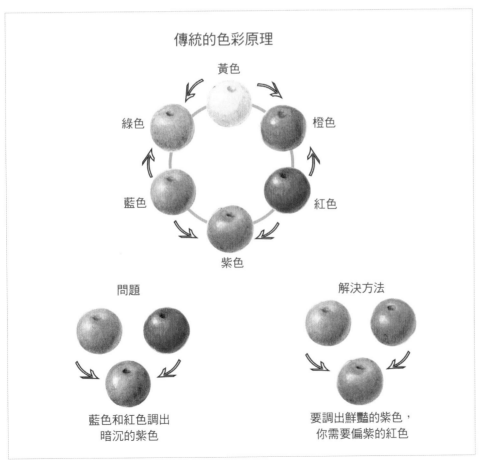

傳統的色彩原理

黃色

綠色

橙色

藍色

紅色

紫色

問題

解決方法

藍色和紅色調出
暗沉的紫色

要調出鮮豔的紫色，
你需要偏紫的紅色

在我們色鉛筆組的原色有：

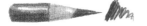

偏向橙的紅色（淡天竺葵紅 #121）

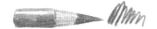

偏向紫的紅色（中紫粉色 #125）

偏向橙的黃色（鎘黃 #107）

偏向綠的黃色（鎘檸檬黃 #205）

偏向綠的藍色（鈷綠松石 #153）

偏向紫的藍色（群青 #120）

二次色是由兩種原色 50/50 混合而成，在我們的色鉛筆組有：

橙色（深鎘橙 #115）

綠色（永固橄欖綠 #167）

紫色（紫羅蘭色 #136）

　　在色相環上的其他六種顏色為三次色，它們是兩種原色以約 3：1 的比例混合而成，它們被稱為黃橙、紅橙、紅紫、藍紫、藍綠和黃綠，這是一種視覺混合的過程，而不是一門精確的科學，混合到看起來是對的顏色，這與畫出明暗時疊層的過程類似。

　　互補色是在色相環上彼此相對的顏色組，任何兩種互補色可以相互讓彼此「完整」，這意味著這組顏色包含所有的三原色，當你將兩種互補色混合在一起時，通常會得到中性「偏褐」的顏色。當你了解互補色是如何調出中性色時，你可以微調你畫作的顏色以符合你在自然中找到的顏色。在下頁的黑櫻桃番茄例子中，番茄上的紅色和綠色色料相互混合後，產生出褐色。同樣的，如果你正在畫一片秋季剛要轉褐的綠葉，你可以在綠色上加入紅色來中和，描繪出你所看到的褐色。

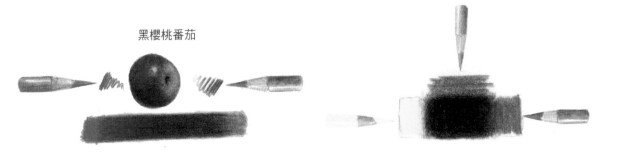

黑櫻桃番茄

　　暗棕褐色是重要的陰影色，因為它混和了所有三原色，嘗試將它與三種原色的組合混合（參見上方的插圖）。

　　通常在色相環上會顯示最鮮豔的顏色，因為在調色時，你可以在需要時更改顏色使其變得暗沉，但不容易變鮮豔，從最鮮豔的可能顏色開始調起，依需求可使它們變暗。亮綠色在自然界中很少見，尤其是葉子，因 我的色相環是為了實際用途，所以我喜歡讓我的綠色在色相環上不那麼鮮豔，這樣一來，就可以避免畫出在自然界中不真實的綠色。

　　當你試著找出樣本上的顏色時，這系列的色相環可成為幫助你選擇和調出顏色的指引。本章的下一系列課程將引導你調出這些所有顏色的變化。

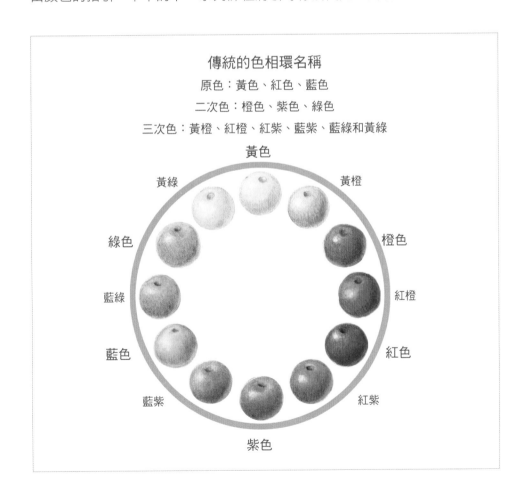

傳統的色相環名稱
原色：黃色、紅色、藍色
二次色：橙色、紫色、綠色
三次色：黃橙、紅橙、紅紫、藍紫、藍綠和黃綠

黃色

黃綠　　　　黃橙

綠色　　　　橙色

藍綠　　　　紅橙

藍色　　　　紅色

藍紫　　　　紅紫

紫色

以油性色鉛筆和水性色鉛筆進行顏色的比對與調和

素材

紅番茄

額外用具

- 2 號水彩筆
- 淡天竺葵紅水性色鉛筆 #121
- 深鎘橙水性色鉛筆 #115
- 紅紫油性色鉛筆 #194
- 淡天竺葵紅油性色鉛筆 #121
- 深鎘橙油性色鉛筆 #115
- 茜草色油性色鉛筆 #142
- 象牙白油性色鉛筆 #103
- 暗棕褐色油性色鉛筆 #175
- 鎘黃油性色鉛筆 #107（非必要）
- 其他與你的番茄固有色相符的油性色鉛筆

水性色鉛筆

#121

#115

油性色鉛筆

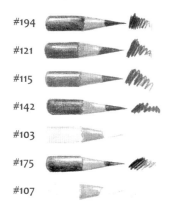

#194

#121

#115

#142

#103

#175

#107

很快地，你對顏色的比對和色鉛筆顏色的搭配習慣成自然，但在著手繪製彩色樣本前，先來做這個有助於顏色比對的練習。

這項技法以畫紅色物體（像是帶光澤的紅番茄）來學習，也能應用在其他多種素材上。紅色素材是有挑戰性的，除要符合紅色的主要固有色外，還要求陰影和高光的明度看起來寫實。陰影的顏色需要暗沉但仍要帶一點紅。單一色調的明度變化（明度是從亮到暗的單一紅色）看起來並不真實——需要以一系列紅色調來說服觀眾相信你的紅番茄是立體的。本課程幫助你畫出更暗、更沉的陰影，更明亮、更有活力的中間色調與光亮區。邁向畫出從亮到暗的九階明度變化的目標。

櫻桃番茄是最佳的起步素材，因為容易取得、個體不大，且一次可得到很多顆，還可以在畫完後把它們吃掉。你可以針對不同顏色的素材，重複練習本課程多少次都可以。一旦對這種技法和調色感到游刃有餘，你就能夠輕鬆地選擇顏色並快速做畫，以調色小紙條比對正確顏色開始。這裡列出我所用的顏色，但你應該使用與你的樣本相符的顏色。

1. 將番茄放在色鉛筆旁，選出可以調出番茄顏色的組合。這些水性色鉛筆的顏色應是你認定的番茄固有色，或是在固有色中較亮區域的顏色。以 2 號水彩筆混合淡天竺葵紅和深鎘橙水性色鉛筆薄塗上一層水彩。

2. 當你選好顏色，在小紙條畫上每個顏色。將你的顏色調合在一起畫出與你的番茄顏色相符的顏色，接著上一層水彩，等它乾後，才在上面疊加油性色鉛筆。／ A

3. 畫出兩條明度條（參見 25 ~ 31 頁），一條是直的，大約 2 ¹/₂ 英吋寬、¹/₂ 英吋高，另一條稍微彎曲，差不多的粗細度，來模擬立體的樣子。

4. 將彎曲的明度條分成兩區，以油性色鉛筆畫上第一層。在右側長 1 ¹/₂ 英吋的範圍畫出從暗到亮的完整明度變化，留下一些空白區代表高光。左側長 ¹/₂ 英吋的區域是從中間色轉變到最亮的明度。以水性色鉛筆調出底色再畫到調色紙條上，將水彩筆蘸水得到顏色稍淡的水彩，著色至留白高光的外緣，留下一空白區如圖示，這段留白代表高光區，試著做

出從淡轉中間明度的漸層，這兩條明度階都用此技法來畫。/ 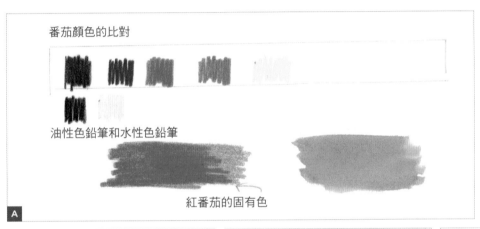 B

5. 畫紙完全乾後，以非常尖的紅紫油性色鉛筆疊加一層從暗到亮的明度，大約疊上四層的紅紫，需要時改變運筆方向以得到平順的明度變化，不要用力壓塗，要緩慢地疊出明度的變化，不用急，慢慢來，好好享受過程。/ C

6. 下一步從高光區的兩側開始畫起，往較暗的明度區畫，開始疊加三到四層的淡天竺葵紅油性色鉛筆。

7. 疊上三到四層的深鎘橙油性色鉛筆一路畫到高光區，再疊上三到四層茜草色油性色鉛筆，用較小的筆觸使混色平順，以漸層的明暗變化疊加茜草色至中間色的明度區，不要直接畫進最亮的區域。/ D

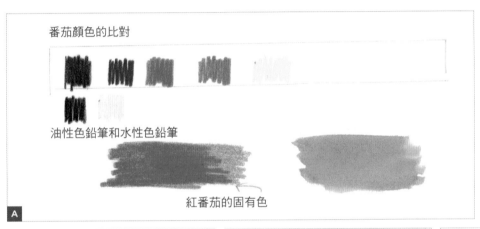

番茄顏色的比對

油性色鉛筆和水性色鉛筆

紅番茄的固有色

A

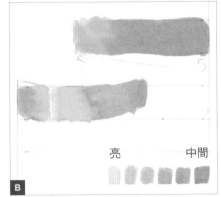

亮　　　　中間

B

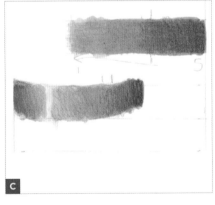

C

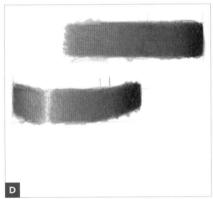

D

（接續下頁）

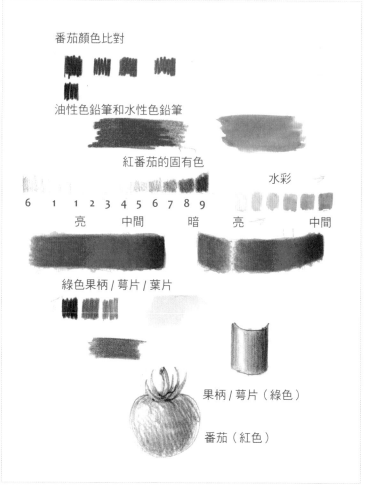

番茄顏色比對

油性色鉛筆和水性色鉛筆

紅番茄的固有色

水彩

6　1　1　2　3　4　5　6　7　8　9
亮　　中間　　　暗　　亮　　　中間

綠色果柄／萼片／葉片

果柄／萼片（綠色）

番茄（紅色）

8. 以一層象牙白油性色鉛筆拋光整個主體，讓全部的顏色混合在一起，筆壓加重，調合所有顏色，同時去除紙張紋理。

9. 在象牙白色層上把所有顏色重新疊加一至兩層，維持顏色的變化性，這能在維持顏色和明度平順轉換且不帶劇烈改變的情況下，得到充滿活力的色彩。為確保在右側末端是深色的明度 9，在最深的地方多加一點暗棕褐色油性色鉛筆。可以依照你的番茄顏色，考慮在高光附近點綴一點鎘黃油性色鉛筆，不是必要的，因為我的番茄上有一點淡黃色。把番茄放在明度條旁，看看你的調色和顏色比對的結果如何。／ E

10. 如果你的番茄有果柄，你可以再次練習調色紙條來得到合適的綠色。這一次，盡情去畫一條較小的調色條吧，現在就用這些顏色進入到下一課來畫出你的番茄。

以油性色鉛筆和水性色鉛筆畫紅番茄

現在你已經練習過調色和疊加顏色，就可以把技法應用在紅番茄上。你可以用有或沒有果柄的番茄來進行這堂課，本課的目標是讓你的番茄看起來非常立體，為了達成此目標，需要畫出由深到淺完整範圍的紅色調。在你的番茄前設置一光源，以便你看到正確的陰影。你可以拿不同的圓形素材一遍又一遍地重複本課內容，像是小顆水果、蔬菜和堅果等。我列出這裡所使用的顏色，但是如果你在上一堂課用了其他顏色，也覺得它們不錯，就繼續使用。

1. 用尺測量番茄的長寬，以素描 H 鉛筆淡淡地畫出一個與實物大小相同的輪廓，也可以把番茄直接放在畫紙上，輕輕地標出尺寸和外框，但之後務必準確地重新繪製。/ A

2. 在畫上放一張描圖紙，畫出番茄外表的交叉輪廓線來呈現番茄三維的表面，標出高光、反射光和陰影區。/ B

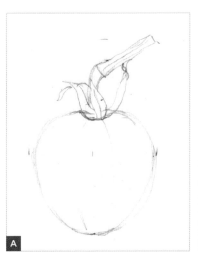

A

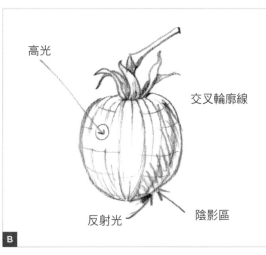

高光

交叉輪廓線

反射光

陰影區

B

素材

紅色櫻桃番茄

額外用具

- 描圖紙
- 紅紫油性色鉛筆 #194
- 暗棕褐色油性色鉛筆 #175
- 2 號水彩筆
- 深鎘橙水性色鉛筆 #115
- 淡天竺葵紅水性色鉛筆 #121
- 永固橄欖綠水性色鉛筆 #167
- 淡天竺葵紅油性色鉛筆 #121
- 深鎘橙油性色鉛筆 #115
- 茜草色油性色鉛筆 #142
- 象牙白油性色鉛筆 #103
- 鎘黃油性色鉛筆 #107
- 其他與番茄固有色相符的色鉛筆

水性色鉛筆

#194
#175
#121
#115
#142
#103
#107

油性色鉛筆

#115
#121
#167

3. 開始以紅紫油性色鉛筆著上第一層的單色畫底色，之前課程的單色畫底色我是用暗棕褐色油性色鉛筆，但因為這是顆紅色的番茄，我傾向讓這層底色是從偏紅的中性陰影色開始來保持顏色的明亮。在高光處留白，並確實畫出從暗到亮的連續明度變化，在這個階段的筆壓不要過重，考慮以畫小圓的運筆方式做出明暗以得到平滑的紋理。務必記得每次都要用非常尖的色鉛筆畫出顏色和明度的連續變化。／ C

4. 如果你的番茄有果柄，可用暗棕褐色油性色鉛筆在此區域疊上一層單色畫底色，並畫上任何你看到的小陰影。（有關畫這些重疊陰影的內容參見 43 頁）

5. 用 2 號水彩筆鋪上一層水彩，做出紅橙底色，並在高光處留白（我混合深鎘橙和淡天竺葵紅作為我的水彩顏色）。對於你的水彩顏色，要隨時比對番茄固有色裡明度從亮到中間區域的顏色。靠近高光時，將水彩筆蘸清水，以廚房紙巾吸去多餘水分，讓明度平順地轉換到高光區，就不會有明顯的邊線。

6. 在果柄和任一萼片（或稱作果柄周圍的小綠葉）著上一層永固橄欖綠水彩，讓這層水彩完全乾燥。／ D

7. 再來，開始疊加淡天竺葵紅油性色鉛筆、深鎘橙油性色鉛筆和茜草色油性色鉛筆（輕輕地上色），並繼續建構出良好的陰影側、好的中間明度和空白高光區。邁向畫出明度從暗到亮的完整範圍連續變化的目標。／ E

8. 持續疊加步驟 7 的三種顏色，並在番茄的陰影側開始稍微加重力道上色。／ F

9. 在陰影區輕輕疊上一層紅紫油性色鉛筆，如果需要的話可在番茄的邊緣保留反射光。／ G

10. 在明度亮的區域疊上一層象牙白和鎘黃油性色鉛筆，不要在陰影區疊上黃色。拋光並將顏色調合在一起，來除去畫紙紋理並使明度平順轉換。在高光附近疊上象牙白油性色鉛筆，只留小小的區塊沒有任何上色處理，但在此區塊稍微加上一點象牙白來畫出高光微微發亮的樣子。

11. 重新疊加所有顏色來提亮並維持良好的陰影和對比。／ H

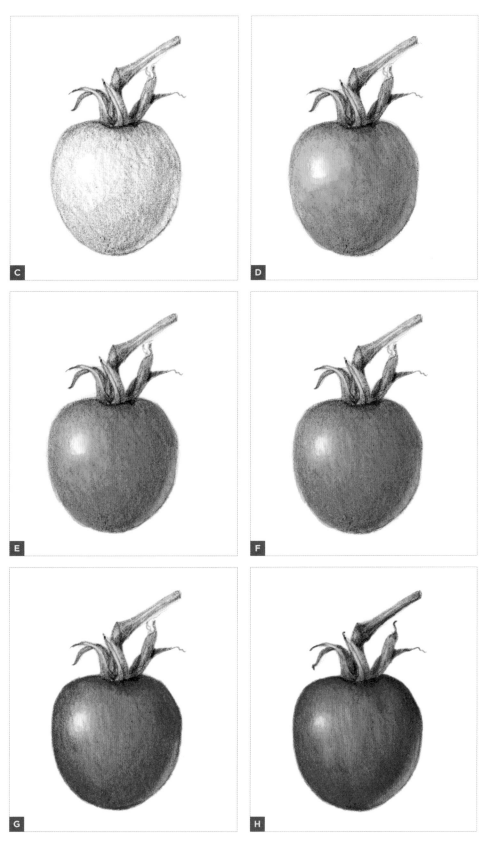

（接續下頁）

畫果實的橫切面

如果想要挑戰，可以把你的番茄切成兩半，並在構圖裡加入一橫切面，再次照著所有的步驟重複技法，並參考 86 頁的橢圓透視測量，留意剖半果實上的投射陰影是多麼地隱約，我用淡淡的暖灰色 IV 水彩畫出投射陰影，而且所描繪的陰影外緣逐步淡入背景中。/

當水彩乾後，我在陰影碰到葉緣的位置，疊上冷灰色 70％硬核蕊色鉛筆與黑色硬核蕊色鉛筆，在陰影最暗的地方上一點暗棕褐色油性色鉛筆以後完成作品。/

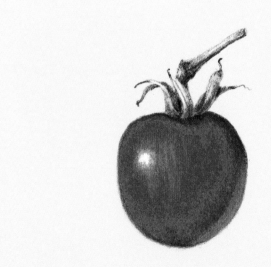

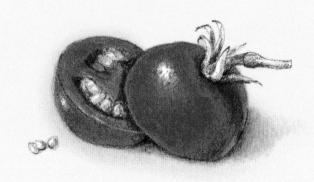

調出明亮的顏色和陰影

本課程結合你已學過的用色彩原理基礎表現立體的技法。你將練習把色相環上的所有顏色與適當的光影結合，這會是能幫助你未來對於任何素材找出合適顏色的指南。在球體例子裡，暗棕褐色不在我的建議顏色內，是因為我希望你能先去感受顏色，有時候過多的暗棕褐色會產生過於混濁的顏色，因此要謹慎使用，如果需要稍微再深一些的陰影，可以在陰影側加上一點，特別是樣本固有色中就有明度較暗的顏色，像是藍色和綠色。

　　注意：這是一堂長篇幅的課程，有很多資訊需要吸收，我建議分數次上完。如果你事先一次把所有的球體上好一層水彩，那麼隨後你準備要疊上油性色鉛筆時，它們會變得乾燥且漂亮。在本課中，畫出每個圓形的分解步驟（步驟1-4，下方）都是相同的，但你會一顆接一顆的替換各種合適的顏色。這與59頁中畫紅番茄所使用的技法相同，不需要著急，慢慢來，並留意顏色相互調合的方式，及如何在需要時能快速地讓顏色改變。

額外用具

・2號水彩筆

・所有油性色鉛筆和水性色鉛筆

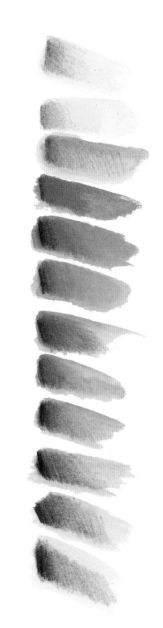

1.　以素描鉛筆輕輕地畫出小番茄或圓球，如果你喜歡，你也可以畫出番茄果蒂下凹的部位。

2.　用水彩筆蘸水濡溼畫中的番茄，小心塗在線稿內。當圓球還是溼的時候，在調色板上調和水彩，在紙上著鋪一層水彩來畫出圓形，在適當的地方留白作為高光，接著讓水彩完全乾透。

3.　乾燥後，在圓球中疊上數層油性色鉛筆，選擇合適的陰影顏色來繪製陰影，畫出立體的形體。

4.　以屬於固有色的油性色鉛筆飽和形體的顏色，可以視需求加進更多的陰影色，並在陰影中淡淡地混入一點暗深棕褐色，特別是在處理較深的顏色時（例如：藍色和綠色）。

（接續下頁）

偏橙的黃色

水性色鉛筆：鎘黃 #107

屬於陰影色的油性色鉛筆：土綠 #172

屬於固有色的油性色鉛筆：鎘黃 #107

黃色是非常亮的顏色，所以搭配淺的陰影色。土綠是偏暗濁的綠色，用於這種目的的效果佳；土綠色由黃色、藍色和一點紅色組成，你可以試著調出這個顏色來了解它的組成。

黃橙色

水性色鉛筆：鎘黃 #107 和深鎘橙 #115（3：1）

屬於陰影色的油性色鉛筆：褐赭 #187 和土綠 #172

屬於固有色的油性色鉛筆：深鎘橙 #115 和鎘黃 #107

橙色的明度較黃色暗，可少加一些橙色並多加黃色來避免得到過於強烈的橙色。

橙色

水性色鉛筆：深鎘橙 #115

屬於陰影色的油性色鉛筆：紅紫 #194

屬於固有色的油性色鉛筆：深鎘橙 #115

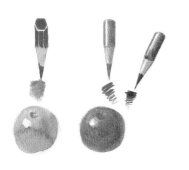

可做的額外練習是，混合鎘黃 #107 和淡天竺葵紅 #121（1：1）後所得到的橙色可作為底色。

偏橙的紅色

水性色鉛筆：淡天竺葵紅 #121

屬於陰影色的油性色鉛筆：紅紫 #194

屬於固有色的油性色鉛筆：淡天竺葵紅 #121

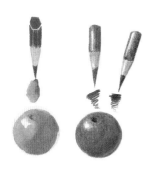

由觀察一顆真實的紅番茄來決定陰影的顏色，我為我的番茄陰影選了一種暗且濁的深紅色（紅紫），它是帶點黃的紅色，而且還有一點點的藍色。如果你想了解這顏色的組成，試著混合出與紅紫相符的顏色。

偏紫的紅色

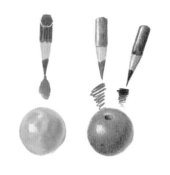

水性色鉛筆：中紫粉色 #125

屬於陰影色的油性色鉛筆：紅紫 #194

屬於固有色的油性色鉛筆：中紫粉色 #125

紅紫色

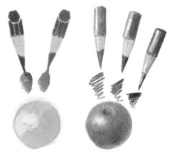

水性色鉛筆：中紫粉色 #125 和紫羅蘭色 #136（1:1）

屬於陰影色的油性色鉛筆：深靛藍 #157

屬於固有色的油性色鉛筆：中紫粉色 #125 和紫羅蘭色 #136（1:1）

紫色

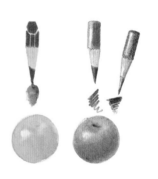

水性色鉛筆：紫羅蘭色 #136

屬於陰影色的油性色鉛筆：深靛藍 #157

屬於固有色的油性色鉛筆：紫羅蘭色 #136

紫色是由紅色和藍色混合而成的二次色；不過這項練習，你可以使用紫羅蘭色水性色鉛筆。可做的額外練習是混合皆偏紫的中紫粉色 #125 和群青 #120（1：1）水性色鉛筆來調出明亮的紫色。

偏紫的藍色

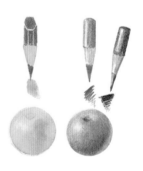

水性色鉛筆：群青 #120

屬於陰影色的油性色鉛筆：深靛藍 #157

屬於固有色的油性色鉛筆：群青 #120

偏綠的藍色

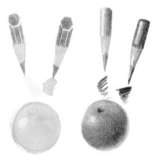

水性色鉛筆：群青 #120 和土綠 #172（1:1）

屬於陰影色的油性色鉛筆：深靛藍 #157

屬於固有色的油性色鉛筆：鈷綠松石 #153

（接續下頁）

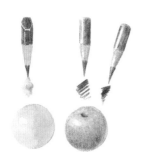

藍綠色

水性色鉛筆：永固橄欖綠 #167

屬於陰影色的油性色鉛筆：氧化鉻綠 #278

屬於固有色的油性色鉛筆：永固橄欖綠 #167

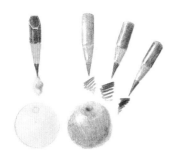

綠色

水性色鉛筆：永固橄欖綠 #167

屬於陰影色的油性色鉛筆：氧化鉻綠 #278

屬於固有色的油性色鉛筆：土綠淡黃 #168

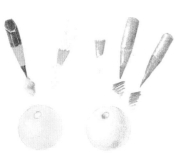

偏綠的黃色

水性色鉛筆：永固橄欖綠 #167 和鎘黃 #107（1:3）

屬於陰影色的油性色鉛筆：土綠 #172

屬於固有色的油性色鉛筆：鎘檸檬黃 #205 和土綠淡黃 #168

調出大地色調的顏色與陰影

在我的向日葵色相環裡，我列出了所有愛用的色鉛筆，並在這些花瓣標註使
用的時機。利用下列公式可幫助選出合適你樣本的顏色：

固有色＋陰影色＋高光和拋光的顏色＝樣本的顏色

（接續下頁）

素材

雛菊或向日葵上任何顏色的花瓣

額外用具

- 2 號水彩筆
- 淡天竺葵紅油性色鉛筆 #121
- 鎘黃油性色鉛筆 #107
- 群青水性色鉛筆 #120
- 威尼斯紅油性色鉛筆 #190
- 紅紫油性色鉛筆 #194
- 暗棕褐色油性色鉛筆 #175
- 象牙白油性色鉛筆 #103

水性色鉛筆

#121

#107

#120

油性色鉛筆

#190

#194

#175

#103

　　不論是用油性色鉛筆或水性色鉛筆調出大地色調的顏色，重要的是要了解如何使顏色變濁，但因為在我們的色鉛筆組裡已含有重要的大地色調，所以你不需要調出它們；但對於在大地色調下的水彩層，你就需要調出一些顏色。在這堂課中，你將調出與威尼斯紅相符的水彩顏色，其實有無數種方法可以調出這種顏色，讓我們先用淡天竺葵紅、鎘黃和群青這三種原色來調。要了解如何調色的第一步就是用文字來描述，所問的第一個問題是：「這是什麼顏色？」「它最接近紅色嗎？」如果是這樣，很可能會在調色時加入較多的紅色，如果它的顏色是鮮豔的，就很可能只有兩種原色；如果它偏褐色、偏濁，則會是三種原色的某種組合。混合互補色是另一種混出大地色調的方法。

1. 以 2 號水彩筆在水彩調色盤中按 3：1 比例混合少量的淡天竺葵紅和再少一點的鎘黃，調出一小塊顏色。在畫紙上畫一小塊樣色，接著再加入一點點的群青水彩色鉛筆，把此樣色畫在第一個樣色的旁邊，留意顏色的差異，你現在已經加了一點點的第三原色，調出一個較混濁的顏色。 / A

2. 放在威尼斯紅油性色鉛筆旁觀察，看看是不是這個顏色的淡色版本。如果你需要加入更多特定的原色來調整顏色，那就加進去吧。運用你的視覺味蕾來感受顏色，例如是否需要偏暖（黃色）、偏濁（藍色）或偏紅。 / B

3. 以素描鉛筆畫出一片花瓣，用你所調出來的威尼斯紅水彩上色，讓它乾燥。 / C

4. 用威尼斯紅油性色鉛筆在花瓣上畫出單色畫底色，在陰影處加上紅紫和一點點的暗棕褐色，並以象牙白油性色鉛筆拋光。 / D

5. 為了得到平順的顏色調和效果，再次疊上所有顏色。 E

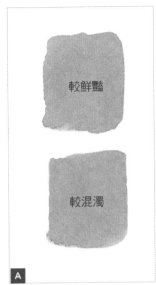

較鮮豔

較混濁

A

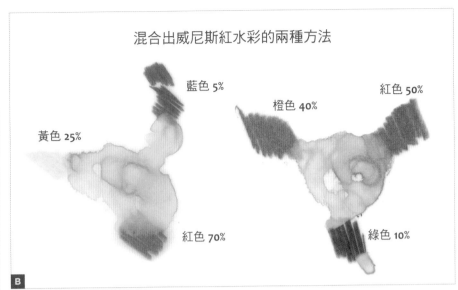

混合出威尼斯紅水彩的兩種方法

藍色 5%

黃色 25%

紅色 70%

橙色 40%

紅色 50%

綠色 10%

B

C

D

E

Coffea
Yellow + Red Cautai Coffee

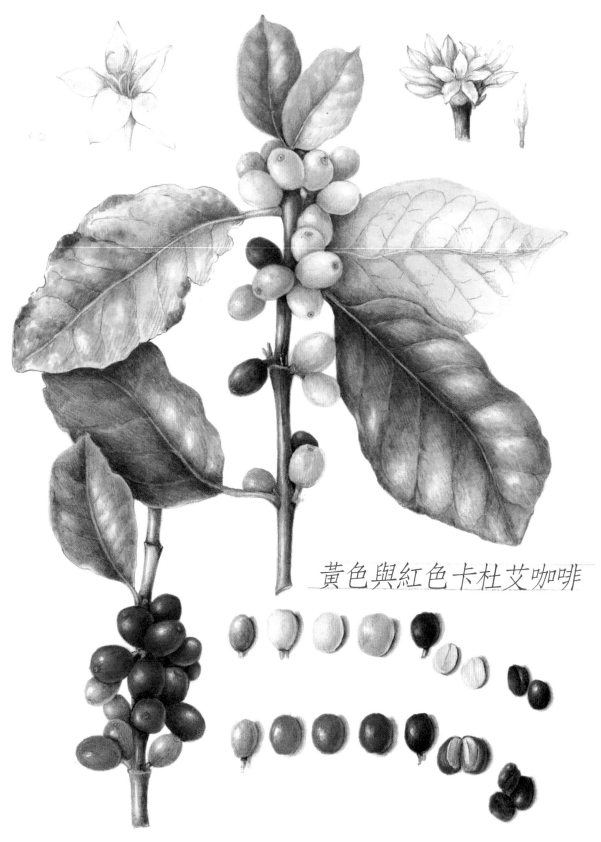

黃色與紅色卡杜艾咖啡

第四章

葉片的要點

每株植物都有葉子，所以學習畫它們對植
物繪畫是至關重要的。葉片有多種變化，
能把它們畫好是一生的追求。葉脈特徵的
描述在植物繪畫和植物辨識裡都是重要的
部分，要畫出不明顯的葉脈需要一些練
習，且要能辨識基本的脈相。種子植物可
歸在這兩類群中的一類：單子葉植物是一
種帶有一片子葉（在幼苗上長出的第一片
葉子）的種子植物，以及雙子葉植物是一
種會先冒出兩片子葉的種子植物，知道這
兩個植物學的定義，對這兩類的植物與其
葉片的描繪很有幫助。

　　單子葉植物的葉片有平行的葉脈，它
們通常是呈長帶狀且彎曲，形成扭轉曲折
的樣子，在禾草、鬱金香、鳶尾花、蘭花、
棕櫚、玉米和竹子中都可以看到平行的脈
形。雙子葉植物的葉片是網狀的葉脈，也
被稱為分枝脈，玫瑰、木槿、木蘭和橡樹
都有雙子葉植物的葉子。畫葉片時，需要
近距離仔細觀察葉脈，因此放大鏡會有所
助益。因為葉子不是很厚，所以我們傾向
認為它們是扁平的，但其實葉片上光影變
化的複雜樣子可以使它們看起來非常生動
和立體。

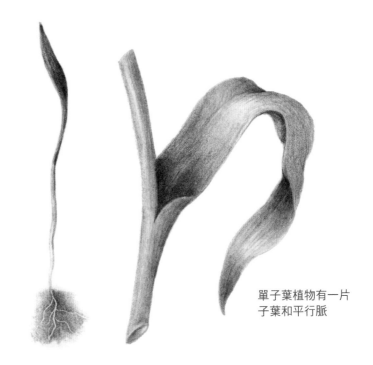

單子葉植物有一片
子葉和平行脈

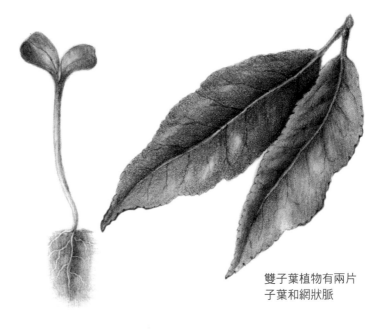

雙子葉植物有兩片
子葉和網狀脈

平行脈和重疊的葉片

素材

具平行脈的葉片，像是來自鬱金香、萱草、鳶尾、禾草、玉米或其他單子葉植物。

額外用具

- 氧化鉻綠油性色鉛筆 #278
- 永固橄欖綠水性色鉛筆 #167
- 2 號或 6 號水彩筆
- 永固橄欖綠油性色鉛筆 #167
- 其他和你葉片固有色相符的色鉛筆

油性色鉛筆

#278

#167

水性色鉛筆

#167

在單子葉家族裡的植物通常都有平行脈，這一類葉子都有相似的特徵，繪製它們是練習重疊概念的好方法。重疊是發生在葉片彎折時會蓋住一部分，而看不到完整的葉片。我們可以練習用加上陰影的方式來做出對比，畫出充滿活力、戲劇性和立體感的圖畫。誰不會對成功繪畫上表現出捲起和重疊葉片的想法感到興奮呢！這堂課將揭開這段過程的神祕面紗，但需要練習才能真正理解這個概念，圖畫的細微調整將會對你的成果產生巨大的影響，因此務必輕輕繪製。

我們也會在本課使用像平面，它是一個正放在樣本前的假想垂直窗口，在此窗口上進行測量，使我們能夠以透視法測量（參見 85 頁）。

在畫圖時觀察並參考此圖，圖中最靠近你的葉緣為綠色，主脈為紅色，遠離你的葉緣為藍色，持續追蹤這三條線是很重要的，當葉片重疊時，一側葉緣將會消失在其餘葉片的後面，我們在視覺上仍希望連接所有線條，即便有我們看不到的地方，線條看起來還是相連的。對於具有平行脈的不同葉片，可根據需求反復複習這堂課多少次都可以。看著實際的植物葉片是如何扭轉和彎曲，並試著寫實地畫下來。你也可以剪裁你的葉片放到紙上、用膠帶固定葉片，來練習這些技法。

1. 擺出你所喜歡的曲線和重疊的葉片樣子，你可以用膠帶把葉子固定在紙上，但要保持曲線的優美。

2. 測量並畫出你所看到離你最近的葉緣，這一側的葉緣就在像平面前，並確保畫出來的曲線是優美的且不太有棱角。／ A

3. 接下來，畫出葉片完整的中軸曲線，以一條連續的曲線描繪葉片的主脈，即便葉片彎區時有一部分的主脈會被遮住。畫出遠離你的葉緣；同樣地，在葉片彎區時會看不見線條，但無論如何都要淡淡地用一條線帶出來。／ B

4. 在彎曲的最高點畫上葉片的寬度，往兩側滑下，擦掉看不到的線條。要畫出令人信服的彎曲葉片祕訣就是讓所有的邊緣看起來都是相連的。／ C

5. 在光源下觀察你的葉子，或是使用你的心燈，並以陰影色（例如氧化鉻綠油性色鉛筆）在重疊的區域畫出明暗，在葉片彎曲高點處得到一個具良好高光而令人信服的彎葉。／ **D**

6. 使用 2 號或 6 號水彩筆，鋪上一層永固橄欖綠水彩，在重疊的陰影區最深，在高光區最淡。／ **E**

7. 以永固橄欖綠和其他與你樣本固有色相符的顏色，繼續疊加數層油性色鉛筆，並畫出你在葉片上所看見的細節，像是細微的脈紋。／ **F**

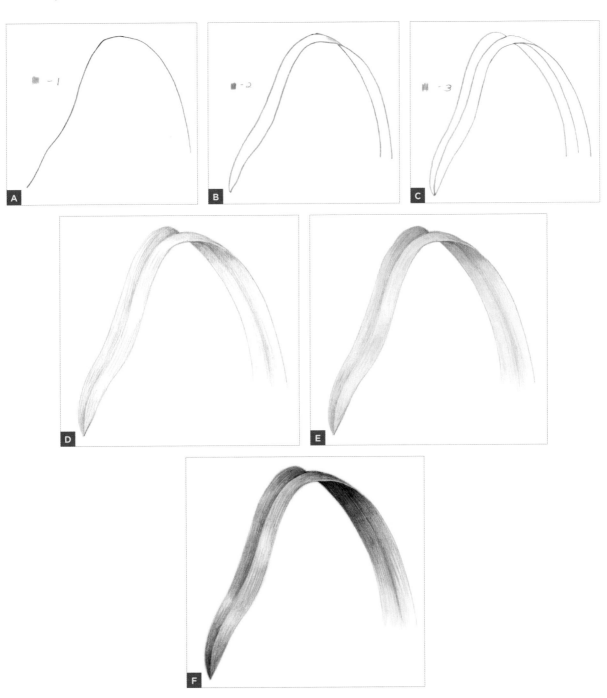

壓凹凸技法練習

當你的植物樣本有淺色、狹長的區塊時，就是使用壓凸筆的好時機。細根、毛、葉脈或雄蕊都可能是適合壓凹的對象。壓凸筆用於各種手工藝，它能在表面上做出凹陷或帶壓痕的圖樣，其可在紙張表面壓出細線，當色鉛筆畫在已壓凹的地方，凹陷處會維持淺色，且色鉛筆的顏色會上在凹陷處周圍。如果在凹陷處上些水彩，凹陷處會被著上色，因此在結合壓凹凸技法與水彩時要記住這一點。這種技法的訣竅是混用壓凹凸與一般上色，讓壓凹處看起來不會太明顯，練習維持你的壓凹效果隱約且有變化，這樣線條就不會僵硬死板。

水彩

壓凹處

色鉛筆

1. 花點時間研究你的葉片樣本，務必使用放大鏡，以便你能清楚地看見葉脈的樣子。

2. 在畫紙的一小部分以帶有中等大小圓珠的壓凸筆畫出一些葉脈來做練習，以這項工具作畫就像拿鉛筆一般，把線條壓入紙內，剛開始先加重筆壓，再慢慢放鬆，使線條越來越細直至消失。在你的畫紙做此練習，試著以不同的方法使用壓凸筆。在壓凹的區域疊一層淡淡的暗棕褐色油性色鉛筆，觀察壓凹的線條是如何保有畫紙的顏色，且在周圍加些色調，線條就因而顯現出來，這是保留細且淺色區塊（像是葉脈）的好方法。／A

3. 練習葉脈上色，薄塗一小塊綠色水彩。／B

4. 等水彩乾後，先用壓凸筆畫在水彩上，接著再疊加永固橄欖綠和暗棕褐油性色鉛筆。觀察壓凹處現在是如何變成綠色，而不是畫紙的白色，葉脈鮮少像紙一樣明亮，所以用水彩上色有助於讓葉脈看起來不明顯。／C

點

線條

毛

根

雄蕊

基本的葉片脈紋練習

這堂課是探索葉片的網狀脈圖樣，這一類的圖樣都有中間明顯的中肋與分支次級脈和三級脈，你會一次次地重新審視葉片，並理解它們重複的圖樣，將對繪圖非常有幫助。

　　雖然你可能已經看過幾千次的葉子，但你會在這堂課中真的近距離觀察葉片就像你是第一次看一般，並會特別注意脈紋。葉脈是很複雜的，因為你不僅要畫脈還要畫出葉脈的周圍。葉脈在葉面上形成凹陷的區域，這會產生像枕頭一般的陰影區和高光區，我認為葉脈就像是拼布上的縫線，由此了解它們的表面輪廓。如果葉脈是縫線，那你會用什麼顏色來畫它們？它會是淺黃綠色的，還是你聚焦在葉脈凹陷處所產生的陰影？把葉脈顏色想成多樣的暗色調將會有所幫助。光影會造成脈紋的變化，如果你以此方式畫出它們，你的葉脈看起來會更寫實。有些葉脈是淺色的，但有些是深色的。我會不斷地問自己：「我畫的是葉脈，還是葉脈所產生的陰影？」答案是我都有畫，有時會畫在同一條脈上，而且我常讓我的葉脈在接近葉緣時消失。葉面和葉背的脈紋也會看起來不太一樣。

　　要畫出寫實葉脈的關鍵是隱約難辨。留意葉脈在到達葉緣之前是否消失，確保葉脈不會過直或過彎，適當的曲折能讓葉脈看起來真實。觀察並涵蓋正確的葉寬變化與逐漸變窄的先端和葉緣。為了畫出葉面良好的明暗，記住光源是如何呈現葉片的不同平面。當你在畫葉片時，牢記中肋通常是最寬、最淺的顏色；次級脈較細，顏色稍深，較接近葉身的顏色；三級脈更細，更接近葉身的顏色，在放大鏡下觀察這些葉脈，看看我所說的是什麼。

　　想放大樣本的脈紋圖樣並凸顯葉脈，簡單地測量中肋的寬度並將其乘以二，變成兩倍寬（大約 $1/8$ 英吋寬），但注意中肋往葉先端方向會逐漸變窄、變細。

（接續下頁）

1. 用素描鉛筆輕輕地上畫出嫩甘藍葉上中肋和次級脈的局部放大圖，把葉脈畫得稍微波形或不規則，因為它既不是直線也不是曲線，它更像是一系列往不同方向微微向前走的直線，淡淡地標出將是次級脈的位置，使它們也看起來不規則。

2. 用暗棕褐色油性色鉛筆在中肋旁的左右側加上一層淡淡的顏色，在左側葉面與每條次級脈的正上方，加上第二層的顏色。 / A

3. 以 6 號水彩筆在葉面鋪上一層淡淡的永固橄欖綠水彩，你可以在葉片左側最靠近中肋的位置開始上較深的顏色，並往左邊的葉緣逐漸變淡，做出水彩漸層。在葉片右側的水彩漸層顏色是在葉緣深一點移往中肋的顏色逐漸變淡，這點能強化出葉片兩側接受到的是不同方向光線的想法，因為它們是兩個分開的平面像是一本開展的書（參見 78 頁）。

4. 以永固橄欖綠油性色鉛筆從中肋的左側開始在水彩上疊加單色畫底色，從次級脈的邊緣開始上色，往下一條次級脈畫過去，但在要碰到下一條次級脈前停筆，畫出一條稍淡的細線或次級脈。在每條次級脈旁畫上單色畫底色並往每個區塊的中心畫去，在中心處畫淡些，得到在次級脈之間微微膨起的效果。有時，你會在自然界中的葉片上觀察到這種看起來膨膨的樣子。 / B

5. 在葉片的右側上色，但這次在右側邊緣的明度較暗，並在每區留出較大範圍的高光，也在中肋旁稍微上色。

6. 以壓凸筆壓出一些不明顯的三級脈；若不是直接在畫上壓紋，就是試著放上一張蠟紙並在上面壓紋，這樣能去除一些色鉛筆顏色，移除蠟紙後以油性色鉛筆在該區域上色，葉脈會因此較為明顯，但會比較顯眼的脈來得不明顯。 / C

7. 用更多的暗棕褐色和綠色油性色鉛筆完成，如果你的葉脈太亮，把它們調暗一點，使它們較不明顯，你可以用水彩或非常尖的色鉛筆（硬核芯色鉛筆非常適合此目的）加深已壓凹的區域。

8. 把葉片翻過來，研究葉背的脈紋；留意葉脈是凸起的，在畫的時候讓它們看起來更加顯眼。中肋可用像是帶投射陰影的圓柱的概念加上明暗，使其看起來是在葉面上頭，以暗棕褐色油性色鉛筆畫出一段在葉背上的中肋來練習這個概念。 / D

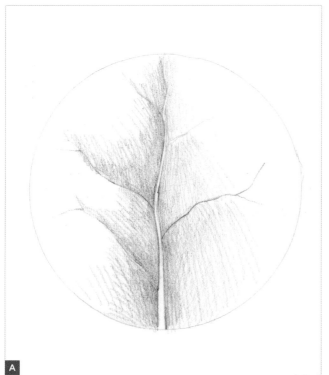

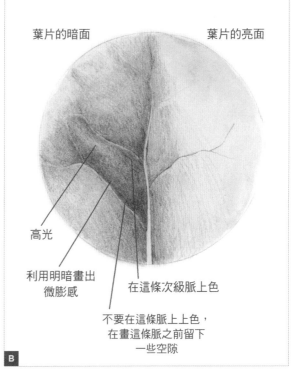

葉片的暗面

葉片的亮面

高光

利用明暗畫出
微膨感

在這條次級脈上色

不要在這條脈上上色，
在畫這條脈之前留下
一些空隙

A

B

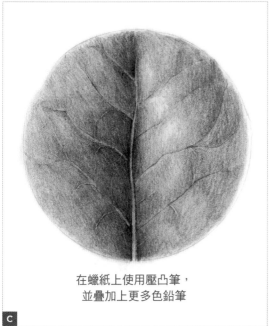

在蠟紙上使用壓凸筆，
並疊加上更多色鉛筆

C

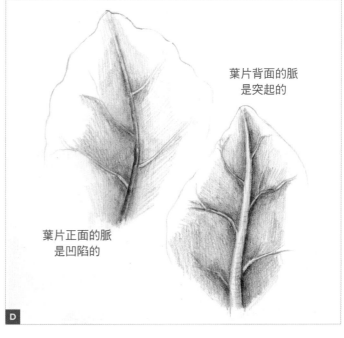

葉片背面的脈
是突起的

葉片正面的脈
是凹陷的

D

具網狀脈的基本葉片

素材

帶網狀脈的葉片，像是嫩甘藍葉（或是帶有分支的次級脈與三級脈，並有明顯主脈的任何葉片）

額外用具

• 暗棕褐色油性色鉛筆 #175
• 永固橄欖綠水性色鉛筆 #167
• 2 號或 6 號水彩筆
• 永固橄欖綠油性色鉛筆 #167
• 壓凸筆（小）

油性色鉛筆

#175
#167

水性色鉛筆

#167

網狀脈葉片具有中間的中肋或是主脈，形成受光線不同影響的兩塊不同平面。把一片葉子的平面想像成一開展書本的兩側，當光線照到這兩個平面時，一側會照到較多的光，而另一側則有較多的陰影，如果你用這個概念來調整葉片的明暗，即使葉片不厚也會看起來立體。

一旦你了解了脈紋的圖樣，你就可以畫出淡淡的葉脈，且不會使它們過於明顯，葉片的明暗在完稿時明度變化小，且葉脈會不明顯，正確地畫出葉片的明暗是一種微妙的平衡，最後，葉脈的明度應該會接近葉的其他部分，以免出現僵硬和過於明顯的葉脈。

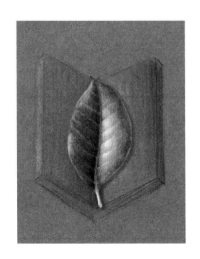

1. 用素描鉛筆輕輕地畫出葉片的實際大小，從中間的主脈開始繪製，然後再畫出葉緣。用暗棕褐色油性色鉛筆上色描繪葉面，接著慢慢地加入越來越多的細節帶出次級脈。用暗棕褐色著上一層淡色調作為起頭，不要在一開始時就畫得太深。／**A**

2. 把葉片的左側畫較深一些，從中肋開始往葉片左緣的方向由深到淺打上陰影。在葉片右側的中肋旁留出一條淺色的脈，接著往葉片右側稍微上色。

3. 在右側葉緣上色，並朝著葉片中心沿著每條次級脈輕輕地上色，葉片的這一側不會像左側那樣深。葉脈在基部較粗或較寬，並總是往葉先端逐漸變細。由於次級脈通常會在碰到葉緣之前分叉消失，所以一定要讓它們更小、更不明顯。／**B**

4. 以 2 號或 6 號水彩筆和永固橄欖綠水性色鉛筆，調和出綠色的水彩，在暗棕褐色油性色鉛筆塗層上鋪一層，以漸層薄塗手法表現出葉片的兩側，並使葉片左側較暗，也在中肋上薄塗上一層非常淡的綠色。／**C**

5. 為了畫出不明顯的脈紋與脈間微微的膨起，疊加永固橄欖綠油性色鉛筆與暗棕褐色油性色鉛筆。記住要維持脈紋隱約、不規則且不要太直的樣子，加一些壓凹紋表示次級脈。記住這類的葉脈通常不會一直延伸到葉緣，它們往往在抵達葉緣前分叉，並變得越來越細直到消失。／**D**

6. 看著你的葉片畫，並觀察你的葉脈是否過於呆板，這種情形常在初學的時候發生。如果你覺得自己的葉脈看起來有點像魚骨，而不是隱約的葉脈，請不要氣餒，稍微把葉脈畫窄，並在脈上多加些水彩使得之間的色調明度相近，再畫另一片葉子，盡量試著不要把注意力集中在葉脈上，而是讓它們看起來是非常、非常的不明顯。/ E

A

B

C

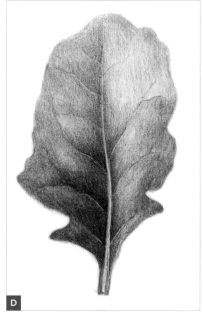

D

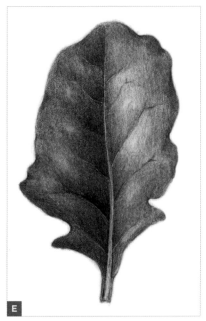

E

以水彩表現彩色的葉片

素材
彩色的葉片

額外用具

- 6 號水彩筆
- 與你的葉片顏色相符的油性和水性
 色鉛筆
- 壓凸筆（非必要）
- 暖灰色 IV 水性色鉛筆 #273（非必要）
- 70% 冷灰色硬核芯色鉛筆（非必要）
- 黑色硬核芯色鉛筆（非必要）

水性色鉛筆

#273

這堂課會以鬆散的畫風進行水彩薄塗，用溼中溼畫法創造出充滿活力的色彩，這是件非常有趣的事。在水彩乾後，用油性色鉛筆畫出葉脈的細節。蒐集一些五顏六色的秋葉作為你的模特兒，以下的步驟說明了我的作畫過程，但不要複製我的葉片，在這堂課中使用你自己的葉片。當我建議使用特定的顏色時，請牢記它很可能和你的葉子顏色不同，但過程依然是相同的。

1. 用素描鉛筆畫出葉片淡淡的輪廓。／ A

2. 以大支的水彩筆濡溼葉片線稿內的範圍，畫上一層黃色水彩，接著當紙還是溼的時候，在葉先端的邊緣加上一些橙色水彩，並在有出現褐色的位置，加入一些褐色水彩，讓各色相互調和。／ B

3. 當這層水彩乾後，用油性色鉛筆畫出隱約的葉脈，如果你覺得壓凹技法適用在你的葉片上，就在脈上壓出一些紋路，但始終看著你的葉子作為指引。

4. 視需要加上更多水彩，如果畫紙已乾，可再次濡溼紙張，使上水彩時，能讓水彩擴散而不會產生平直的邊線。／ C

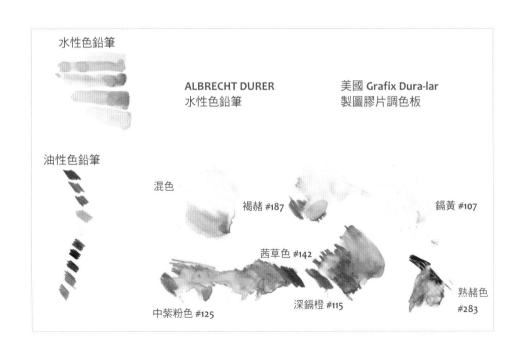

水性色鉛筆

ALBRECHT DURER
水性色鉛筆

美國 Grafix Dura-lar
製圖膠片調色板

油性色鉛筆

混色

褐赭 #187

鎘黃 #107

茜草色 #142

熟赭色 #283

中紫粉色 #125

深鎘橙 #115

5. 當水彩乾後，以油性色鉛筆畫出好幾層單色畫底色讓顏色飽和——看著你真正的葉片為指引。著重在葉脈和細節，但維持不明顯。使葉子的一側稍暗些，來表明它是在良好的光源下形成兩塊不同的平面。 / D

6. 如果有需要可以加上投射陰影。從鋪上一層淡淡的暖灰色 IV 水彩開始，並維持陰影外緣逐漸淡入背景。當水彩乾後，以冷灰 70% 硬核芯色鉛筆和黑色硬核芯色鉛筆在陰影碰到葉緣的地方上色。 / E

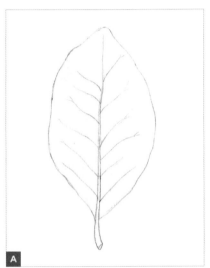

A

B

C

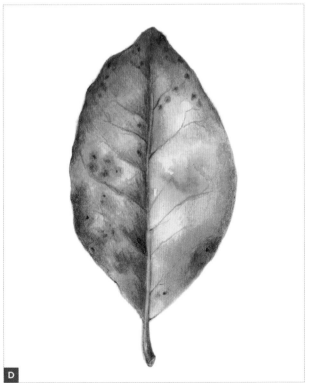

D

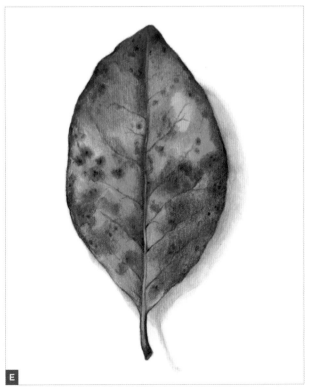

E

葉片的正面和背面

挑選一片網狀脈的葉子，我選了洋玉蘭（Magnolia grandiflora）葉片，因為它們是厚的革質，並能夠長時間維持形狀。葉片的正反兩面非常不同，顏色也大不一樣，畫出葉子的兩面，並排在一起，觀察比較葉片的兩面是件有趣的事。

先來研究葉背，它的中肋較明顯，可以比作在葉片上的圓柱體，因此它可以用圓柱體的方式加上明暗，在這個突起的中肋旁會有些微的投射陰影，這有助於呈現中肋在葉面上隆起的樣子。與葉子的正面相比，正面的葉脈是陷在葉片裡，正面和背面的另一差異點是葉背像書皮，所以收到光線的角度與正面不同。

素材

帶有網狀脈的葉片，偏好正面和背面有所區別

額外用具

- 暗棕褐色油性色鉛筆 #175
- 2 號或 6 號水彩筆
- 與你的葉片顏色相符的水性色鉛筆
- 土綠油性色鉛筆 #172
- 熟赭色油性色鉛筆 #283

油性色鉛筆

#175

#172

#283

1. 以素描鉛筆畫出葉正面淡淡的輪廓，並輕輕地標出中肋和次級脈，留意次級脈與中肋相接時的角度，這些葉脈通常不會延伸到葉緣。把葉片翻面並畫下葉背。/ A

2. 以暗棕褐色油性色鉛筆為葉片正面著上顏色，與網狀脈基本葉片的課程內容相同，使用同一的光源和單色畫底色技法上色（參見 78 頁）。

3. 在葉背上再次以暗棕褐色上色。這葉片的正面和背面除了有明顯的顏色差異外，還有其他有助於區分正面和背面的特徵：葉背的明暗位置幾乎與正面相反，此外，葉背的右側較暗，隆起的中肋有更明顯的陰影，試著用暗棕褐色油性色鉛筆以單色畫底色的方式來描繪這些特徵。/ B

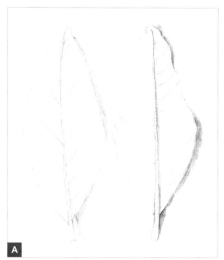

A

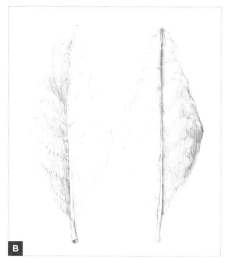

B

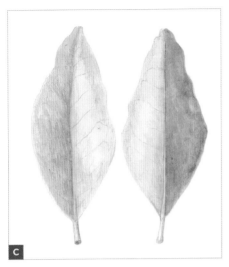 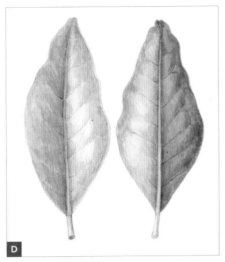 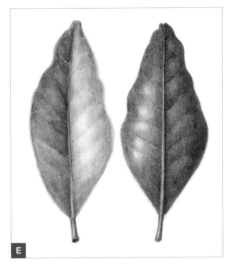

4. 在每片葉子上，以合適的底色用 2 號或 6 號水彩筆鋪上一層水彩漸層。 / C

5. 開始畫上更多顏色，並用暗棕褐色、土綠和熟赭色油性色鉛筆畫出脈紋。 / D

6. 繼續疊加油性色鉛筆，並試著保持隱約的脈紋和在良好光源下描繪葉片不同的兩側。

7. 在葉子上疊加隱約的三級脈和投射陰影，這有助於說明葉的正面和背面是放在檯面上的。 / E

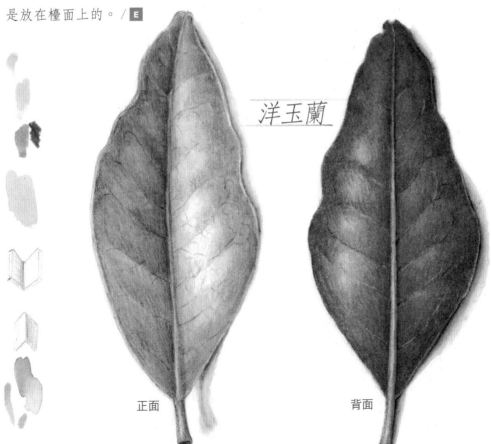

洋玉蘭

正面　　　　背面

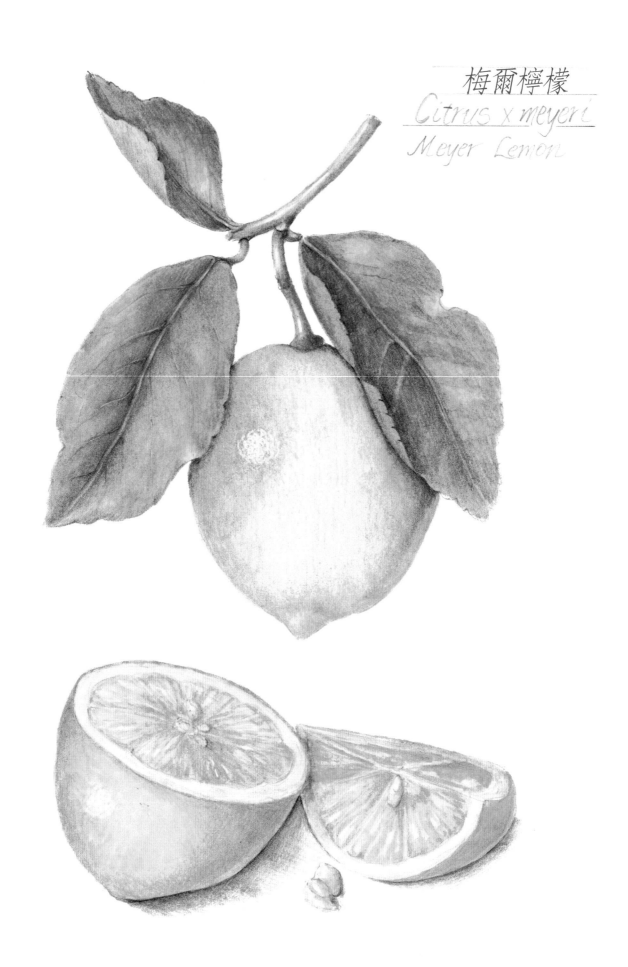

梅爾檸檬
Citrus x meyeri
Meyer Lemon

第五章

透視與精準的測量

畫家在二維紙上創造出三維空間的四項基本要素有：（1）光影、（2）重疊、（3）透視和（4）顏色變化。我們練習過利用光、影使形體看起來立體且帶自然色，在整本書裡也使用了重疊的概念。本章著重在利用透視法使形體和空間看起來立體，為此，我們將使用前縮法呈現出第三維深度的錯覺，也就是縮短主體一部分的深度。當要選擇主體的特定視角時，能熟悉前縮法是非常重要的。在透視的大概念下有許多層面，但在植物素材的範疇裡，我們把重點放在圓形變成橢圓的透視規律。主體的樣子會隨著觀者眼睛的位置而產生多種前縮的視覺效果。一項能體會出前縮法的簡易方式為運用杯子來做接下來的練習。

想像有扇窗（或是我們說的像平面）擺在杯子的正前方，我已在描圖紙上畫出網格，好讓我把網格放在畫上來幫助我量測我的畫作，我直握著我的尺與桌面成90度角，並確保直尺是貼在樣本前的假想窗戶上，因為窗口是平面的，所以實際上你已經把三維的杯子轉換成二維的樣子了，如果你以這種方式測量長、寬和深度，你將會得到杯子的透視圖。你也可以用拍照來幫助練習前縮法，因為照片替你把三維的世界轉變成二維，不過，我提醒你不要依賴照片來繪製植物的結構和細節，只能作為協助透視的參考和指引。照片可以提供幫助，但它們也會帶來誤導，因此請以真實的立體樣本來畫圖。

杯子的透視

素材

杯子或小玻璃杯

為了能正確測量，我使用透明的尺，我可以把它正放在樣本前想像的像平面上，雖然這看起來既麻煩又缺乏創意，但之後檢查量測結果時，卻因此令人感到暢快自由，因為我的比例和尺寸是準確的。我就不必在感覺有些不對勁時，不斷地重複修正和重新測量我的畫。在開始畫畫前，於像平面上先快速地測量，可節省大量時間。大自然的比例就是如此的可愛，量測之間，可以看出這株植物和另一株植物的差異，因此正確畫出比例是很重要的。本課我們將在小紙片上做一些簡單的測量並畫出杯子的透視圖，一旦你運用這些簡單的玻璃杯畫，來練習看見與畫出不同的前縮透視，對你之後畫真實植物會有很多助益。

1. 拿起一個杯子，你能直接看到杯子的裡面，測量杯緣的長和寬，注意這是一個相同長寬的正圓。／**A**

2. 開始將杯子稍微傾斜一點，讓杯口遠離你，再次測量杯緣的長和寬，留意此時的寬度是保持不變的，但前後長度變短或前縮，你也開始看到杯子的外側，畫下這個景象。／**B**

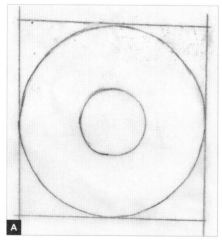

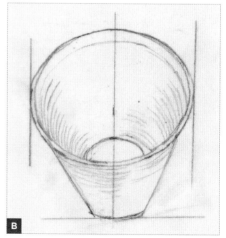

3. 傾斜杯子使杯口再離你遠一些，注意，杯緣現在是個前縮成更扁的橢圓，你可以看到更多杯子外側，畫下這個景象。∕ C

4. 把杯子拿到和眼睛齊平的高度，現在杯緣成了一條直線，且可以看到面前的整個面，畫下這個景象。∕ D

5. 不要直直地拿著杯子，讓軸心傾斜約 45 度角，現在你眼前的是一個有透視效果，但有角度的杯子，這對於創造出變化與令人愉悅的構圖非常有幫助，尤其是花朵，畫下這個景象。∕ E

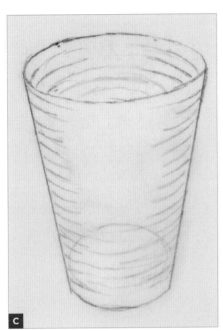

C

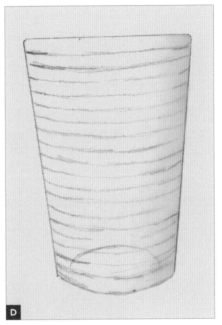

D

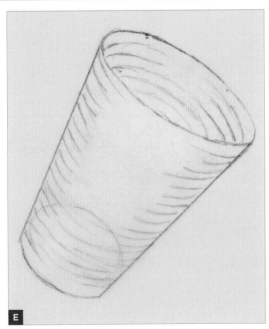

E

測量透視效果下的果實橫切面

素材

檸檬或其他果實

額外用具

· 描圖紙

· 與你的果實固有色相符的
 油性色鉛筆

橫切面，在植物畫構圖中是不錯的附圖，圓形或橢圓形的果實橫切面都非常適合用來練習透視測量技法。進行這一幅檸檬繪畫前，回顧先前課程中的杯子圖來幫助視覺化此概念。

要畫出圓而且是沒有銳邊的橢圓，要點是分次畫出四分之一個橢圓，依據你的需求轉動畫紙方向，讓自己可以更輕鬆地作畫。以下圖做為參考，先畫出長與寬的交叉垂直線（1），接著分別畫出四分之一等分的橢圓，你可以從以弧形畫出每個端點開始（2），再繼續完成其他段四分之一的弧線，就完成一條沒有任何銳角的連續曲線（3），要避免讓你的橢圓看起來像一隻帶銳角的眼睛。

你可以重複本課程多少次都行，改變你的觀看視角，嘗試使用不同素材。我建議試試看任何的果實或蔬菜，運用你練習過的上色技法來完成畫作，加入其他細節，像是種子與切開果實到你的構圖中。

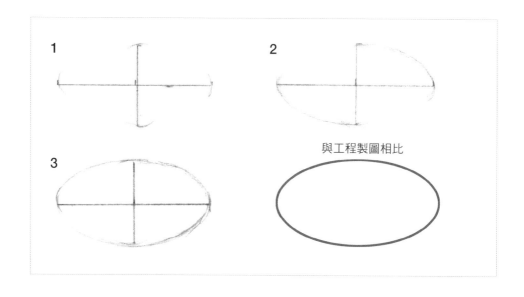

與工程製圖相比

1. 把果實剖成兩半，你就得到要畫的橫切面了。

2. 使用透視前縮擺放果實的橫切面，測量所看到的橢圓，記得運用你的想像的像平面來放置直尺。

3. 在描圖紙上，先畫出一條中軸（一條在主體中心的假想線，這條線通常在柄與果實或莖與花朵相連的位置），測量並以素描鉛筆淡淡地畫出橫切面橢圓的長、寬和深度以及隨後的果實形體。/ A

4. 在描圖紙上練習畫出橢圓橫切面，當你覺得有自信時，在正式的畫紙上畫出果實橫　切面細節，注意柑橘類果實的各個部分是如何從中心軸向外輻射，按照繪製彩色主　題的步驟（參見 59 頁）完成作品。/ B

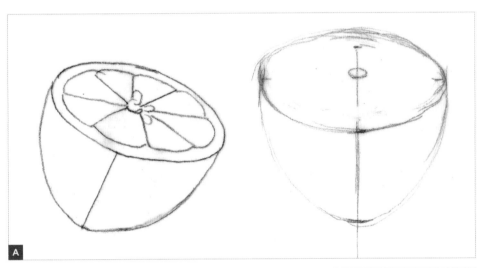

A

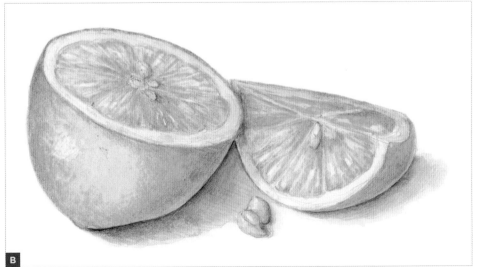

B

畫出透視效果下的管狀花

素材

管狀花

額外用具

- 紅紫油性色鉛筆 #194
- 深靛藍油性色鉛筆 #157
- 中紫粉色水性色鉛筆 #125
- 2 號水彩筆
- 與你的花顏色相符的油性色鉛筆和水性色鉛筆

油性色鉛筆

#194

#157

水性色鉛筆

#125

在這堂課中,我們繼續以橢圓形來量測合適透視下的花朵。我選了一朵粉紅色的紫蟬花,這是一種花瓣相連於基部且花形管狀的花,儘可能使用類似形狀的花,其他合適的素材有水仙、鬱金香、風鈴草和百合。

　　從不同的角度觀看你的花,練習畫一些粗略的草圖來決定你想畫的視角,最好在選定一種視角詳細繪製之前,先測量與畫出三種視圖。我常把花插在劍山上,以維持花朵穩固。你可以使用不同的花卉素材,重複本課程多少次都行。

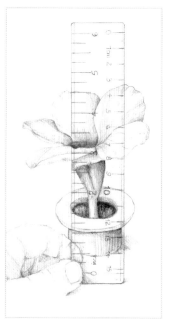

1. 選擇花的一個前縮透視角度,用直尺在你想像中的窗口前測量它,畫出一個橢圓的視圖,以素描鉛筆輕輕地畫出花朵。 / **A**

2. 以中性陰影色的油性色鉛筆(像是紅紫)在管壁內側和花瓣加上交叉輪廓線,描繪出三維的彎曲樣,在重疊的花瓣和喇叭狀中心的深處以深靛藍油性色鉛筆上色,也在花瓣下方的喇叭管壁外上色。 / **B**

3. 以中紫粉色水性色鉛筆和 2 號水彩筆，薄塗一層最淡的固有色。為了保持明度的漸層變化，要先濡濕你的畫紙，務必留白高光區並鋪上一層水彩，小心從高光區往陰影區畫去，留白花瓣的高光區。/ C

4. 疊加數層油性色鉛筆，來持續顯現出花瓣的三維立體性質和色彩的飽和度，並運用交叉輪廓線和具線條筆觸方向的花瓣脈紋，來描繪花瓣脈紋與表面輪廓變化。/ D

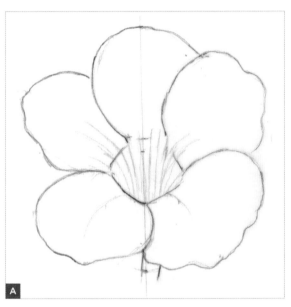

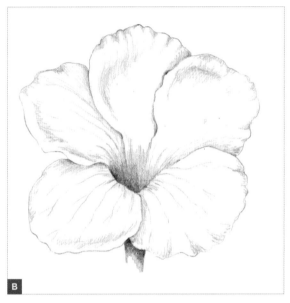

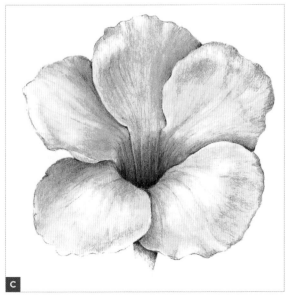

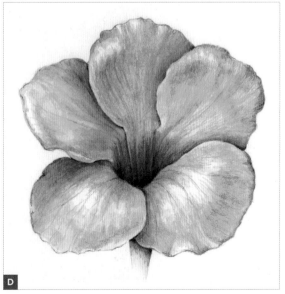

大 蒜
Allium sativum
Garlic

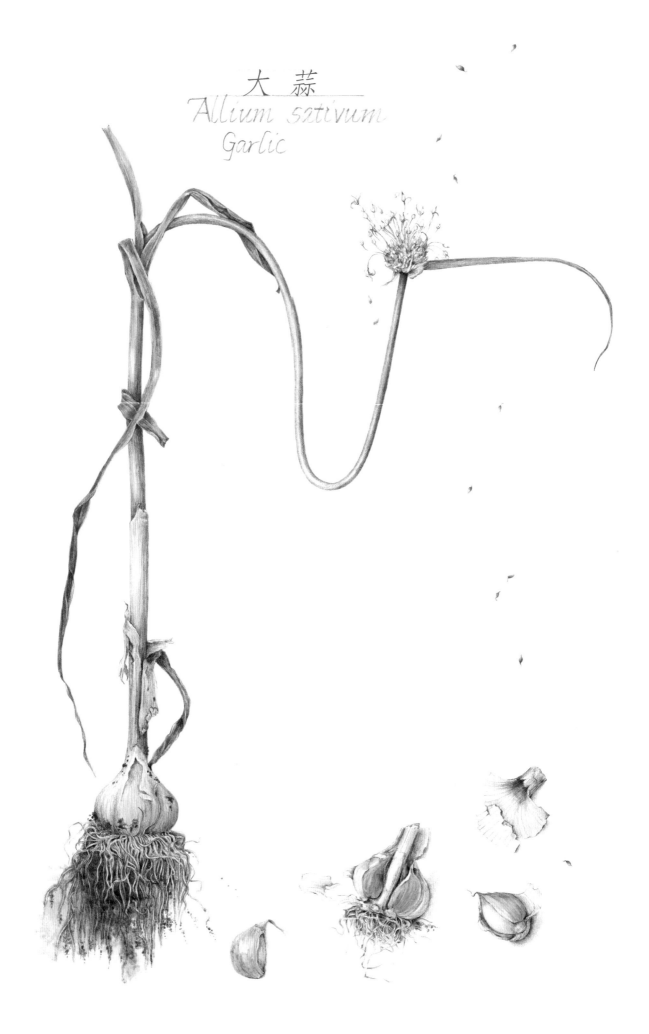

第六章

重疊

重疊是描繪出植物複雜結構的
一項簡單技法，同時使你的構
圖變得十分立體。重疊發生在
形體置於另一形體之前或之
後，簡單的重疊像是一片花瓣
稍微疊在另一片上，複雜的像
是許多根鬚彼此相疊。畫出隱
蔽的部分並在前方形體之後繪
製出陰影，只要所有的線條看
似相連，即便有一部分的線條
是被遮住的，都將使你的重疊
更有說服力。畢竟，寫實的植
物繪畫就是在二維的紙上畫出
三維形體的錯覺，為了增強這
種錯覺，關鍵是在表現出寫實
的重疊。

在繪製尤其是像棘、毛和根這種小東西的重疊時，我總是將色彩從腦海
中移除，只考慮什麼位在前面、什麼位在後面。我記得光亮的物體會往前，
而深暗的物體會往後，所以我得確保前面的形體比後面的還要亮，即使前面
的形體是深色的，我會把這點從腦海中移除，我會對自己說：「好吧，光線
會照射到這個形體並創造出明亮的區域，因此我可以將它畫得比較亮而把後
方調暗。」因為畫家們試圖描繪植物的結構，而這種思考明暗而非顏色的常
見想法已在黑白的科學繪圖（主要以墨水筆為主）上廣泛使用，我想如果這
種概念適用於科學繪圖畫師，對我來說也就夠好用了！

重疊的葉片

素材

有重疊邊緣的葉片

額外用具

• 描圖紙

• 暗棕褐油性色鉛筆 #175

• 與葉片顏色相符的油性色鉛筆和水
 性色鉛筆

油性色鉛筆

#175

扭彎和旋轉的網狀脈葉片，是具有挑戰性但令人興奮的題材。葉子重疊的區域創造出良好的光影對比，如果你有捲曲的枯葉，更容易研究葉片重疊的邊緣是什麼樣子。再次，洋玉蘭葉非常適合本課程，因為它可以長時間保持形狀捲曲，也可以拿其他的葉子來畫。

　　畫出一幅好的重疊葉片畫，祕訣在於：即使線條有部分被遮住看不見，整體應該都能連得起來。

1. 首先以素描鉛筆在描圖紙上輕輕畫出你的葉子，繪製整條中間的主脈，即使它被視線擋住也要畫出它是如何彎曲的。我用不同顏色的三條線來追踪隱蔽的邊線，以紅色代表主脈，而虛線表示被視線遮住的位置。

2. 畫出在視線上離你最近的葉緣，試圖精準地仿造這條線的弧度，使其看起來優雅，我用綠色線條表示。

3. 以連續的線條畫出葉片後側的邊線——即使它被視線遮住，我用藍色畫出這條線。/ A

4. 使用描圖紙上的草圖作為指引，以素描鉛筆在畫紙上重新繪製你的葉子，可做任何必要的調整，確保隱蔽的葉緣和主脈在視覺上是連接的線條，並標出次級脈。/ B

5. 先用暗棕褐油性色鉛筆在重疊的邊緣上色，畫出最靠近你的折疊處下緣的陰影色。記住暗色調會往後，而亮色調在視覺上會突出往前；這有助於創造三維形體的錯覺。在葉片彎曲的位置上色，表現當形體彎離光源時所產生的隱約陰影。/ C

6. 為葉子的每一面畫上一層適當顏色的水彩。/ D

7. 用油性色鉛筆將葉柄（莖）以圓柱體的方式打上明暗，並在葉片上加入些微的脈紋與投射陰影，完成葉片的繪製。/ E

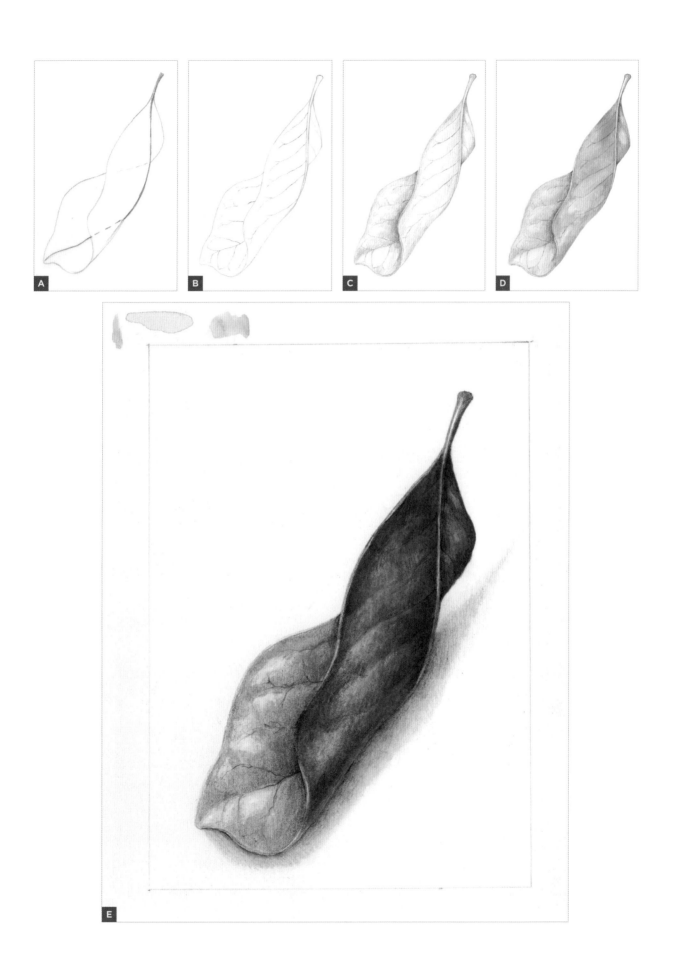

基本的根系重疊

素材

帶根的球莖

額外用具

• 暗棕褐色油性色鉛筆 #175

• 放大鏡或其他放大工具

油性色鉛筆

#275

仔細觀察帶根的素材（例如球莖）來了解根所遵循的模式。根可以是不規則、皺摺或是有毛的，通常根在基部較寬，往根尖方向逐漸變窄，就像葉片上的脈一樣，可利用其他類似的素材像是根莖類蔬菜或任何有帶根的植物重複本課程。

1. 用素描鉛筆畫出單條根大致的樣子：它的形狀、大小和寬度變化。 / A

2. 以非常尖的暗棕褐色油性色鉛筆，小心地以細膩線條（參見下欄）重新繪製根部，透過放大鏡觀察根的變化，在第一條根的後方畫出另一條根創造出重疊。 / B

3. 在根彼此相疊的邊緣上色來強調形體相互重疊的想法。在根的基部加上明暗，做出些微的投射陰影。在一些根與球莖相接的地方上色。 / C

4. 繼續加上更多條的根，一條疊著一條，並全部加上明暗，表現出重疊。記得以你的圓柱體光源模型來為每條根加上明暗，在後方的根保留最深的暗色調，在前方的根則有最亮的色調。 / D

細膩的線條

細膩的線條（Sensitive lines）是我用來說明輪廓線變化的詞彙。以細膩的線條表現細且起伏的根和葉片、花瓣邊緣的效果不錯。我們希望避免畫出看起來像帶有硬邊實心形狀的花瓣；細緻花瓣的邊緣與折疊處應該要看起來有變化，要做到這一點，改變你在筆尖所施加的壓力，所畫的線條要像是遊走在接收光線的位置不一致的形體邊緣，而不是固實、堅硬的外框。藉著改變筆壓，你還可以畫出逐漸變細、變窄的偏寬線條，有助於避免在邊線上畫出重複的樣式；改變你的筆觸，讓它看起來不規則，在花瓣邊緣內側的線條旁加上淡淡的明暗也會有所幫助。

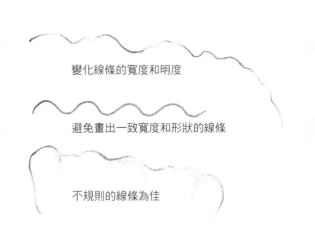

變化線條的寬度和明度

避免畫出一致寬度和形狀的線條

不規則的線條為佳

A

B

C

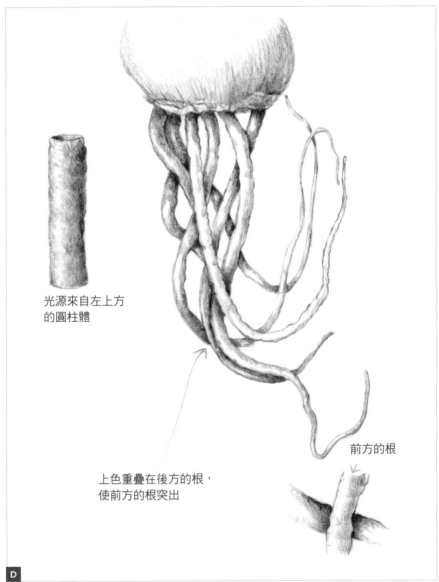

光源來自左上方
的圓柱體

上色重疊在後方的根，
使前方的根突出

前方的根

D

畫出細且毛的大蒜鱗莖根系

素材

帶有小細毛的大蒜鱗莖

額外用具

- 壓凸筆（小到中）
- 暗棕褐色油性色鉛筆 #175
- 褐色硬核芯色鉛筆
- 2 號水彩筆
- 與你的鱗莖顏色相符的水性和油性色鉛筆
- 蠟紙（非必要）

油性色鉛筆

#175

本課程探討在細根上的壓凹凸技法，除了壓凸筆外，你還會使用蠟紙黏除一些色鉛筆，畫出後方較不明顯的根。

1. 仔細觀察你樣本上的根，並選擇適當寬度的壓凸筆。

2. 淡淡地畫出鱗莖和根，在畫紙上為根系留下充足的空間。從最靠近觀察者、最外層的根開始畫起，使用壓凸筆進行繪製；以暗棕褐色油性色鉛筆在根部著上一色層，並再用壓凸筆壓紋出更多的根，也用色鉛筆畫上一些細根，而不僅只用壓凸筆。/ A

3. 在較深色的色鉛筆區壓凹更多紋路，並再疊上一層色鉛筆，這時你應該會得到一些前側與後側的根部變化。你可以繼續以這種方法構建根系，從而做出許多令人信服的重疊和許多纏繞的根。/ B

4. 繼續構建根系，並回頭參考你的樣本，讓根系以自然的樣子收尾，你可以用褐色硬核芯色鉛筆畫出一些根或根末稍的變化，有些是壓凹的，有些是畫的。/ C

5. 也著墨在鱗莖上，並密切注意鱗莖與根連接的區域；使這個區域漂亮且顏色夠深，得到不錯的對比效果，並製造出神祕感，或許可以畫出一些扒在根部的土。以 2 號水彩筆鋪上一層水彩，也可以用油性色鉛筆層疊畫出鱗莖。對於光源位置，將頂部想像成圓柱體，而蒜球想像成球體。記得在鱗莖上留下一個好的高光點。畫出沿鱗莖交叉輪廓線的脈紋細節，直接以壓凸筆或是用先前在 76 頁上所描述的壓凸筆加上蠟紙技法，畫出更多後方隱約的根。/ D

6. 用水彩和油性色鉛筆在需要的地方加深根系，在你希望往前突出的根後側加深，產生效果不錯的重疊區域。在鱗莖上加上明暗與細節。/ E

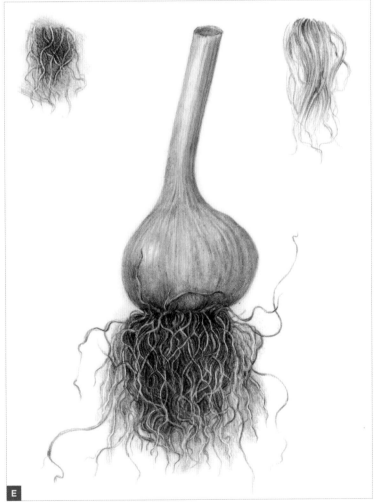

進階的根系重疊

油性色鉛筆

#175

#283

水性色鉛筆

#283

#167

我最近收到了一份孤挺花球莖禮物，它已準備好入土種植並生長開花，但在我將它種入花盆前，我決定畫它。這是一個能同時描繪重疊根和球體的最佳練習。（要看這種植物的花可翻到 177 頁）

　　仔細研究一條根，注意到它並不是直線或平滑的曲線，而是在邊緣有點凹凸不平。根通常是在基部較寬，逐漸變窄，並在根尖會越來越細。要畫出寫實的根系其關鍵是捕捉它們不規則的性質，盡量不要簡化這個想法，而是去研究並真實描繪它。我透過改變我鉛筆上的壓力來變化線條的粗細和明暗，練習線條的變化是很放鬆的。在本課程中，你的目標是賦予根系多層次的深度，並使背景中的球莖非常立體。若以建立起在根系彎離光和彎向光源時，根寬的變化、邊緣和明暗的正確根系樣式，那你就不需要完全照著你的樣本繪製了。

1.　以素描鉛筆淡淡地畫出一顆與實際大小相同的球莖輪廓和重疊的根系，不需要畫出每一條根，只需了解它們在整體構圖上的位置。／ A

2.　換成暗棕褐色油性色鉛筆，並仔細描繪將在前側的根，繼續加上更多條根，並考慮讓一些根與其他根相疊，使線條消失在重疊處。

3.　現在運用壓凸筆加上一些細而毛的根，記得細膩地使用壓凸筆，這樣線條會看起來很優雅也有變化，然後用暗棕褐色油性色鉛筆的側鋒稍微上色，壓凹的根開始浮現。你可以在壓凹的根上疊一層色調，但畫在前側較粗根部的周圍，以便它們能維持較淺的色調。開始為球莖加上明暗，記住在左上方有一個清晰的光源就如同圓球般的明暗變化。／ B

4.　在暗棕褐色上疊加幾層熟赭色油性色鉛筆（或是任何在你的球莖上的固有色），以小的筆觸和削尖的色鉛筆，在起頭時輕壓，慢慢地堆疊出色層。

5.　以熟赭色水彩和 2 號或 6 號水彩筆，在球莖鋪上一層水彩，開始把上方的根往前方推，我也在球莖頂端上發育中的鱗芽薄塗了一層永固橄欖綠水彩。／ C

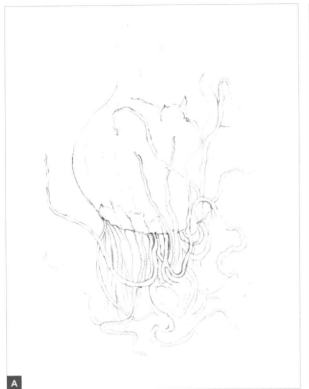

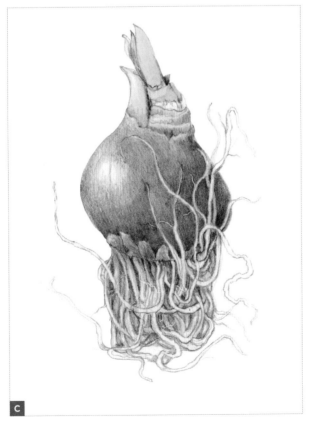

（接續下頁）

6. 以褐色硬核芯色鉛筆在根部加上更多明暗，使充滿細節的重疊區域有柔和的顏色和敏銳的掌握。無論在根或是球莖的後側持續加深與更多色調。如果你的球莖或根有其他的顏色，可以開始表現出它們，我已經在我的球莖表皮上呈現了可見的脈紋。

7. 在這個階段，你可以透過改變根的明暗色調來創造更深和更多層重疊的根部，加深你想要突顯的根部的後側。現在是慢慢疊加圖層並享受藝術家自由創作的時候了。不須精確地複製。 / D

8. 繼續疊加更多明度變化來強調重疊，做出深度和根纏繞的感覺。畫出球莖表面後側的根，來幫助顯出球莖是放在根上的感覺。 / E

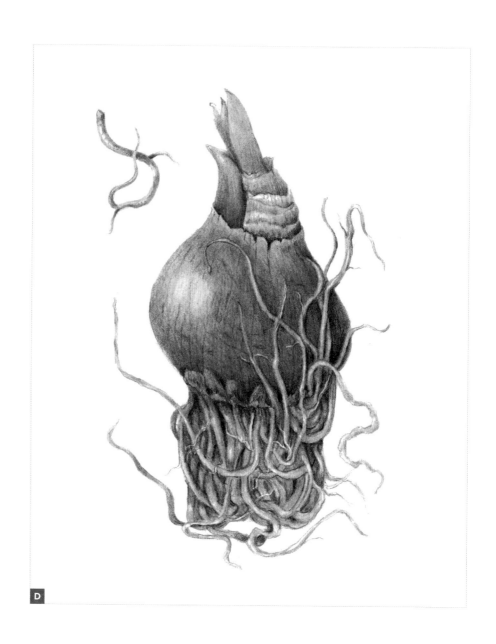

D

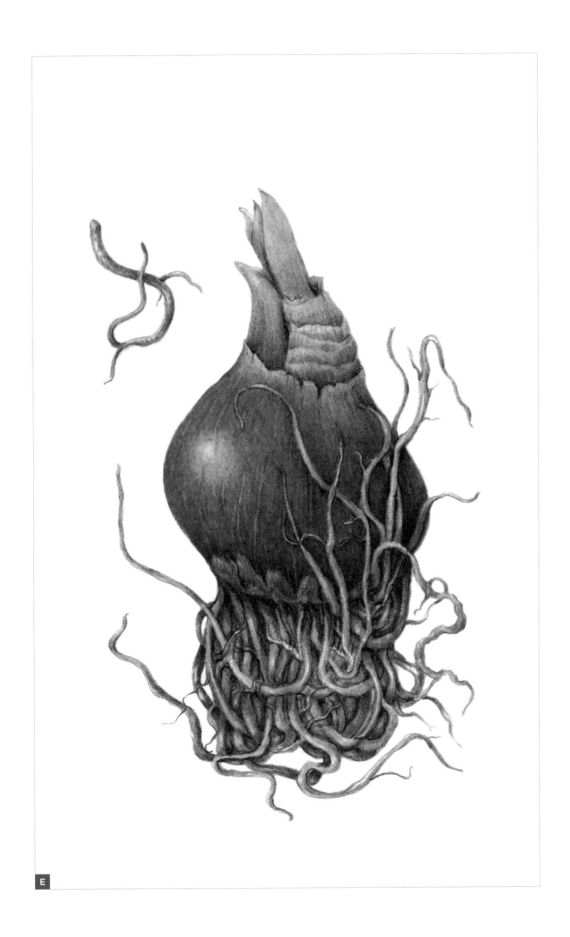

花瓣的重疊

練習重疊的另一種方法就是在花瓣上練習與畫自捲葉片所用的相同繪畫技法。我發現帶有自然彎曲花瓣的高紅槿（Hibiscus elatus）上就有不錯的重疊。本課會運用到與我們之前練習畫葉片的扭轉和重疊形式相同的明暗技法（參見 94 頁）。

素材

彎曲或捲起的花瓣

額外用具

• 描圖紙
• 與你的花瓣固有色顏色相符的油性色鉛筆和水性色鉛筆
• 2 號水彩筆
• 暗棕褐色油性色鉛筆 #175

油性色鉛筆

#175

1. 使用描圖紙畫出三個重要的重疊區域：花瓣的兩側和中間的主脈（即使花瓣沒有突起的主脈）。以三種顏色描繪邊線有助於後續追蹤。／ A

2. 在好的畫紙上重新繪製你的花瓣，在重疊區上畫出以令人愉悅、有說服力的曲線。／ B

3. 開始用中性色調的油性色鉛筆（在我的例子是紅紫色）在上方彎曲花瓣的內側上色。在上方表現出良好的光源。如果你的花瓣有沿著表面輪廓線的明顯脈紋，筆觸務必朝著這個方向，因為這會增強花瓣重疊的錯覺並持續向下延伸。／ C

4. 使用 2 號水彩筆調出固有色水彩，接著薄塗一層水彩，留下良好的高光區。／ D

5. 藉由持續用符合樣本固有色的油性色鉛筆疊加色層來完成你的作品。以明暗和不同顏色強調你在樣本上所看到的細節，以暗棕褐色油性色鉛筆畫上深色陰影，並拋光將塗層顏色調合在一起，且在適當的位置留下好的高光。／ E

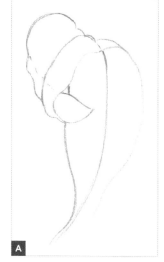

A

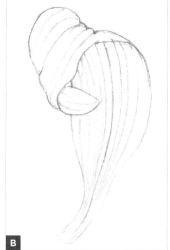

B

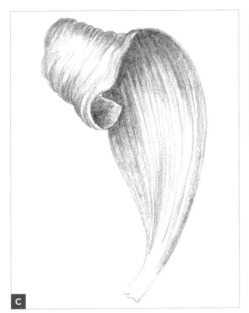

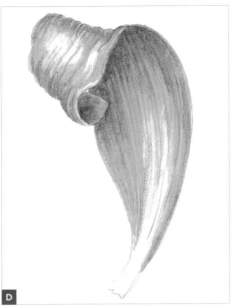

捲曲樺樹樹皮的重疊

素材

一片捲起或捲曲的樹皮

額外用具

- 描圖紙
- 與你的樹皮固有色相符的油性與水性色鉛筆
- 暗棕褐色油性色鉛筆 #175
- 2 號水彩筆

油性色鉛筆

#175

當你畫過了幾種類型的重疊，練習描繪捲起的樹皮會是很有趣的事。捲曲樹皮包含了在許多形式中很常見的螺旋圖樣。我欣喜地回想起李奧納多・達文西畫過的一位捲髮小孩，也許我之所以非常喜歡螺旋圖樣，是因為我的頭髮非常捲，而且研究和描繪螺旋形的圖樣是很有趣的。藤蔓植物上的捲鬚也展現出相同的螺旋圖樣，通常與圓柱狀相符。

1. 為這堂課找到一塊有趣的捲曲樹皮，運用圓柱體的光源模型，畫出縮略草圖提醒外表輪廓和你將使用的光源方向。

2. 在描圖紙上畫出你的捲曲樹皮樣本，沿著最靠近你的樹皮邊緣，用油性色鉛筆描出邊緣捲曲時的輪廓。 / **A**

3. 以暗棕褐色油性色鉛筆在好的畫紙上繪製出完整的樣本，並在重疊處打上陰影，也在樹皮捲的下層樹皮打上陰影。好的對比是很重要的，你可以並列非常暗的區域與上方亮的區域做出對比。 / **B**

4. 用水性色鉛筆調出與你的樣本固有色相符的顏色，以 2 號水彩筆鋪上一層水彩薄塗表現出顏色變化、高光和陰影。 / **C**

5. 持續以油性色鉛筆疊加固有色來完成你的作品。以明暗和不同的顏色突顯你在樣本上所看到的細節，用拋光將塗層顏色調合在一起，並在適當的位置留下最佳的高光，可加上更多塗層來區辨出細節，並根據需要畫出投射陰影。 / **D**

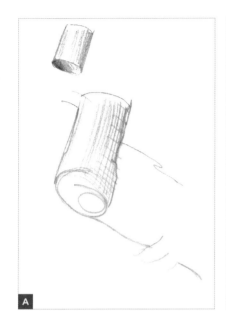

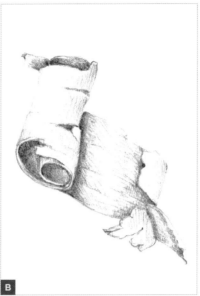

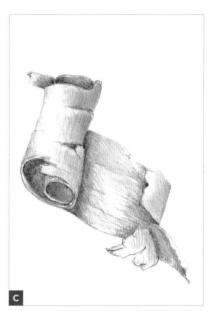

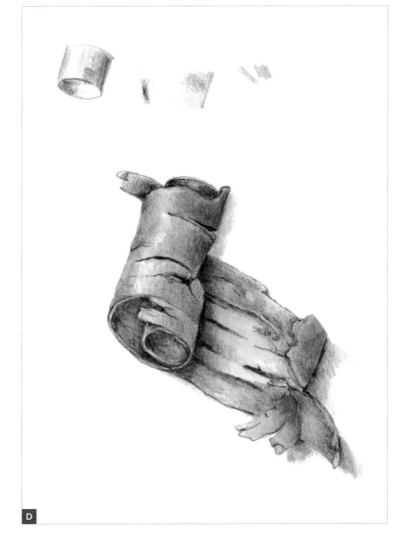

小果實、葉片與莖的重疊

素材

任何帶有莖和葉的小果實

額外用具

· 描圖紙

· 暗棕褐色油性色鉛筆 #175

· 紅紫油性色鉛筆 #194

· 與你的樣本顏色相符的油性和水性
色鉛筆

· 2 號水彩筆

油性色鉛筆

#175

#194

在這幅李子畫中，我用了好幾次重疊的概念。運用重疊是做出對比的好方法，它可以使你的畫產生良好的深度感。藉由加深形體後方的區域，主要的主體會被往前推（朝向眼睛），而其他元素則往後退，這會產生出一個焦點——一個你希望觀眾關注的焦點。我們已經練習過描繪球體、葉片和橫切面，現在我們要把這些元素放到一個小構圖中，希望你會對於做這件事感到興奮，就像我往常一樣！當你開始在一個領域得到信心，自然會想要繼續擴充你的新技能。

1. 在描圖紙上以多種果實、葉片和莖規畫出一幅小圖來練習重疊，在將會是重疊處的位置上色。

2. 用素描鉛筆在好的畫紙上描繪出主題的所有元素。／ A

3. 使用中性色調的油性色鉛筆（像是暗棕褐色和紅紫色）在重疊處上色，務必確實地依照形體的表面輪廓在屬於陰影的位置上色。藉著改變陰影的明度，來避免在果實上畫出暗沉、扁平的陰影。

4. 一旦你的重疊處被清楚表現出來，持續運用單色畫底色的技法畫圖，記得要使用明確的光源。／ B

5. 使用 2 號水彩筆鋪上數層固有色水彩。／ C

6. 使用與樣本固有色相符的油性色鉛筆疊加色層。視需要加深與疊層顏色來維持重疊間良好的對比。

7. 非必要：把像是果實橫切面的元素加進構圖中。／ D

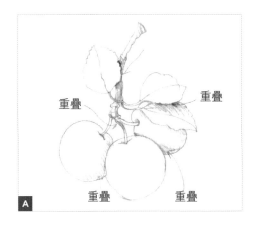

重疊　重疊

重疊

重疊　重疊

A

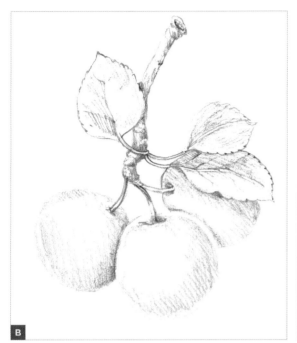

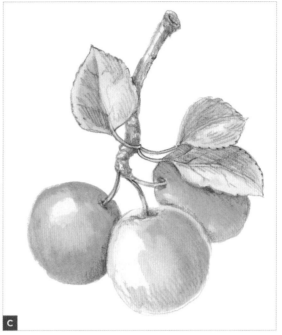

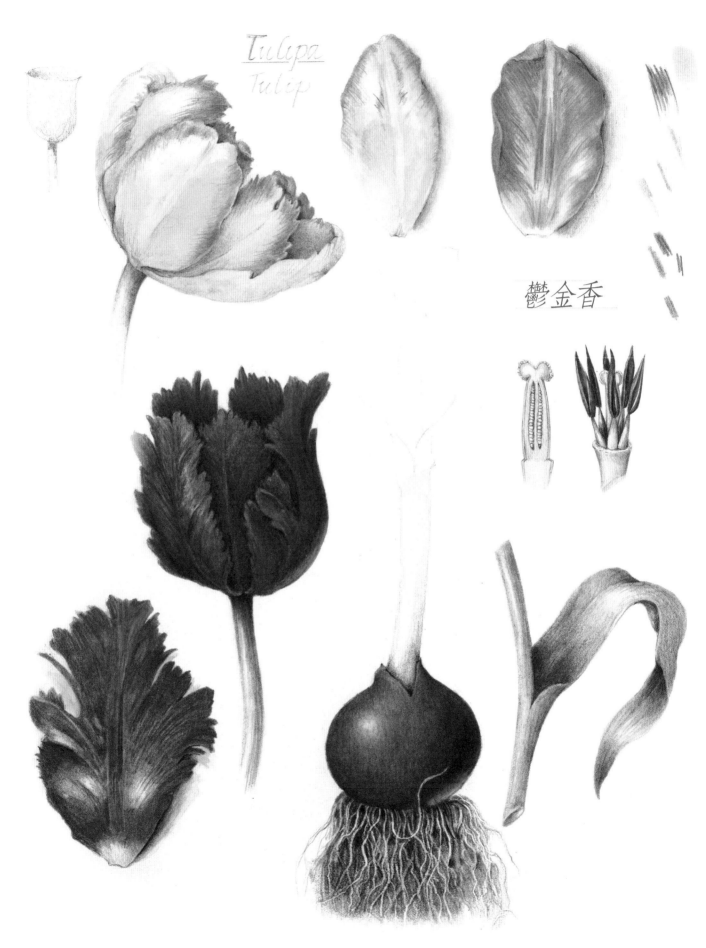

Tulipa
Tulip

鬱金香

第七章

花朵的探索

　　本章介紹植物學的基礎知識，幫助你增進繪畫技巧。慢慢來，當你展開你的花朵研究時，想像自己就是位植物學家。

　　你有沒有思考過一朵花究竟是什麼，開花的目的又是什麼？我知道這問題聽起來很傻。我們都知道花朵，也喜愛花朵的美麗，但重要的是了解花朵看起來美麗其背後的目的，看起來漂亮確實很重要，因為花的主要功能就是吸引，誘人外型、顏色、氣味和甜美花蜜的保證，讓任何傳粉者或人類都難以抗拒。授粉者為花的胚珠授粉，接著子房會發育成帶籽的果實或是果莢。花在植物生命週期中至關重要，一朵花是植物繁殖與結籽的部位，包含了雄性和雌性的生殖構造，有時雄雌會在同一朵花上，但並非總是如此，有些花只具雄或雌單一部分。以下列出花朵的基本構造；如果你是植物學愛好者，請參閱植物學專名相關書籍來拓展你的詞彙量：

花萼為葉狀，通常是把花瓣抓攏在一起的綠色構造。

花瓣通常顏色鮮豔，並圍繞在花的生殖部位周圍。如果花萼和花瓣看起來相似，則統稱為花被片。

雌蕊是包含柱頭、花柱和子房的雌性構造，子房內有未成熟種子的胚珠。

雄蕊是包含花絲和花藥的雄性構造，花藥中含有使胚珠受精的花粉。

　　在受精過程中，授粉者在尋找花朵中心的甜美花蜜時，會不經意將花粉收集到身上，牠從一朵花移動到另一朵花，花粉會落在柱頭上，經過花柱使胚珠受

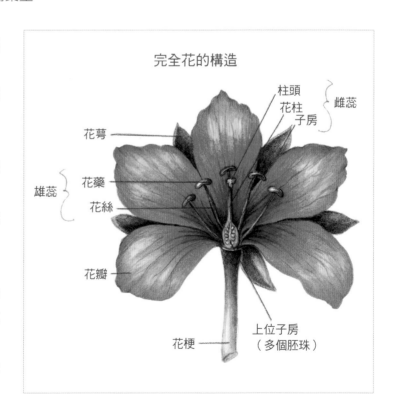

完全花的構造

柱頭
花柱　雌蕊
子房

花萼

花藥
雄蕊
花絲

花瓣

花梗

上位子房
（多個胚珠）

精後，子房便發育成帶有種子的果實。種子可以長成新的植株，年復一年地
繼續植物的生命週期。我喜歡比較子房與已發育為果實或果莢的結構，我常
在我的畫中加入這些解剖圖。

　　當你學過繪製多種類型和形狀的花朵，就是時候來探索開花植物的所有
組成部位了。不需要覺得你必須完成一幅幅的植物畫，最重要的是不斷的練
習、練習，再練習！我喜愛我的植物畫過程圖，裡頭記錄剪貼了我拆解的花
朵，還有我的圖畫，及實驗摸索顏色與任何讓我印象深刻的地方。

　　了解和描繪花朵是畢生的追求，我們何其幸運能從事這件工作！在這個
章節中，我們將一遍又一遍繪製花朵並結合植物的其他部位，因此不必急著
在這一章中就要了解所有內容，只需探索和享受就好。

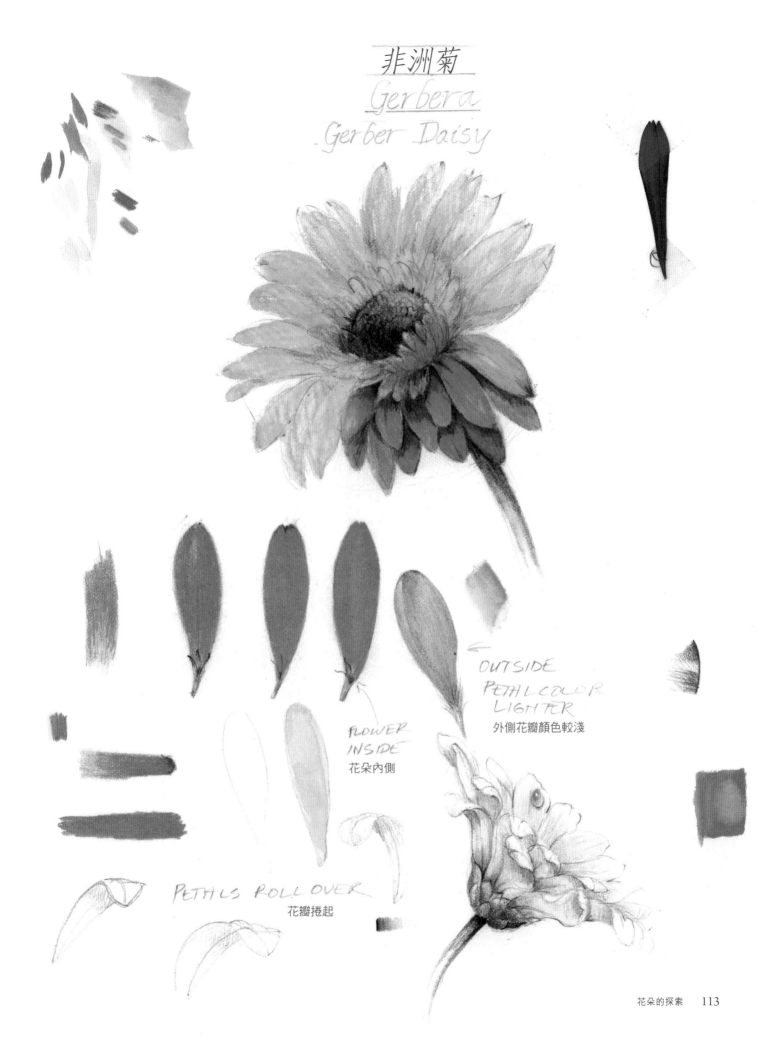

非洲菊
Gerbera
Gerber Daisy

OUTSIDE
PETAL COLOR
LIGHTER
外側花瓣顏色較淺

FLOWER
INSIDE
花朵內側

PETALS ROLL OVER
花瓣捲起

花朵形狀的簡化

把花朵的基本形狀與它的對稱性理清楚，有助於你畫好整朵花。大多數的花卉可以簡化成幾種基本的幾何形，觀看一朵花，找出與它最相似的基本形，管狀花是最簡單的花形之一，其花瓣是全部或部分相連成管狀，是不錯的繪畫形狀，因為它的立體感非常明顯。

管狀或喇叭狀：花瓣連成一體形成管狀的花，花瓣通常在開口處分裂後捲呈喇叭狀，例如凌宵花和黃蟬花。/ A

鐘狀或鈴鐺狀：具寬管和花瓣尖端呈喇叭形的花，風鈴草科為典型的植物，如帶蜜的風鈴草或其他風鈴草。/ B

漏斗狀或漏斗形：從基部逐漸變寬到開口處開展或喇叭形的花，像是百合、牽牛花和杜鵑花。/ C

杯形：從基部逐漸變寬的花，且由多片花瓣（統稱為花被）組成。花被整合成杯狀，可見於鬱金香和番紅花等花卉。/ D

輻狀或橢圓形：大多是扁平和圓形的盤狀花，如雛菊、白頭翁和向日葵。/ E

組合形狀：喇叭形和輻狀或橢圓形的組合，如水仙花。/ F

A

B

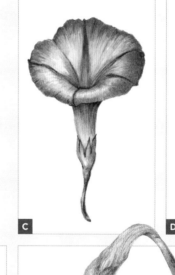

C

D

E

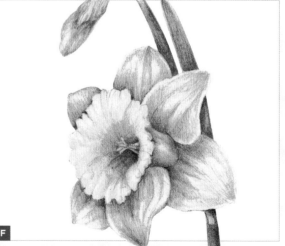

F

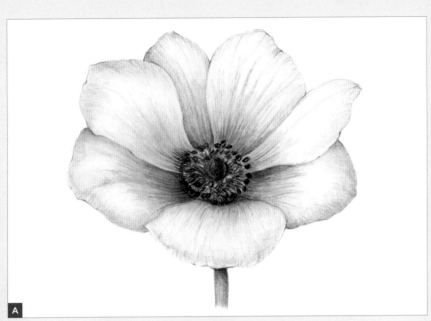

A

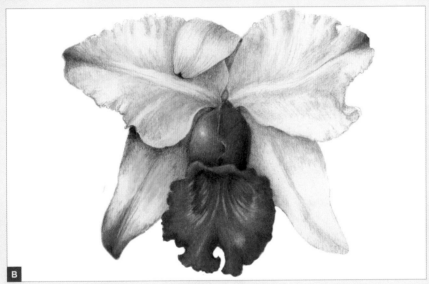

B

花朵的對稱性

許多花是對稱的,並可將完全相同的部分分組。有些花因為是呈螺旋狀生長,所以沒有中軸。了解花的對稱性可使繪畫更加容易。

輻射對稱:花的構造是圍繞著單一主軸排列,當對半剖開時,將在平面上以任何角度產生鏡像,想想自行車車輪上的輻條,像百日草和白頭翁都是屬於輻射對稱。 / A

兩側對稱:此結構是由一條垂直穿過中線的兩側鏡像,屬於兩側對稱的花有紫藤、蘭花、唇形花科的唇形花、薰衣草和管香蜂草。 / B

畫一片花瓣

素材

任何一朵大花有高約 2 英寸的花瓣，像是鬱金香、水仙、百合、玫瑰或是鳶尾

額外用具

- 2 號水彩筆
- 與你的花瓣固有色相符的油性與水性色鉛筆
- 灰色硬核芯色鉛筆
- 黑色硬核芯色鉛筆
- 象牙白油性色鉛筆 #103
- 暗棕褐色油性色鉛筆 #175

油性色鉛筆

#103

#175

讓我們從一片簡單的花瓣畫起（曾畫在我作品中的鬱金香花瓣是個不錯的選擇），這是研究花朵、享受繪畫和比對顏色的好方法，同時近身觀察大自然細節。你在繪製整朵花時，還會練習到你可能使用到的顏色、圖樣和陰影，做這件事的另一個理由是，它非常有趣，我可以一天都不休息地畫一片花瓣，就好快樂，即使我從沒把那朵花完整畫出來。畫花瓣對我，有如是日常的靜心。如果你平常事務繁忙，至少在春天和夏天時，考慮畫一片花瓣作為每日的繪畫練習。

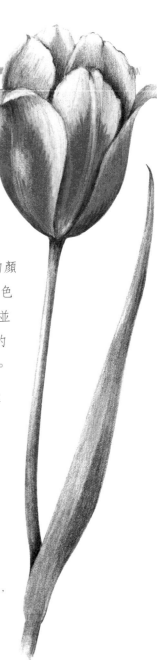

1. 在你的花朵上仔細挑一片不會太小的花瓣並摘下來，將花瓣放在畫紙上，用素描鉛筆輕輕畫出實際大小。設置一個良好的光源，注意高光出現的位置。

2. 以 2 號水彩筆薄塗上一層水彩作為第一層的色層，留白高光區。 / A

3. 如果你的花瓣有斑紋，以油性色鉛筆畫出淡淡的顏色變化，將一種顏色像羽毛般輕輕疊在另一種顏色上，使顏色有些微變化。仔細觀察花瓣上的斑紋並試著複製它。當你在畫的時候，沿著紋理圖樣的方向描繪，也就是照著表面的交叉輪廓線的樣子。

4. 使用灰色和黑色硬核芯色鉛筆，加上不明顯的投射陰影。 / B

5. 在最上層鋪上一層水彩，高光處留白。 / C

6. 繼續疊加油性色鉛筆，逐漸畫靠近高光區，呈現透著微光的感覺。 / D

7. 以象牙白油性色鉛筆拋光，並疊加更多的顏色，並上一點暗棕褐色油性色鉛筆完成投射陰影。

8. 換個視角再畫你的花瓣——或者如果你無法抗拒，就換片不同的花瓣！（我無法抵擋。） / E

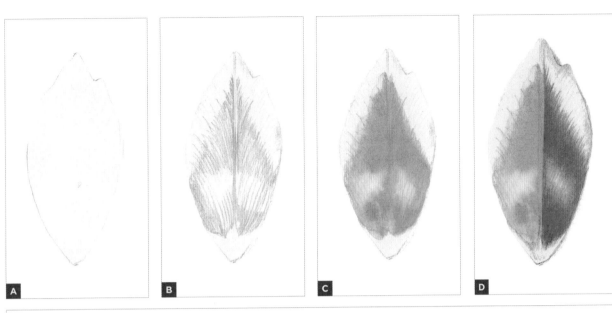

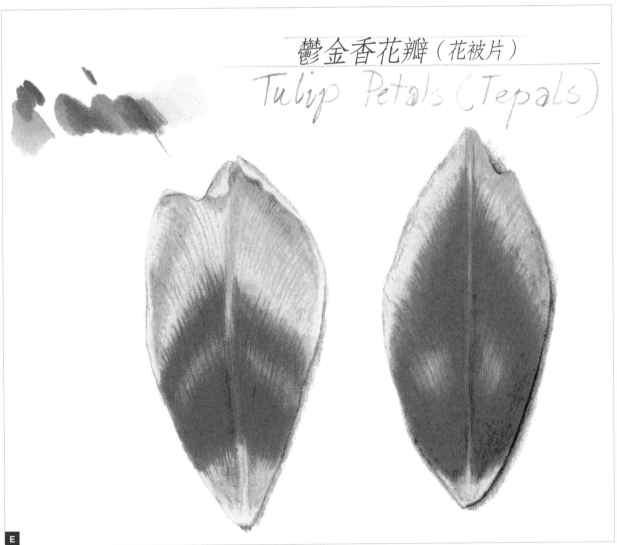

鬱金香花瓣（花被片）

Tulip Petals (Tepals)

製作植物標本

素材
水仙（屬於組合花形）或是其他花卉，
像是鬱金香、百合或是鳶尾

額外用具
• 枝剪
• X-Acto 筆刀或其他解剖刀
• 放大鏡或其他放大工具
• 思高牌隱形膠帶（非必要）
• 任何種類的白紙

要畫出一整朵花可能會讓人不知所措，但如果你先從觀察一朵花開始，拆解它，研究它的組成，那麼要畫出一朵花將會容易些，務必參考 111 頁上標示清楚的花朵構造圖。拆解花朵、觀察結構、單獨描繪各個部分，以及記錄顏色，都是容易上手的步驟，我只有在這樣做之後才有信心挑戰一整朵花。這是邀請你進入大自然內部運作的一段美好學習體驗。儘管我已畫過數百朵花，仍喜歡在每次畫圖前仔細觀察，有時我想像花會感謝我花時間了解它的結構，並藉由幫助我畫畫來回饋我。練習時，最好一次多準備幾朵同種類的花，這樣到後續的繪製時你還會有完整的花朵可供臨摹。備好一般放大鏡和放大倍數高達 30 倍的高倍放大鏡會很有幫助。

1. 剪下幾朵水仙花，將它們帶到你的工作桌前開始觀察。

2. 使用 X-Acto 筆刀從花瓣開始小心拆解其中一朵花。

3. 小心地切開水仙花中心管狀的花冠，這個步驟會露出它的生殖部位，所有的生殖構造都來自花梗的中軸。你會發現六枚雄蕊（雄性部分），每個雄蕊都是由充滿花粉的花藥（頂部）和花絲（下軸）所組成，把它們放在紙上，以膠帶黏貼固定。

4. 中心的部位是雌蕊（雌性部分），由頂端的柱頭（具有三個裂片）和基部的子房（具有三個腔室）所組成。利用放大鏡檢視水仙花的生殖構造，當你拆解各部位後更容易觀察到細節。

5. 你可以解剖在水仙花瓣下方的子房，它略微圓潤，在花梗中形成一個凸起，這稱為下位子房。有兩種解剖子房的方式：垂直或水平，將子房垂直剖成兩半後，會露出一排排的胚珠；水平切開，則會露出子房的三個心皮或腔室。根據你所選擇的解剖方式，可以看到子房構造的不同樣貌。

6. 將所有的部位排列在一張空白的繪圖紙上，標記每個部位，再以膠帶黏住它們或是就鬆鬆的放上去，記下花的結構，包括一整朵花和一些葉子，你也可以將扁平部分（像是花瓣）黏貼在素描本中。

7. 在標本上覆蓋另一張紙，將它壓在沉重的書本下或用來製作標本的標本夾，如果你將標本直接壓在素描本中，請在標本上覆上一張白紙，再用幾本厚重的書本壓在你閉闔的素描本上，你的植物標本約在兩週後乾燥完成。

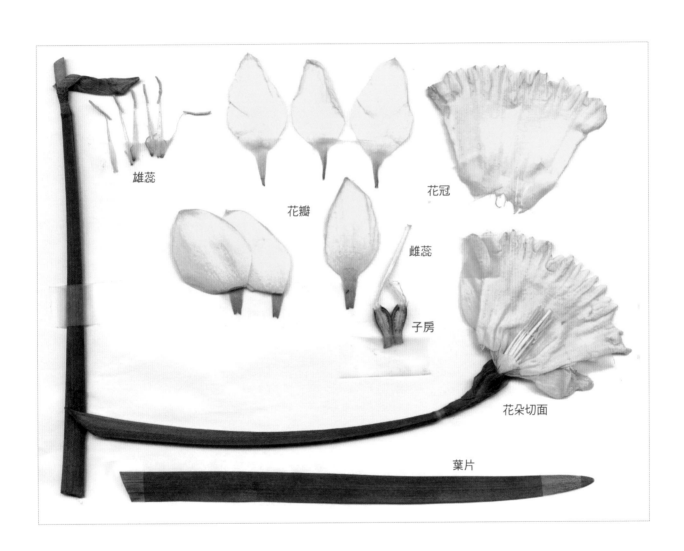

雄蕊

花瓣

花冠

雌蕊

子房

花朵切面

葉片

從植物標本畫出植物畫過程圖

素材

你在上一堂課中的任何壓花

額外用具

- 你在上一堂課的植物標本
- 與你的花朵固有色相符的油性和水性色鉛筆
- 土綠色油性色鉛筆 #172
- 2 號水彩筆
- 放大鏡或其他放大工具

油性色鉛筆

#172

這堂課的目標是畫出一幅研究過程圖，包含來自你植物標本中的分解構造圖與調色的練習。這些探索性的解剖花卉圖畫是很精采的，能讓觀眾看到你所經歷和發現的東西。準備一本植物學書籍做為文獻參考或是上網查詢資料，來協助標記和理解花的結構。在你的過程圖上，考慮記下花瓣數、生殖部位的細節和葉片。

你可以把拆解部位黏貼到過程圖上，這些元素可為畫面增添視覺的趣味。具有大型生殖構造的單花像是水仙花、鬱金香、百合、鳶尾和白頭翁都很合適，因為你可以很容易觀察到花朵的結構。

對於任何其他的花卉類型都可依循本課中相同的步驟。

1. 為了研究花瓣，可將花瓣放在你調出來的顏色旁，簡單地比對二者顏色。畫出一片與實物大小相同的花瓣以了解其結構，並練習調色，這樣當你要描繪一朵完整的花時，你就會知道該使用什麼顏色，也調出花瓣的陰影色，你現在就有全部的顏色選項了。/ A

2. 為了畫出整朵解剖的花，先完成輪廓線並以土綠油性色鉛筆打出重疊處的明暗，要特別仔細在所有生殖部位的後側上色。/ B

3. 使用 2 號水彩筆在花的生殖部位後側薄塗上一層水彩，留下一些帶有黃色漸層水彩的高光區。/ C

4. 以油性色鉛筆加上花朵和花梗的細節。/ D

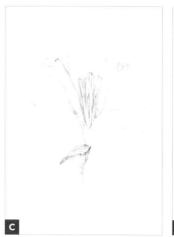

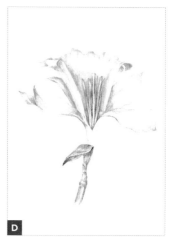

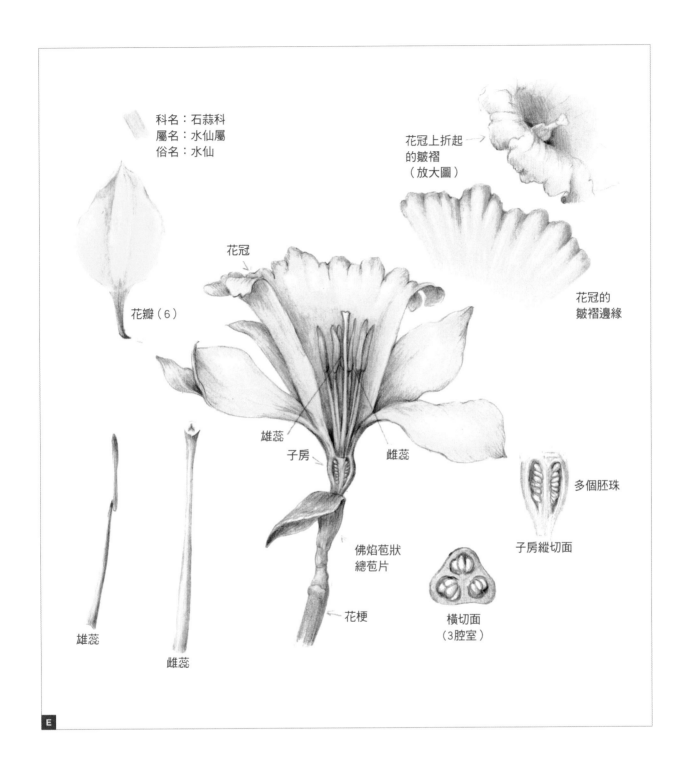

科名：石蒜科
屬名：水仙屬
俗名：水仙

花冠上折起
的皺褶
（放大圖）

花冠

花瓣（6）

花冠的
皺褶邊緣

雄蕊

子房

雌蕊

多個胚珠

子房縱切面

佛焰苞狀
總苞片

花梗

橫切面
（3腔室）

雄蕊

雌蕊

E

5. 在紙上畫出花的其他部位。在放大鏡下觀察植物標本中的已解剖子房，
　　畫出裡面帶有胚珠的子房，接著畫出你所看到的生殖部位。

6. 畫出花朵中任何使你感興趣的其他部分，像是葉片、雄蕊或雌蕊的特
　　寫。 / E

畫牽牛花（管狀花）

素材
牽牛花

額外用具
- 劍山或小罐子（非必要）
- 暗棕褐色油性色鉛筆 #175
- 描圖紙
- 2 號水彩筆
- 與你的花朵固有色相符的油性和水性色鉛筆

油性色鉛筆

#175

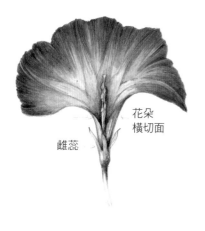

花朵橫切面

雌蕊

我喜歡畫管狀花，它的結構看起來生動而且立體。為了做到這一點，我選擇的視角是管形開展成圓形的花朵，並強調消失在管內深邃神祕的中心。當我在家前門廊觀察這些花朵時，我的視線就像是隻蜜蜂般飛入花裡並鑽進花朵中心，進入管子停在花中一段時間，接著這隻蜜蜂必須往後倒退離開花朵，我很開心能發現到這一點！我總是鼓勵你盡可能在植物生長環境中研究它們，在你周圍的大自然生機盎然，從中你可以學到很多東西！例如，如果你注意到牽牛花上正在生長的藤蔓，你可以找到所有的發育階段，從芽到花再到果莢，為構圖發想出絕妙的靈感。

有關透視和測量的基礎概念，請參閱 85 頁，記得運用橢圓來幫助測量和理解花朵的三維結構，雖然我建議設置一個光源來幫助你看出花朵上的陰影和高光，但我會根據重疊和表面輪廓線以誇大光影效果來做出立體的錯覺。左側這幅牽牛花的切面研究畫是在我進行這堂課之前所做的暖身，當你有足夠的花和時間，我鼓勵你繪製這些實驗探索性質的畫作。用你能用其他管狀花多次重複本課程，我最喜歡的管狀花有凌宵花、風鈴草和水仙花。

1. 從各個角度看著你的花，找到一個好的視角進行繪圖，選擇一個能良好展現出花的結構並看起來立體的角度，而不是直看過去的扁平視角，我選了一個能同時表現花的內部和管狀的視角。我喜歡用打上陰影的小型草圖呈現這個簡單的形狀，來幫助我正確地記住光源位置。如果可以的話，把你的花固定在劍山或裝水的小罐子裡，以防止它移動。

2. 測量你的花朵，用 H 素描鉛筆輕輕畫出實際大小的花。

3. 規畫你的花朵構圖，以便加入一片葉子和一些牽牛花特有的扭轉似藤的莖，並把它們畫進圖中。/ **A**

4. 以素描鉛筆輕輕繪製後，用暗棕褐色油性色鉛筆進行全面、較精確的「再繪」。畫出清楚的五瓣花，從管狀起頭，接著以星狀結構連結五片開展的花瓣，描繪每一片花瓣如何從管狀中心向外輻射。（保持你的筆尖非常尖銳，且在這個細緻的作品上不要加重筆壓。）在這個步驟，在畫上註記線條和明度的變化，它並不是實心的框線，而是具有各種寬度和明度，免得看起來像卡通圖。/ B

5. 在畫上放一張描圖紙，在描圖紙上畫出花朵的表面輪廓，把這張線稿當作指引你的地圖來用，幫助在清晰光源下畫出花朵與其明暗。留意表面輪廓線是如何從管中心向外輻射。/ C

6. 在你的練習區上練習顏色的明度條，使用 2 號水彩筆混色水彩，接著以油性色鉛筆疊加陰影。

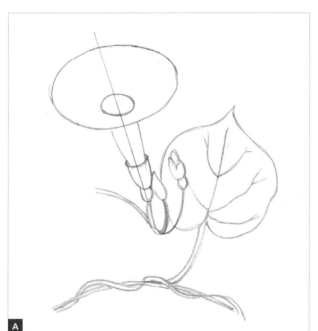

A

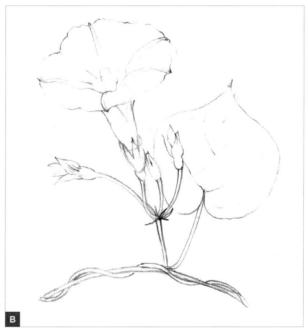

B

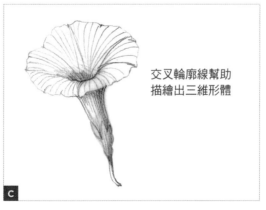

交叉輪廓線幫助
描繪出三維形體

C

（接續下頁）

7. 一旦你滿意所選出來的色鉛筆顏色,以這些顏色鋪上一層水彩。由於這朵花同時帶有粉紅色和紫色,因此我在水彩色層中同時著上這兩種顏色。留下一些空白區域表示高光的位置。在花萼、花芽和花梗上加上一層綠色水彩。/ D

8. 以油性色鉛筆畫出重疊處和花的顏色。

9. 重疊處疊上暗棕褐色油性色鉛筆,並以油性色鉛筆在芽、莖和葉上色和畫出細節。/ E

10. 牽牛花沿著花瓣的輪廓線具有彩色的脈紋,繼續疊加顏色,運用這個圖樣來界定這些輪廓線的紋理。在植物的其他部位也著上顏色。

11. 你還可以在構圖中加入藤上的乾燥果莢並撒出一些種子。/ F

12. 果莢以水彩上色,接著等畫乾後,在上層疊上油性色鉛筆來完成果莢。我加了一隻熊蜂傳粉者,如果你願意也可以這樣畫。/ G

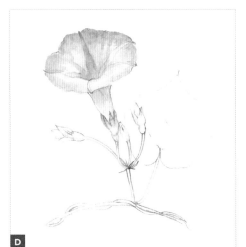

D

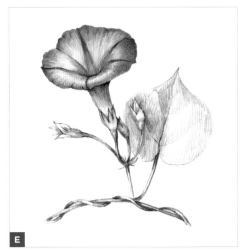

E

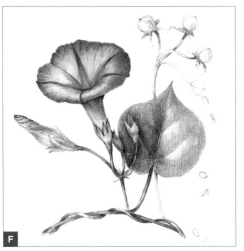

F

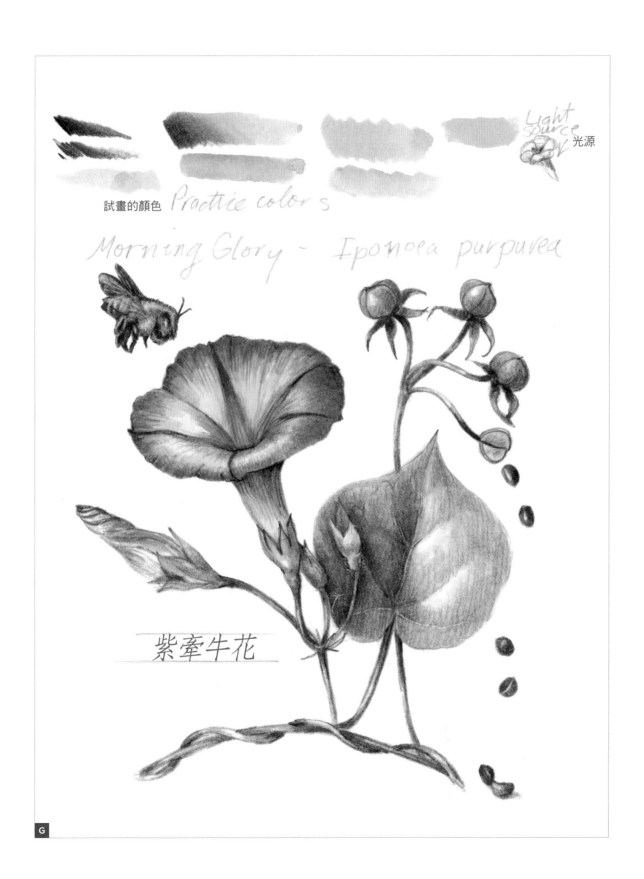

試畫的顏色 *Practice colors*

Morning Glory – *Iponoea purpurea*

Light Source

光源

紫牽牛花

畫黃蟬花（管狀花）

素材

黃蟬花或其他管狀花

額外用具

• 2 號水彩筆
• 與你的花朵固有色相符的水性
 和油性色鉛筆

藉著描繪多種不同的管狀花，你將得到自信，並對處理類似的花朵形狀變得更駕輕就熟。你還會開始注意到花朵的相似之處與它們的細微差異。欣賞大自然展現的多樣性，並在你的畫中突顯出來！這朵軟枝黃蟬在畫分解部位時很有趣，因為將花瓣切開時，美麗的金色管狀部位展開後會轉變成亮黃色。黃色是淺的顏色，所以很難呈現出立體感，因此務必要參考 64 頁上的顏色研究，以了解適合使用的陰影顏色。

1. 以素描鉛筆畫出實際大小的花朵，並留意它與哪種簡單的幾何形狀相似。我喜歡用打上陰影的小型草圖呈現這個簡單的形狀，來幫助我正確記住光源位置。

2. 沿著花瓣的脈紋畫出花朵的交叉輪廓線。／ A

3. 在重疊處上色，接著以明暗呈現出正確的光源。／ B

4. 以 2 號水彩筆鋪上多層水彩後再疊上油性色鉛筆，以明暗和不同的顏色來強調你在樣本上看到的細節。用拋光將色層混合在一起，在適當的地方留下一個好的高光點。在你的構圖上加入其他元素，像是葉或芽。

5. 加上更多色層來顯現出細節。／ C

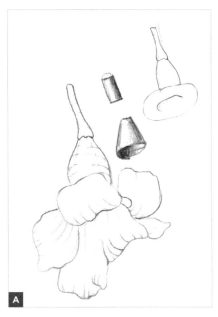

A

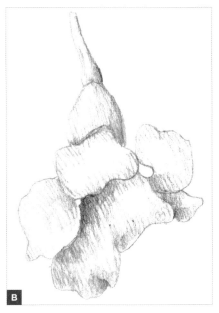

B

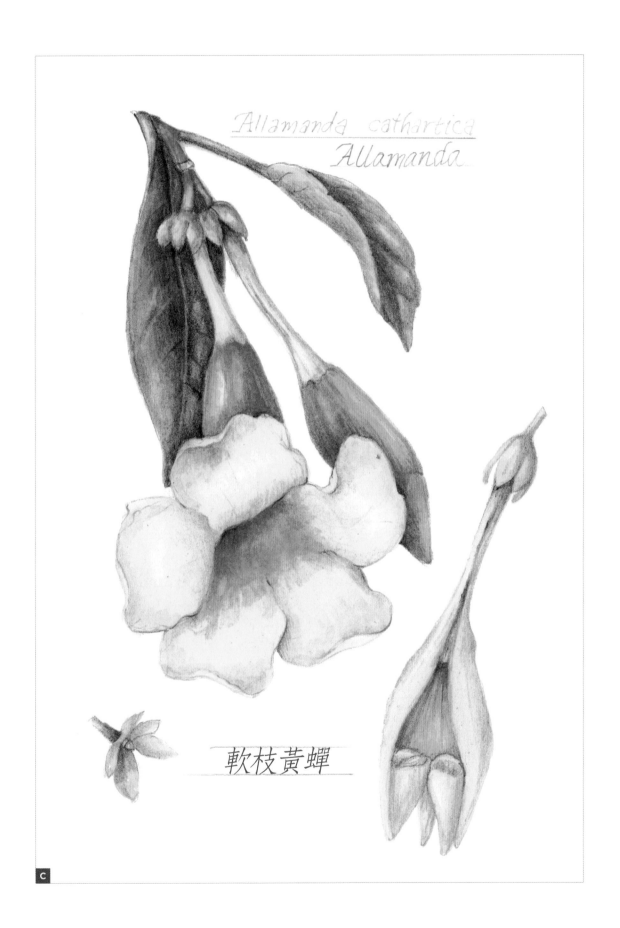

Allamanda cathartica
Allamanda

軟枝黃蟬

畫白頭翁（白色盤狀花）

素材
兩朵相同花色的白頭翁

額外用具

· 描圖紙
· 2 號和 $^3/_0$ 號水彩筆
· 與你的花朵固有色相符的水性和油性色鉛筆
· 壓凸筆（小）
· 暖灰色 IV 油性色鉛筆 #273
· 暗棕褐色油性色鉛筆 #175

油性色鉛筆

#273

#175

輻狀和盤形的花大多是扁平且圓的，像是白頭翁，這對於繪製許多其他種類花朵是不錯的練習。輻狀花的花瓣全都是由生殖部位所在的中心向外輻射出來。在繪製具有複雜生殖部位的花朵時，要先仔細畫出這些部位，以便在開始畫花瓣時，它們能連結在花朵的中心。運用橢圓從透視角度測量你的視圖，並確保所畫的每片花瓣都帶有自己的中心軸，從花的中心向外輻射出去。請注意，由於是運用透視前縮法，所以花的中心並不總是在橢圓的中心！正因為如此，一些花瓣（尤其是那些在前方的花瓣）會顯得短縮，這就是畫出有趣而寫實的立體視圖的祕訣。

　　畫這朵花時正值隆冬，我的花園正處於休眠狀態；然而，在離我家大約 45 分鐘車程的地方有一座苗圃，一年四季都栽植白頭翁，並將切花運往世界各地。我很高興看到這些花在這麼大的溫室裡生長，我便帶了幾束花回家畫。白頭翁有多種顏色，總是很難選出一種來畫，我選擇了帶有一些可愛的紫色脈紋的白色白頭翁，來向你展示一些你可以用在白花上的重要技法。

1. 首先設置好你的花朵，使其穩定且不會移動。（我把我的花放在一個花瓣能在緣口滾動的罐子裡保持平衡。）當你得到你喜歡的視角後，立即拍下幾張你所擺設好的照片，因為白頭翁（和許多花卉）會在一天裡的不同時間開闔。

2. 量測花朵並沿著花瓣邊緣畫出一個橢圓，定位花的中心並以素描鉛筆在每片花瓣向外輻射的方向畫出一條中軸。你可以從花瓣的一個端量到另一端，來幫助得到正確的測量結果。前方縮短的花瓣總是最難畫的，務必要測量它的寬度和深度。／ A

3. 在描圖紙上練習畫，並沿著花瓣的脈紋加上表面輪廓線。確實畫出花瓣是如何重疊和捲曲，畫出一個帶光源的小型草圖來幫助繪製單色畫底色。／ B

4. 在好的畫紙上再畫一次你的花，並仔細畫出生殖部位，因此當你開始畫花瓣時，它們會看起來附著在花的中心。／ C

5. 從另一朵花上摘下一片花瓣來研究和練習畫花瓣。透過這種方式，你可以在繪製整朵花之前練習到花瓣的顏色、紋理圖樣和捲曲。／ D

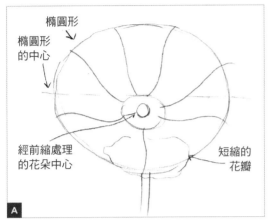

橢圓形

橢圓形
的中心

經前縮處理
的花朵中心

短縮的
花瓣

A

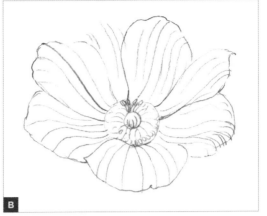

B

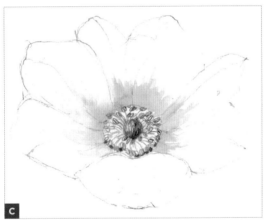

C

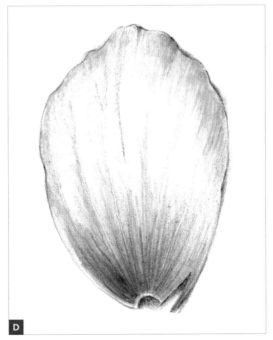

D

（接續下頁）

E

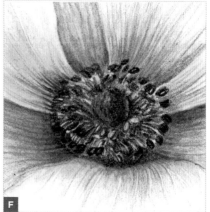

F

G

6.　以 2 號水彩筆薄塗上一層水彩，在每片花瓣上著上一些淺色水彩來描繪
　　花瓣脈紋的顏色，混合紫羅蘭色和藍色呈現出準確的藍紫色陰影。利用
　　壓凸筆壓上一些細脈，運用淺色的陰影色，像是暖灰色 IV 油性色鉛筆，
　　淡淡地在花上打出明暗。／ E

7.　以油性色鉛筆繼續描繪花朵中心的細節，並用壓凸筆保留淺色的區域，
　　像是雄蕊上的花絲。／ F

8.　在花瓣的脈紋與多層白色花瓣上疊加顏色，留下好的高光與大量淺色、
　　幾乎是白色的區域，使花朵看起來是白色而不是灰色。

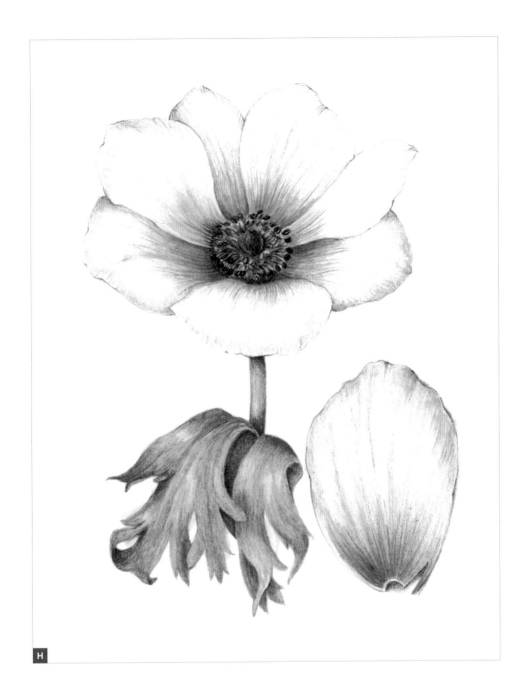

H

9. 以灰色水性色鉛筆、灰色油性色鉛筆和一點點的暗棕褐色油性色鉛筆，畫出隱約、細緻的花瓣內緣和捲曲的邊緣。

10. 這朵花的中心是非常細緻和深色的，上色使用 ³/₀ 極細水彩筆結合乾筆顏料混出符合花的顏色。/ G

11. 加上白頭翁的莖和可愛的捲曲葉片。/ H

畫百日草（聚合花）

素材

百日草或是其他聚合花，例如雛菊或是向日葵

額外用具

· 放大鏡或其他放大用具

· 2 號水彩筆

· 與你的花朵固有色相符的油性和水性色鉛筆

· 壓凸筆（小）

每年夏天，我們都會在我的花園裡種植這些五顏六色的百日草。當大多數的花朵都開完時，百日草的花期會持續到秋天，而且帝王蝶喜歡它們，會從一朵花翩翩飛舞到另一朵花。

聚合花畫起來很有趣，但你應該要避免畫這種花的平面圓形視角，取而代之的是多使用前縮的橢圓視角，它會看起來更有立體感，能更好地展現結構。這一科的花的結構很有趣，因為每朵花實際上是花梗上的多朵小花。實質上，每片花瓣都是一朵花，而花的中心也是由許多小花組成。在中心的小花帶有雌性生殖構造，這也是種子發育的地方。我曾經把聚合花（例如雛菊）的中心畫成圓且扁平的樣子，但現在不會再是這樣了，我喜歡呈現和探索花朵中心的立體感和細節。除了這堂課中的步驟圖解外，看看 155 頁我的百日草植物畫過程圖，呈現出在繪製這朵花時，遇到一些不常見的特徵和結構上的挑戰，關鍵是讓花的中心非常立體且細緻，務必在放大鏡下研究，來觀察和繪製這些細節。

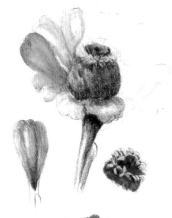

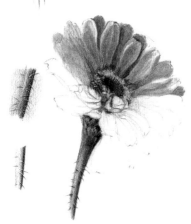

1. 測量你的花並畫出它的橢圓形視圖。畫出從花的中心穿過花梗的中軸線，畫出從花朵中心向外輻射的每片花瓣中軸線。／ A

2. 在放大鏡下觀察花的中心後，畫出花的中心，接著開始畫花瓣，從上層的花瓣開始畫起。／ B

3. 加入下層花瓣或後側上層的花瓣，並在重疊處上色，以便你清楚地描繪花瓣間的層疊。／ C

4. 練習混合顏色，接著以 2 號水彩筆在花瓣與花的中心薄塗上一層水彩。確保以好的單色畫底色表現出中心的立體感，使用壓凸筆壓出的精緻細節與良好的對比。

5. 以單色畫底色與色彩畫出莖和葉，當莖和葉是裹在一起形成褶皺的表面時，務必注意葉片是如何與莖相連的。／ D

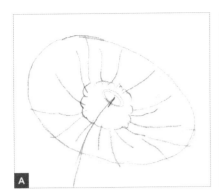

A

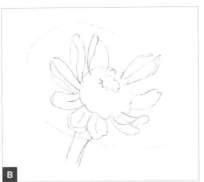

B

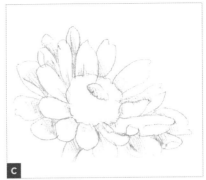

C

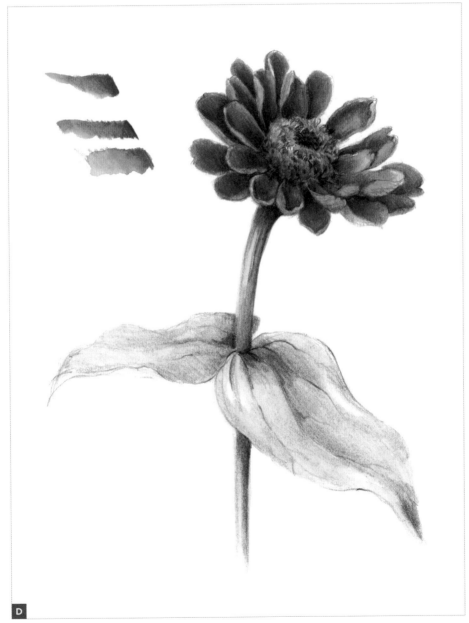

D

畫木槿（盤狀或漏斗狀花）

素材

木槿或其他色彩繽紛的花朵

錦葵科的花像是木槿，可在各種氣候下生長。我們認為木槿是指標性的熱帶花卉，其實它們有許多溫帶的親戚。關於木槿的一些有趣的事實：每朵花只有一天的壽命，但在植株上總有許多準備好要接力開花的花朵。蔬菜秋葵屬於錦葵科，它的花是美麗的木槿，花瓣有漂亮的起伏褶皺，所以畫起來總是很有趣，中心的生殖部位被安置在一根引人注目的圓柱上（想想圓柱體）。有時我喜歡讓我的畫未完成，就像是這個例子，以暗棕褐色油性色鉛筆在莖和葉畫上單色畫底色，但不疊加顏色，這種技法能邀請觀眾進入畫中與你的繪畫過程，並讓他們直接就專注在花朵本身。

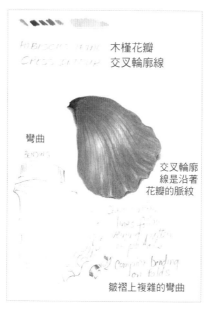

木槿花瓣
交叉輪廓線

彎曲

交叉輪廓線是沿著花瓣的脈紋

皺褶上複雜的彎曲

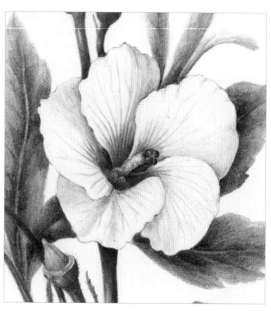

1. 畫個花芽作為一個美好的暖身，練習單色畫底色和疊層顏色。／ A

2. 畫出一片色彩繽紛的花瓣，真正享受木槿表面輪廓線的變化和鮮豔的色彩。／ B

3. 畫出一朵完整的花，務必選擇一個立體且略呈橢圓形的視角，並從中心生殖構造的蕊柱開始畫起。確認花瓣是從中心向外輻射。

4. 藉著繼續疊加屬於固有色的油性色鉛筆塗層來完成你的畫作。以明暗和不同的顏色強調你在樣本上所看到的細節。以拋光將色層混合在一起，在適當的地方留下一個好的高光。疊加更多塗層以區分細節。／ C

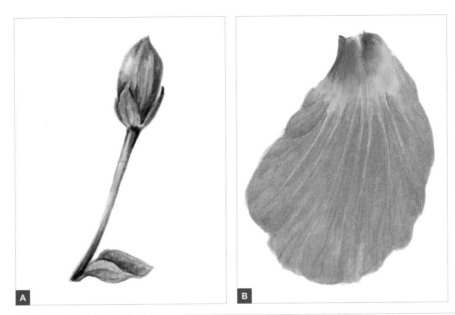

畫玫瑰（杯狀花）

素材

玫瑰

額外用具

• 描圖紙

• 與你的樣本固有色相符的油性和水
 性色鉛筆

我對植物繪畫的熱愛歸功於常在古老的印花棉布設計和印刷中看到的捲心玫瑰古畫的浪漫之美。它們非常迷人，部分原因是使用了戲劇性的光影。

要畫出花瓣層層緊密包裹的玫瑰是項挑戰，通常描繪這種帶有許多花瓣的題材可能會令人眼花撩亂。

注意到整體的花朵是呈杯狀。首先，我考慮了玫瑰的整體形狀和花瓣包覆形體的方式，接著考量花瓣是如何剝離以圓柱體呈現的彎曲形體。我密切注意重疊花瓣間的細節，並確保在開始畫圖時就有描繪到這一點。

一開始好好觀察整朵花的整體形狀，設置好你的樣本，以帶有多處明暗對比的盛開玫瑰花視角來擺置，彎曲的光亮葉片創造出令人注目的高光和陰影。

準備好在畫裡花上幾個小時，甚至幾天的時間。為了讓玫瑰能在你畫圖時維持開花的狀態，因此將玫瑰放入冰箱有助於保存。如果你發現自己感到沮喪和不耐煩，休息會有所幫助。記得在畫畫和研究時「聞一聞玫瑰」！

1. 畫出整體形體和光源位置的玫瑰小型草圖。畫出幾張不同透視角度的約略概念草稿將會有所幫助，可確保你有一個令人注目的光源和令人愉悅的視角。拍下幾張照片作為參照。／ **A**

2. 測量你的玫瑰，並以素描鉛筆淡淡地仔細畫出每片花瓣。注意花瓣是如何捲起，且花朵的整體呈杯狀。將一小張描圖紙放在畫紙上，並畫出交叉輪廓線來描繪彎曲、捲起的花瓣以供參照。／ **B**

3. 疊上一層單色畫底色，以良好的光源強調重疊的花瓣。如果你的花是淺色，從淺色調開始上色，以保持你的顏色鮮明。／ **C**

A

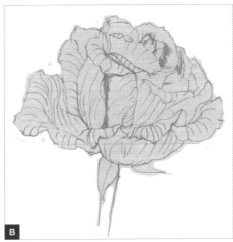

B

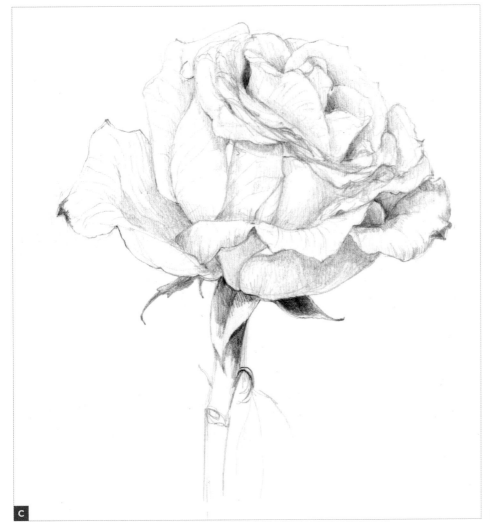

C

（接續下頁）

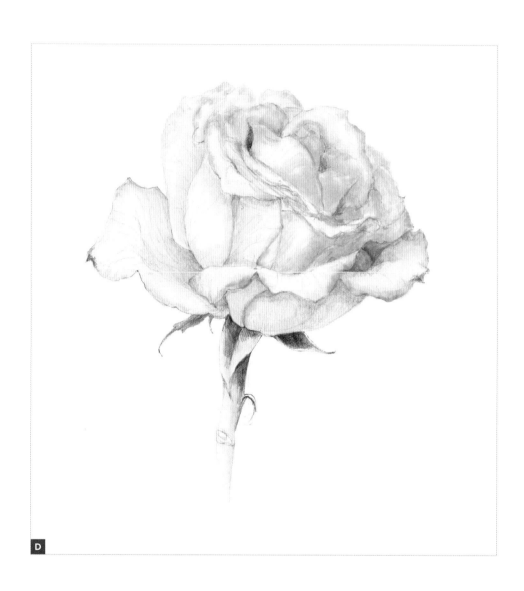

D

4. 在花朵上鋪一層水彩，留白紙張作為高光區。 / D

5. 繼續疊加顏色，保持明暗區域之間的強烈對比。以明暗強調花瓣的形狀和它們捲曲的方向。加上細 節並銳化邊緣。

6. 對比淡色的花朵與深色、閃亮、帶鋸齒緣的葉片，創造出一個引人注目的焦點。葉片有鋸齒緣且通 常是帶有閃亮高光的深色，這是在淡色的花朵周圍形成對比的好方法。 / E

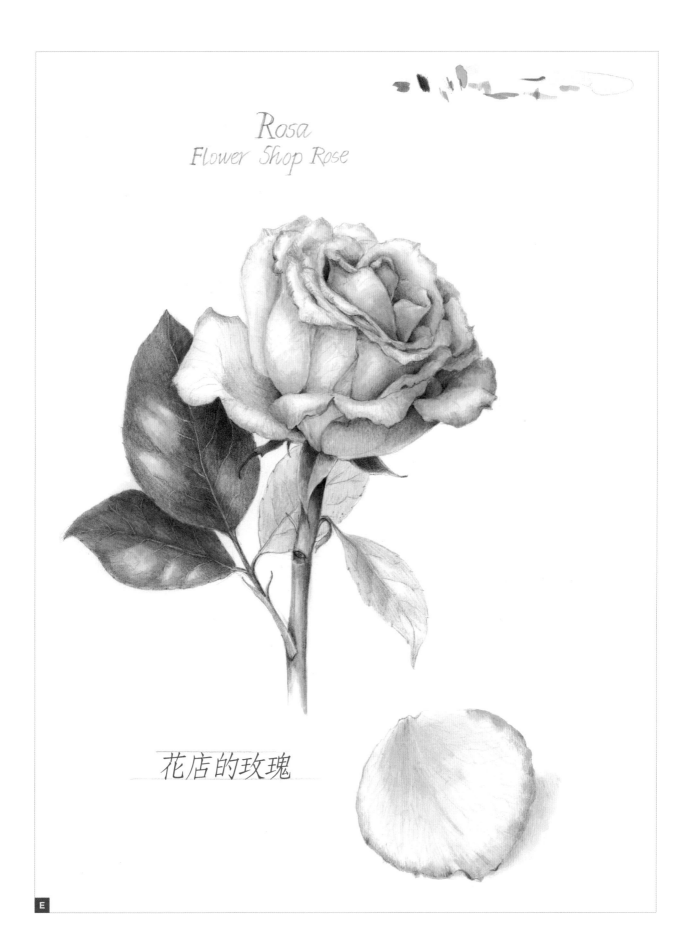

Rosa
Flower Shop Rose

花店的玫瑰

APPLE - 'Firiki from Pelion', Greece
蘋 果 - 來自皮立翁山的 Firiki，希臘

Apple Spoon Sweet
Made with:
ALMONDS
SUGAR
SPICES

蘋果甜點以扁桃、
糖、香料製成

第八章

形體的交叉輪廓線、圖樣及色彩

當我們深入研究大自然，就會不斷看見相同的圖樣。螺旋圖案在自然界中顯而易見，動物和貝殼身上都有；在植物中，我們可以在橡實的殼斗、毬果、鳳梨、草莓和聚合花（像是向日葵的中心）見到。能親眼目睹大自然以有條理的方式創造所有生命形體的結構，讓我感到十分欣慰。無論你身在哪裡，我都邀請你來觀察和留意大自然的圖樣；一旦你成為自然的觀察者，你就會開始不斷看到相同的圖樣。螺旋、脈紋、網格脈和彩色脈全都使用重複的結構。交叉輪廓線有時會幫助你在立體形體上畫出正確的圖樣。

自然界中圖樣的練習

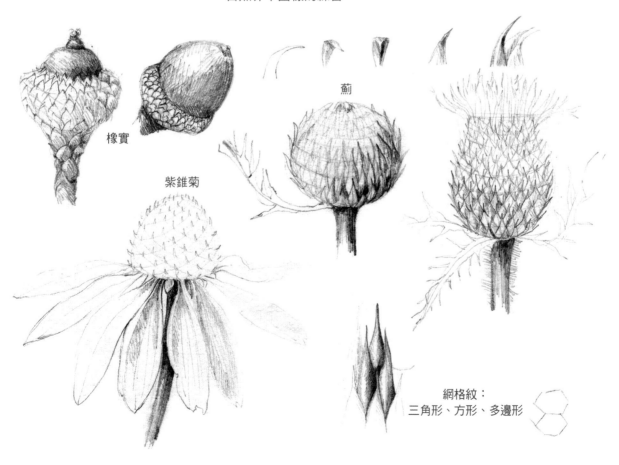

橡實

紫錐菊

薊

網格紋：
三角形、方形、多邊形

蘋果的交叉輪廓線與圖樣

素材

帶有強烈色彩圖樣的蘋果

額外用具

• 紅紫油性色鉛筆 #194
• 與你的蘋果固有色相符的油性與水
 性色鉛筆
• 2 號水彩筆
• 壓凸筆（中）
• 象牙白油性色鉛筆 #103
• 棕色硬核芯色鉛筆
• 黑色硬核芯色鉛筆
• 70% 冷灰色硬核芯色鉛筆

油性色鉛筆

#194

#103

有時候蘋果表皮的圖樣會順著表面輪廓線，呈現出對比鮮明的顏色變化。圖樣是順著交叉輪廓線出現的，這便是運用交叉輪廓線來描繪蘋果圖樣與顏色的機會，只要你確實運用良好的單色畫底色，蘋果就會看起來非常立體。比較棘手的部分是要持續加深陰影，並留下好的高光，同時也要畫出反射光。記住，儘管畫出令人信服的圖樣很重要，但繪畫最重要的部分是傳達出蘋果的立體感。自然界有許多素材的相似色漸變和脈紋走向也都是沿著表面輪廓在變化。

1. 選一個展示出蘋果的正面，但也能看到果柄與蘋果相連位置的視角。以素描鉛筆畫出實體大小的蘋果輪廓線，留意果柄所在的位置並打點標記，做為果柄與蘋果相接的中心點。

2. 從上方觀察蘋果，它的形狀是一個圓形，但就植物畫的觀點，我們會把蘋果傾斜，因此能看到更大範圍的蘋果正面，隨著傾斜的視角，原本的圓現在變成了橢圓，運用你的手指跟著形體上的線條描繪出立體的表面輪廓。要畫出與果柄連接凹陷處的視覺效果，交叉輪廓線可從果柄中心點的位置出發畫起。注意蘋果與球體的相似之處，但有一點不同：在蘋果頂部的中心有與果柄相接的凹陷處。/ A

3. 以紅紫油性色鉛筆輕輕地畫出交叉輪廓線。在果柄旁的重疊區加上單色畫底色，然後在蘋果的側面打上陰影。/ B

4. 以 2 號水彩筆調出水彩顏色作為上色基底。我畫上一層淺黃橙色的底色，用漸層的方式著上水彩，留下一個好的留白高光，也畫出一水彩色條，作 蘋果圖樣和顏色的練習區。/ C

5. 當水彩乾後，在色條上練習壓凹技法，接著疊上油性色鉛筆來複製蘋果上的圖樣和顏色。/ D

6. 當你對練習的結果感到滿意後，在你的蘋果畫上以壓凹技法壓出圓點，並沿著蘋果的 交叉輪廓線開始疊加顏色。運用蘋果上的圖樣作為指引，並嘗試複製它的樣子。/ E

7. 就如同你在畫圓柱體般打出蘋果果柄的明暗，並留下好的高光。

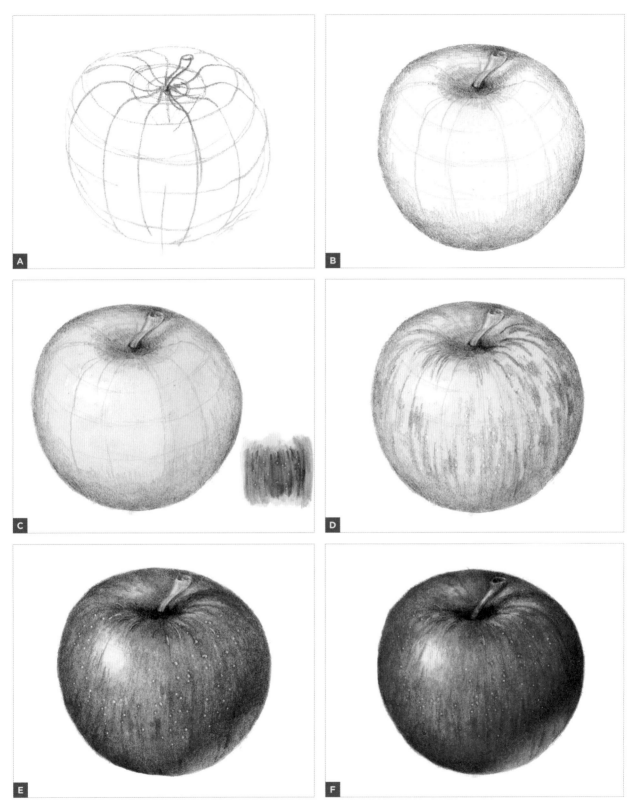

（接續下頁）

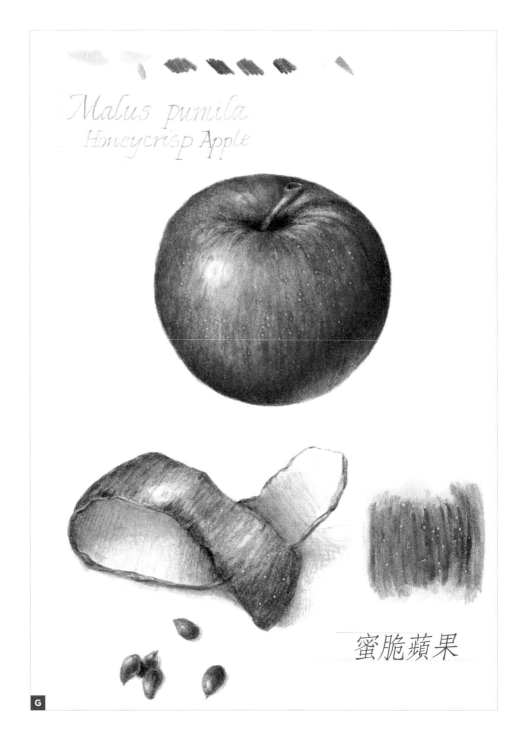

Malus pumila
Honeycrisp Apple

蜜脆蘋果

G

8. 以象牙白油性色鉛筆拋光，使細節更加精緻，並用棕色、黑色和70%冷灰色硬核芯 色鉛筆填滿邊緣，使果柄和凹陷區之間的蘋果輪廓邊緣變得更銳利。／ F

9. 像是額外的獎勵，展現出你蘋果上的其他元素：一段果皮、種子，或是任何讓你覺得 有趣的東西都可以加進去！以硬核芯色鉛筆畫出細節和投射陰影。／ G

畫出松樹或雲杉毬果的螺旋圖樣

帶有毬果的樹稱為針葉樹，它們長出來的是針葉和毬果，而不是葉片和花。我在外散步時經常蒐集毬果，通常在寒冷的月份，毬果鱗片是關閉的，然而，放置室內幾天後，它們暖和、乾燥，鱗片因此就打開了，種子位於其中。如果你想讓毬果闔起使繪圖容易些，可將毬果浸泡在水中，它會重新闔上。我是自己做了研究才發現這一點，並找到毬果打開和閉闔的原因，我可以在這裡告訴你原因，但我認為你最好自己發現其中的奧妙，先設想好你自己的假說，做些功課並找出原因！大自然有它以特定方式運作其背後的原因，而能認識植物的功能也令人感到興奮。在自然界中形體與功能是相輔相成的，大至以最大限度來利用空間，小至盡可能將纍纍種子緊緊裹在極小範圍裡。

　　研究螺旋圖樣，幫助你更精準、輕鬆畫出來。對於潛藏的圖樣，初次嘗試時似乎是件艱鉅的工作，但到後來便能輕鬆解開。先把這樣的圖樣複製成簡單的輪廓，然後再加上形體的細節，要能清楚看出自然界圖樣的一種方法，是對樣本拍照，將描圖紙疊放在照片上，畫出個體或部分形體上的線條。一旦你開始注意到自然界的圖樣，你便會在任何地方發現它們。本課程著重在雌雲杉毬果鱗片上構成的螺旋圖樣，但對於不同的素材，像是朝鮮薊、多葉蘆薈或是橡實，你可以根據需求反復閱讀本課程。下方附圖是一幅含有喬松鱗片打開的毬果、針葉與種子的作品。

素材

松樹或雲杉的毬果

額外用具

- 暗棕褐色油性色鉛筆 #175
- 2 號水彩筆
- 與你的毬果固有色相符的油性和水性色鉛筆
- 象牙白油性色鉛筆 #103
- 硬核芯色鉛筆
- 放大鏡或其他放大器材

油性色鉛筆

#175

#103

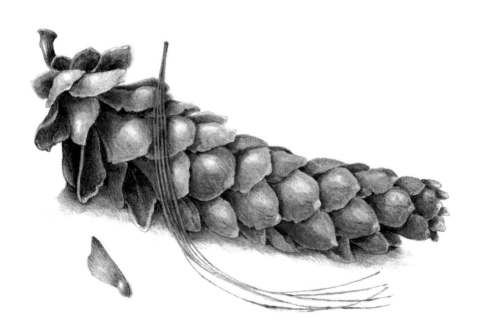

1. 先分析並畫出你在毬果上所看到的圖樣。淡淡地畫出由兩方向鱗片列所形成的角度，當你已準確測量出角度和鱗片間的寬度後，你就不必完全複製圖樣。在我的毬果上，一側鱗片的角度接近但略大於 45 度，而另一側的角度小於 45 度。一旦你理解了這個想法，就不需要一五一十的照實畫，這個概念會讓你的畫看起來更自然。/ A

2. 試著畫出鱗片的放大圖以了解鱗片形狀。/ B

3. 使用暗棕褐色油性色鉛筆淡淡地重新繪製毬果，打上一點明暗來表現鱗片的重疊。以 理想化圓柱體的光源概念，運用單色畫底色技法表現整顆毬果的明暗。在畫每片鱗片的單色畫底色時，也要使陰影側的鱗片比多光區的鱗片還要暗。不要忘記留下一些好的高光。/ C

4. 用 2 號水彩筆薄塗水彩後，再疊加油性色鉛筆。不斷提醒自己要根據毬果上每個鱗片 與整顆毬果本身的光亮和陰暗區，來維持整體的明暗變化。這是緩慢畫圖而不趕畫 的好時機，慢慢堆疊色層，在各鱗片間保持良好的對比，以象牙白油性色鉛筆拋 光，並用硬核芯色鉛筆加上精緻的細節。/ D

5. 加入鱗片、針葉和放大細節的附圖，可進一步讓人辨識出你所畫的特定物種。

6. 看看你是否可以拆下一些鱗片（這並不容易，它的結構非常堅固）來單獨繪製它們， 找出內含的一些種子在放大鏡下觀察，畫出它們的放大圖。/ E

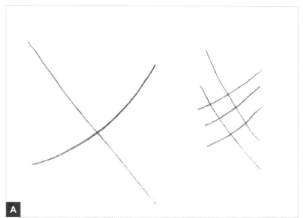

A

B

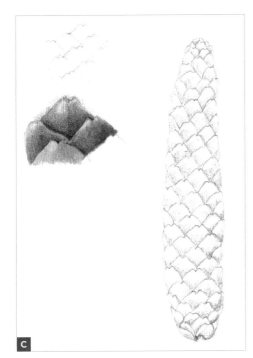

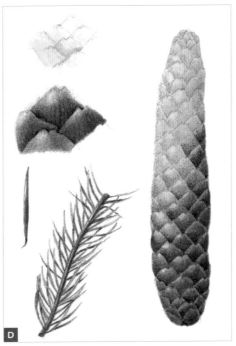

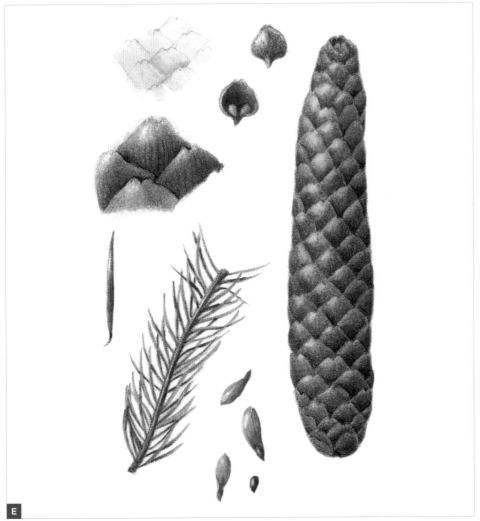

畫出草莓的圖樣

素材
草莓

額外用具
- 放大鏡或其他放大工具
- 2 號水彩筆
- 與你的草莓固有色相符的油性或水性色鉛筆
- 象牙白油性色鉛筆 #103
- 硬核芯色鉛筆

油性色鉛筆

#103

雖然我們稱它們為莓果，實質上，草莓的植物學術語是一種聚合果。在這幅草莓畫中，我把草莓放大二或三倍，這不僅幫助我捕捉到它的螺旋圖樣，以及著生在果實外表的細小種子。我以數學的方式放大我的草莓，先準確量測，接著再乘以三，所以能維持比例上的正確性。

1. 以素描鉛筆量測並畫出一顆實際大小的草莓或是放大的草莓。畫出約略的線條呈現出由種子所形成的螺旋圖樣。（這與上一課雲杉毬果的圖樣相同。）/ A

2. 在放大鏡下研究你的草莓表面，為了練習此圖樣，利用陰影表現出每一粒種子是陷在草莓的果肉中，以小張練習紙畫出樣本上圖樣格線內每一粒種子，為種子著上顏色。/ B

3. 用 2 號水彩筆在種子上或周圍薄塗一層水彩，草莓高光周圍的區域暫時先留白。/ C

4. 繼續在你的草莓上疊加顏色，記得讓莓果的陰影側更暗。以象牙白油性色鉛筆拋光，讓高光區更細緻，並使用硬核芯色鉛筆使邊緣和種子的細節更完整。/ D

5. 當完成草莓後，加上一朵花、切開的果實和草莓葉使構圖完整。/ E

A

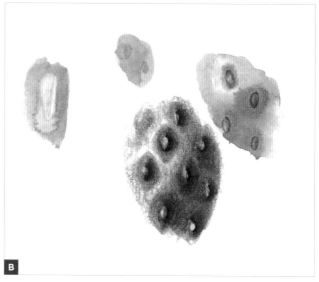

B

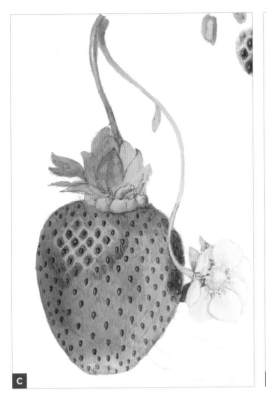

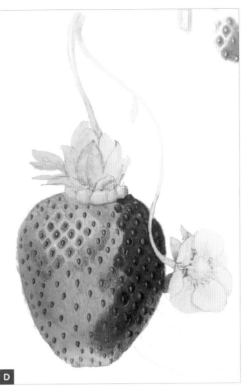

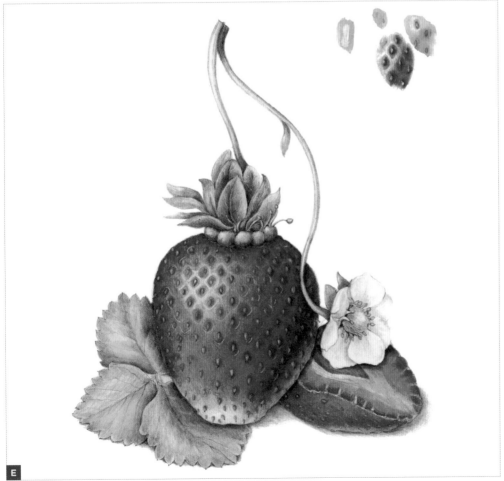

畫出甜栗果實銳刺的圖樣

素材

帶有銳刺的果莢，例如甜栗、蔓陀羅、胭脂樹（*Bixa orellana*）或是楓香。

額外用具

- 壓凸筆（小到中）
- 暗棕褐色油性色鉛筆 #175
- 放大鏡或是其他放大器材
- 與你的樣本固有色相符的油性色鉛筆或水性色鉛筆
- 硬核芯色鉛筆

油性色鉛筆

#175

帶種子的果實有時會有銳刺，這些銳刺通常是基部較寬往先端逐漸變狹至非常細的尖刺，這種帶刺的外殼是保護種子免受捕食者侵害的一種手段。要畫出這麼多細線並不容易，可以運用壓凸筆留下清晰的線條。大自然滿布不常見的有趣素材，也不一定都是美麗的，但我鼓勵你去探索大自然那些令人不自在（在這個素材上）和它神祕的那一面，你隨之會發現到它更獨特美麗的一面。

1. 利用壓凸筆練習繪製一些單一的銳刺，試著畫出不同的寬度，再以暗棕褐色油性色鉛筆上色，以便看出壓凹線條的結果。／ A

2. 在放大鏡下研究你的果莢，畫出放大的銳刺來展現並幫助你了解它們的結構。按照所有一般的步驟著上顏色和細節。硬核芯色鉛筆非常適合畫這些精緻的細節。／ B

3. 以暗棕褐色油性色鉛筆淡淡地畫出堅果及其細節，壓凹出一些銳刺和細毛，再以油性色鉛筆畫得更清楚些。／ C D

4. 用油性色鉛筆在堅果上疊加更多顏色，並加深前方銳刺的後側。／ D

5. 運用疊層畫線與壓凹的方式繼續畫上銳刺，並加上葉片，做出與葉片前方銳刺的對比。／ E F

A

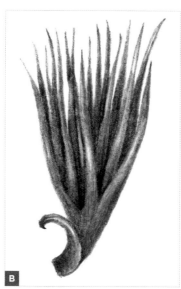

B

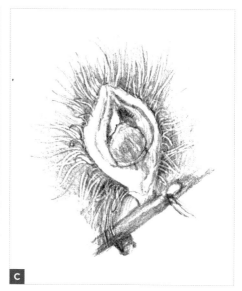

C

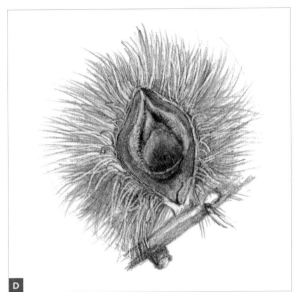

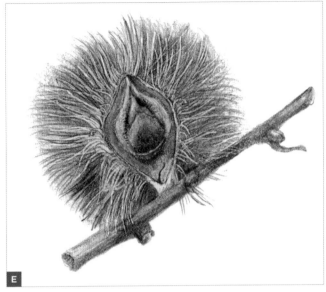

D

E

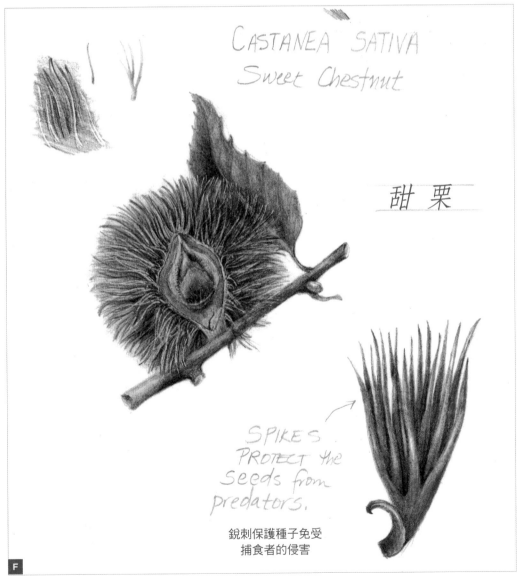

CASTANEA SATIVA
Sweet Chestnut

甜栗

SPIKES
PROTECT the
seeds from
predators.

銳刺保護種子免受
捕食者的侵害

F

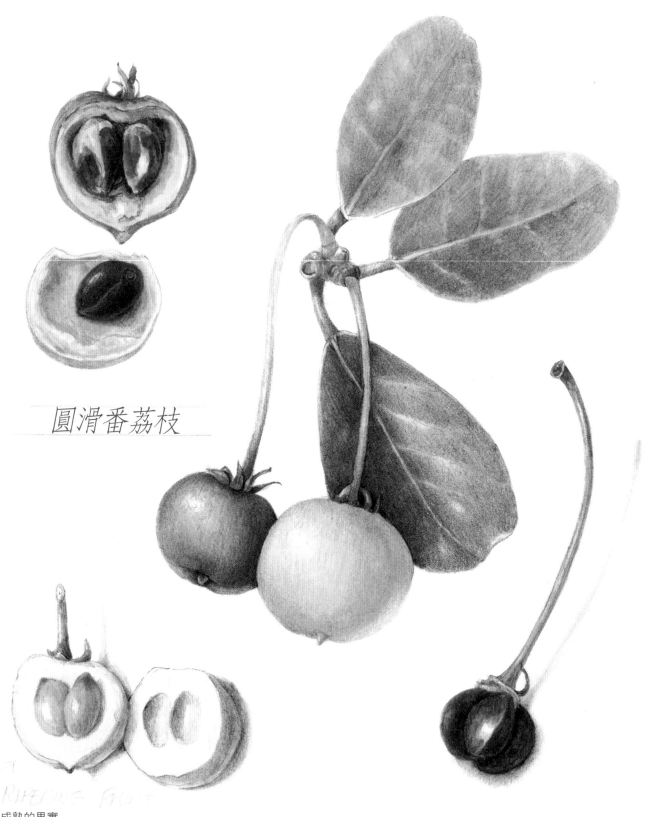

Annona glabra
Monkey Apple

圓滑番荔枝

成熟的果實

第九章

小幅的植物畫構圖

我已介紹完一株植物上所有部位的繪圖步驟圖解，現在讓我們來談談畫面或構圖的規畫。這要從如何創造出一個引人注目的焦點開始，簡而言之，是你要觀眾注目的地方。大自然，是我設計畫面的嚮導，我看著每一種植物，試圖說出它的故事，即使我畫的只是植株的一小部分。植物本身就是吸引力大師，全身內建引人的焦點！大自然利用顏色和形貌來吸引傳粉者——也包括我們在內。

出門走走吧，找到吸引你的植物，想一想是什麼地方吸引了你，什麼地方你感到最有趣。什麼地方你想一直盯著看？確立你認為這株植物最引人注意的部位，把它當做你的焦點，通常那是辨識的特徵，例如花、不常見的果莢或葉序，這之中的任一元素通常都可作為焦點。我常常會從這樣一個視覺焦點畫起，一旦完成這個部分，我就會檢查，有時候會拆解樣本看看還有什麼可以探索，我會把果實剖半、敲開堅果，或者拆解一朵花，為自己的新發現感到開心，所以我邀請你一起跟著做。你可以講述你與植物的獨特故事，或是做一些研究好多了解這植物的有趣知識，這些方法都能夠幫助你決定要在畫裡呈現什麼。現今這時代，查找植物並了解它只需幾秒鐘的時間。

書中的多張圖畫，都在 5 x 7 英吋的紙上完成，正如我之前提到的，我喜歡這種尺寸的小作品，沒有大到我必須投入大量時間，我知道我能夠在繁忙的行程中處理小張圖畫，它們完全符合我的要求，因為它們可讓我幾乎每天都畫畫。當然，有些主題較大不適合這種小張畫紙，但書裡的許多例子都很合適，這是一種可以持續自我練習的方法，有時你會處理到較大的圖畫和構圖，但通常這種尺寸非常適合規律或每日的繪畫練習。

畫出引人入勝構圖的訣竅

以下列點是我繪製出色構圖最愛用的訣竅,可以全部採用或是部分採用,取決於我想完成什麼。以清單形式列出供你作業隨時應用。

- 從一個讓人感興趣的焦點開始。

- 在前景中描繪更多細節。

- 對輔助性元素和在空間中較遠的那些元素描繪較少的細節。

- 在前側使用較高的對比度和顏色飽和度,確保前景中有最暗的部分和最亮的部分,在後景畫出較少的細節。

- 在前側使用較暖和較亮的顏色,因為這些顏色會往前朝向觀眾。

- 在後側使用較冷和較灰色的顏色,因為這些顏色像是會往後退。

- 要描繪一株植物的完整故事,需呈現出大部分的植株,包括葉片以及它是如何與莖、花、果實或果莢、根相連,有時還畫出解剖或放大的部分。

列出有關植物資訊的文字,包括常見名稱、學名、採集樣本的地點、日期以及含有關植物的有趣知識和問題的註記。

植物畫過程圖

我想我最喜歡我的植物畫過程圖，因為它同時包含兩件事——記錄我對植物的探索、展示繪畫過程。我過去把這些畫稱為素描圖，或研究圖，現在我認為「植物畫過程圖」能將其概括。當你在創作自己的植物畫過程圖，這會是一個在沒有擔心、沒有批評的安心空間裡探索、作畫，你的畫是關於植物研究和繪畫技巧練習，因此它不是一幅「完成的藝術品」，不要抱有任何期望，但我向你保證你會有回報，未完成的圖畫就是如此神祕，本身就足以成為作品，但並非每處細節都到位，允許你的想像力來填補。過程圖更是讓你持續畫畫的一種好方法，不需要為畫中的每個元素著上顏色，讓觀眾看到你最感興趣的東西就好，而不是看到一堆亂糟糟的樹葉。你的筆記、問題和發現都會跟著你所使用的色鉛筆或是你在練習的新技法一起記在畫中。

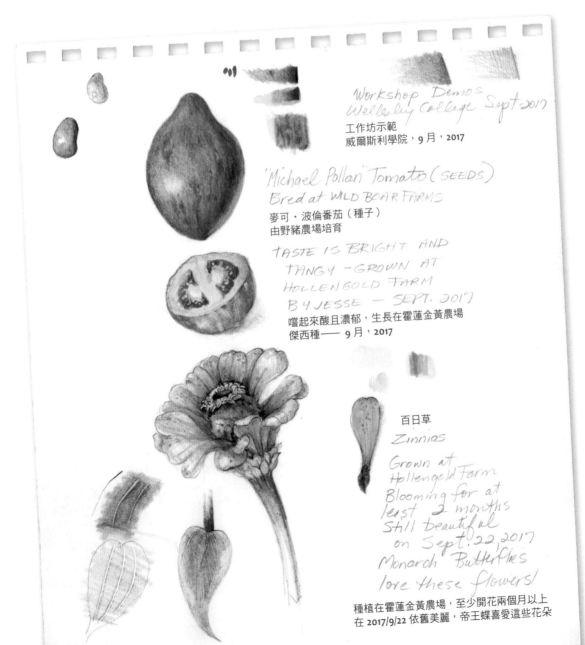

Workshop Demos
Wellesley College Sept 2017
工作坊示範
威爾斯利學院，9 月，2017

'Michael Pollan' Tomato (SEEDS)
Bred at WILD BOAR FARMS
麥可・波倫番茄（種子）
由野豬農場培育

TASTE IS BRIGHT AND
TANGY - GROWN AT
HOLLENGOLD FARM
BY JESSE — SEPT. 2017
嚐起來酸且濃郁，生長在霍蓮金黃農場
傑西種—— 9 月，2017

百日草
Zinnias
Grown at
Hollengold Farm
Blooming for at
least 2 months
Still beautiful
on Sept. 22, 2017
Monarch Butterflies
love these flowers!

種植在霍蓮金黃農場，至少開花兩個月以上
在 2017/9/22 依舊美麗，帝王蝶喜愛這些花朵

西瓜蘿蔔

素材

西瓜蘿蔔

額外用具

• 2 號水彩筆

• 與你的蘿蔔固有色相符的油性和水
 性色鉛筆

• 壓凸筆（小）

• 蠟紙

• 黑色硬核芯色鉛筆

• 70% 冷灰色硬核芯色鉛筆

一旦你對植物繪畫感到自在，並了解如何使用特定光源，你就可以從鋪上一層水彩開始畫起。把樣本擺放到紙上找出有趣的構圖，從而來規畫畫面，並確保樣本是在畫面的合適位置上。決定是否要加入重疊元素，思索在哪裡放置它們。

1. 以素描鉛筆輕輕畫出整株西瓜蘿蔔的構圖，包括葉片、根和切開的部分。以 2 號水彩筆全部著上一層合適顏色的水彩，在需要的地方留下紙張顏色的高光。/ A

2. 當這一層水彩乾後，決定相疊的根和紋理的位置，並以壓凸筆畫出一些根和葉脈的細節。/ B

3. 在上層疊加油性色鉛筆，以合適的顏色畫出立體的光影區域，當然還可以根據需求拋光，尤其是高光周圍。/ C

4. 依據需求可在壓凹區域疊上油性色鉛筆強調凹陷的效果。/ D

5. 將葉片著上綠色，接著運用壓凸筆在蠟紙上畫出較淺色的脈。以油性色鉛筆　強調暗部和飽和的顏色，並以黑色和 70% 冷灰硬核芯色鉛筆銳化邊緣和細　節。/ E

A

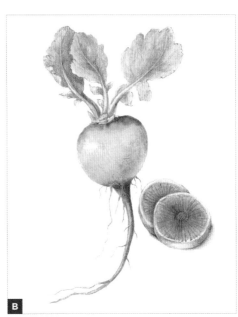

B

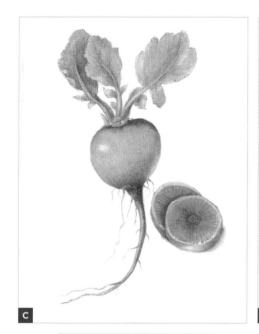

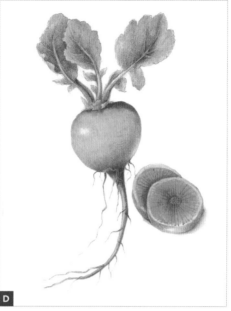

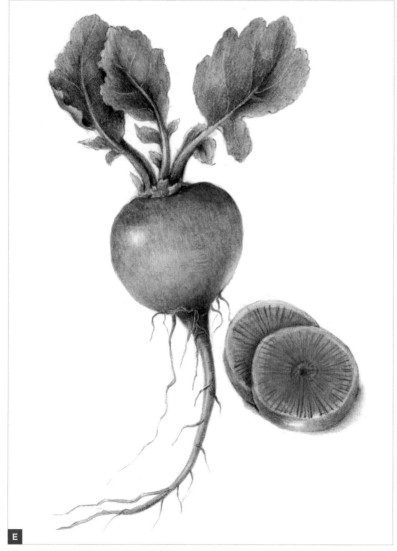

繡球花（花序）

花序是在花梗上的一簇花，可見於像是繡球花、丁香花或是杜鵑花，由許多帶著細小花梗的小花組成，而每個小花梗都與較粗的花梗相連。在繡球花中，花朵是在像花瓣般構造中心的微小圓形區域，這花瓣般的構造實質上是苞片（特化的葉片）。

關於繡球花的有趣知識：這個名字是源自於希臘語 hydro（水）和 angeion（容器），這裡指的是極小但仍像個水壺的果莢。繡球花的顏色組合千變萬化，這一個特別種類帶著藍色和綠色的陰影，可成為一個充滿活力的繪畫素材。要畫出令人感興趣的花序構圖，關鍵是要有引人注目的焦點將觀眾的視線帶入畫裡。為了畫出生動的構圖，需要在整個形體上運用精確的透視、強烈的對比和單色畫底色，而不單只注意在個別的小花上。我們可以運用一個簡單的圓形作為整個花序的光源模型，這意味著陰影側的花朵將比頂部和高光區的花朵更暗。注意看我是如何在花團與葉片相接的地方畫出理想的陰影重疊，讓觀眾想要走進我的花中。畫杜鵑花時，我也運用了相同的技法將你帶入圖畫當中。

1. 研究整團花序，畫出整個形體含光影的小型草圖。/ A B

2. 注意這一團花具有不同的光影區域，不只是在每朵花，也在整個形體中。/ C

3. 注意花的形狀是如何在略有不同的角度中反覆出現，摘下幾朵花並練習畫出不同的視圖，為此，把你的橢圓以不同的角度定位。為增加多樣性，再加畫其他開得更燦爛的花朵。/ D E

4. 運用放大鏡研究花朵的中心和生殖部位。

5. 在單朵花上練習顏色變化，在整個花團變化你的固有色，運用各種顏色和強烈的深色，尤其是在陰影側。在這裡，利用重疊技法來呈現個別花朵的層次十分重要。

6. 按照所有一般的步驟加上葉片，特別是要畫出理想的深色陰影，這樣可使花朵就像是安置在葉子上一樣。/ F

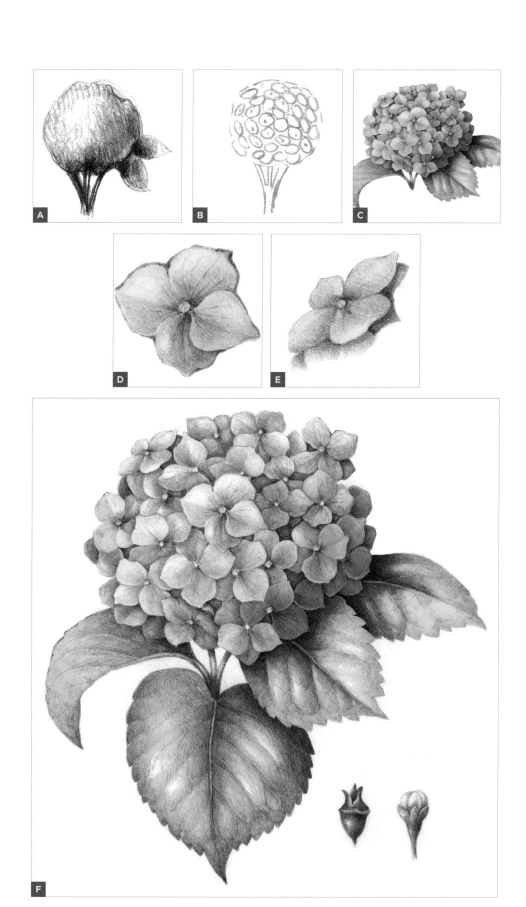

畫面構圖研究

素材

掉落的堅果或是在結果的樹上或周圍找到的其他元素

額外用具

- 暗棕褐色油性色鉛筆 #175
- 與你的素材固有色相符的油性和水性色鉛筆
- 2 號水彩筆
- 壓凸筆（非必要）
- 象牙白油性色鉛筆 #103
- 硬核芯色鉛筆

油性色鉛筆

#175

#103

含有細節的一幅構圖可以講述關於一株植物的故事。在接下來的小幅植物畫中，我蒐集了在果樹上或周圍發現的元素，將元素放在畫面上來計畫構圖，從主要物件開始，並加上其他元素來填補空間。在某些情況下，我會在畫面上保留空間，以便在開花時重新造訪並加到畫中。落下的堅果是絕佳題材，它們可以長時間保持顏色和形狀，也適合旅行，是旅途中繪畫的好夥伴，後續的兩幅作品都是遵循相同的步驟，因此可將下列步驟作為模板一再使用。

1. 在特定樹下撿拾並蒐集元素以進行繪畫。

2. 寫下這棵樹的名稱和位置，以便之後再次造訪。以令人愉悅的構圖排列元素，在畫面上計畫出一個焦點。

3. 以素描鉛筆在好的畫紙上測量，畫出與實物大小相同的樣本。

4. 開啟你的心燈，以暗棕褐色油性鉛筆加上單色畫底色。

5. 挑選與樣本相符的油性色鉛筆和水彩顏色，疊加色層，用 2 號水彩筆薄塗水彩，並以良好的對比和深色陰影強調你的焦點。

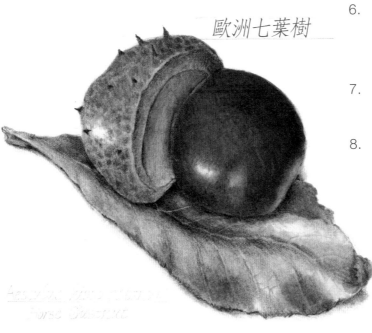

歐洲七葉樹

6. 視需要來疊加更多層的油性色鉛筆以及水彩。在適當情況下做出一些隱約的壓紋。

7. 以象牙白色鉛筆拋光，並為高光添加細節。

8. 使用削尖的油性色鉛筆和硬核芯色鉛筆為邊緣和投射陰影加上細節。

光葉七葉樹（*Aesculus Glabra*）

十月初，我在紐約中央公園發現了這棵光葉七葉樹，它的果實真的很有趣，且在短時間內就開裂並露出裡面的堅果。葉子有五片小葉，顏色開始從棕色變成黃色再到綠色。我的構圖中還有一點空間，如果我記得樹的確切位置，也許明年春天我會再加上一朵花！

OCT. 7, 2018

10 月 7 日，2018

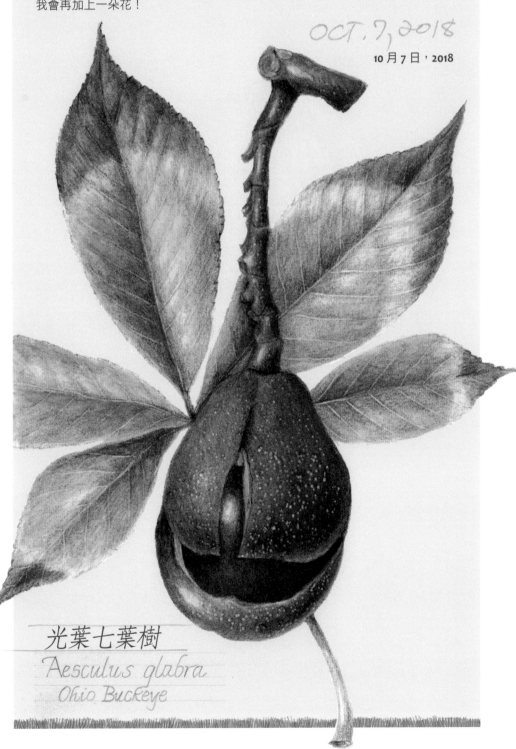

光葉七葉樹
Aesculus glabra
Ohio Buckeye

黑胡桃 (*Juglans nigra*)

一月份，我所居住的哈德遜河谷還有很多黑胡桃的果實落在地上，有的處於開裂、乾燥各個階段。我注意到有一些果殼似乎在完全相同的位置被挖了兩個洞，我很確定這是松鼠的傑作，牠們很明白在哪裡鑽孔才能得到裡面香甜的堅果肉！

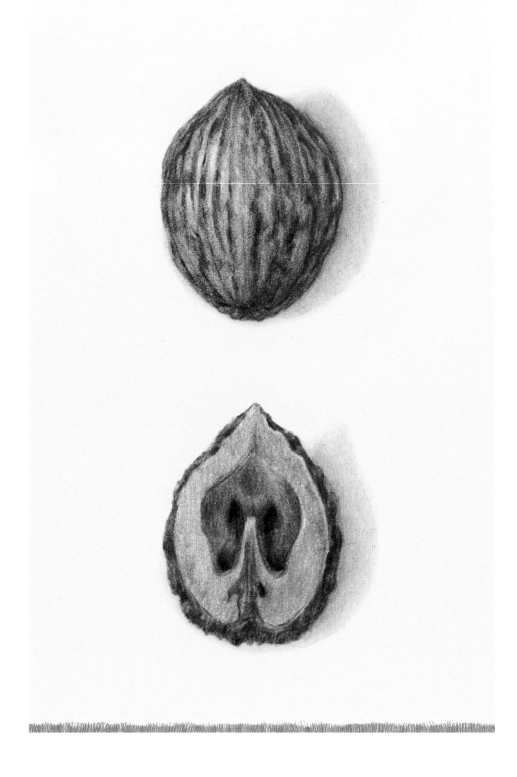

1 月 1 日，2017

JANUARY 1, 2017

外殼
Outer husk

黑胡桃

The squirrels know exactly how to bite the shells to get out the nut meat waiting inside.

松鼠知道如何確實咬開外殼得到裡面等著被吃掉的堅果肉。

酪梨（*Persea americana*）

素材

酪梨（最好帶有完整枝條和葉片）

我喜歡食用植物主題，對於胃和心來説都是寶貝。酪梨是我最喜歡的水果，要是身處在熱帶環境，我期待能直接把它們從樹上採下來，這結實累累的果樹真是令人讚嘆。這顆酪梨來自夏威夷朋友的花園，我想描繪出帶葉果實垂掛枝頭的樣子，繪畫要點是讓果實發亮同時表現出凹凸不平的表面，剖開的果實也是想表現的重點。當我打開果實，發現堅果在果實內鑿出了心形凹痕，想把這點也畫進來，但在畫面上不要過於明顯。碩大、光亮的堅果，及濃郁溫暖的棕色與果肉的黃色所形成的對比也是我想呈現的焦點。

1. 擺設好一幅賞心悅目的構圖，用素描鉛筆在好的畫紙上畫出實際大小的酪梨。

2. 以先前練習過的一般步驟來繪製果實、葉片和枝條。

3. 完成後，把剖開的果實加入你的構圖裡。描繪這些部位時，務必留意與前方果實的重疊區域，以創造良好的對比和引人矚目的焦點。注意物件擺放的方向，這對構圖很有幫助，以避免觀眾的視線脫離畫面。注意我所畫的酪梨切片的方位角度，可使觀眾的視線再次回到垂掛果實主體上。

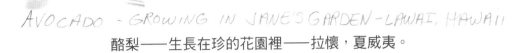

AVOCADO - GROWING IN JANE'S GARDEN - LAWAI, HAWAII

酪梨——生長在珍的花園裡——拉懷，夏威夷。

Persea americana
Murashige Avocado

酪 梨

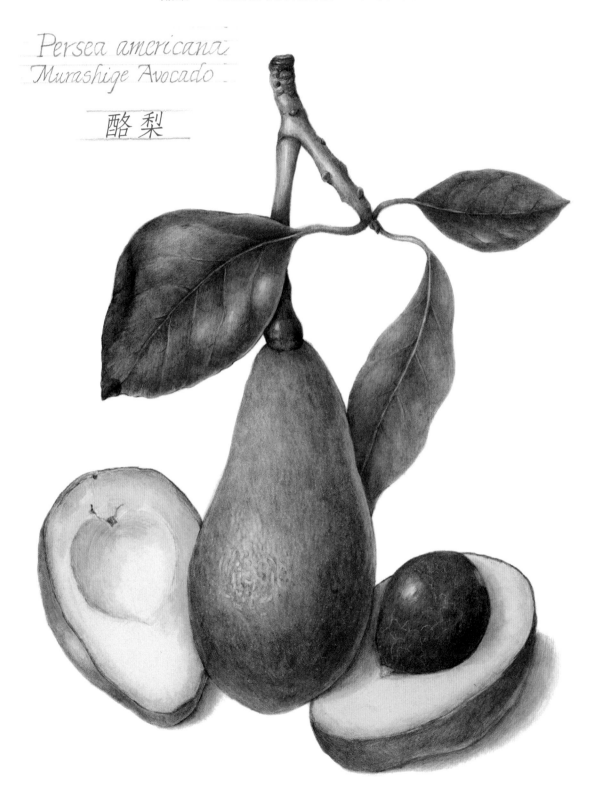

羊肚菌畫過程圖

素材

可食用的羊肚菌

我第一次採蕈菇是在好幾年前採的春天的羊肚菌,那真是個神奇體驗,「蕈菇眼」是需要時間訓練的,一旦練成,你就發現蕈菇無處不在。有好幾次確切的經歷:我有系統地搜索一小時卻一無所獲,當我走回頭時,竟就找到羊肚菌了,感覺蕈菇像是都藏了起來,直到我付出耐心尋找,彷彿回饋我的獎賞,我值得擁有,它們就現身了。在這幅羊肚菌畫過程圖中,我講述了採食故事,還有我最愛的食譜。

1. 與有經驗的採食者一同耐心地採食,尋找可食用的羊肚菌。

2. 當你找到羊肚菌,要馬上回到你的繪圖桌前把它們畫下來,在你完成畫作前,冷藏保存新鮮只有幾天的時間。

3. 當你完成畫作,才能把羊肚菌下鍋料理煮來吃喔。

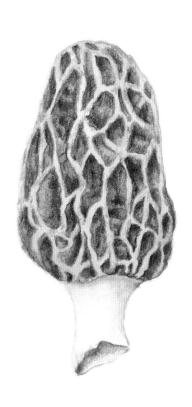

羊肚菌屬
Morchella - MORELS

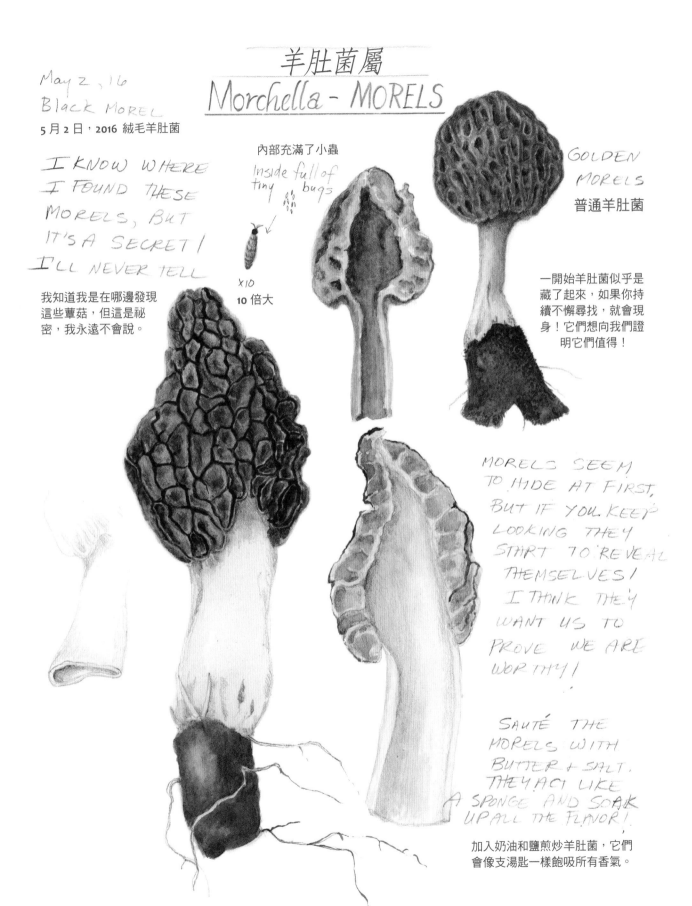

May 2, '16
Black Morel

5 月 2 日，2016 絨毛羊肚菌

I KNOW WHERE I FOUND THESE MORELS, BUT IT'S A SECRET! I'LL NEVER TELL

我知道我是在哪邊發現這些蕈菇，但這是祕密，我永遠不會說。

內部充滿了小蟲
Inside full of tiny bugs

x10
10 倍大

GOLDEN MORELS
普通羊肚菌

一開始羊肚菌似乎是藏了起來，如果你持續不懈尋找，就會現身！它們想向我們證明它們值得！

MORELS SEEM TO HIDE AT FIRST, BUT IF YOU KEEP LOOKING THEY START TO REVEAL THEMSELVES! I THINK THEY WANT US TO PROVE WE ARE WORTHY!

SAUTÉ THE MORELS WITH BUTTER + SALT. THEY ACT LIKE A SPONGE AND SOAK UP ALL THE FLAVOR!

加入奶油和鹽煎炒羊肚菌，它們會像支湯匙一樣飽吸所有香氣。

刺果番荔枝複雜的構圖

這幅刺果番荔枝的植物畫過程圖，是紐約植物園和美國植物畫藝術家協會共同舉辦的《樹林之外》（Out of Woods：Celebrating Tree in Public Gardens）展覽的一部分，這個有審查機制的畫展曾巡迴美國各地植物園，展示來自世界各地畫家多幅極高水準的植物畫。關於這棵樹我有很多話要説，所以包含筆記和色條的非正式格式創作，想讓觀眾觀賞並了解，從而分享這株植物與我共同經歷的旅程。而植物畫過程圖允許我這樣的表現形式。

當他們選擇我的非正式過程畫成為展覽的一部分，我十分驚訝，但也高興能在展覽中看到它。雖然我欽佩和敬畏許多著名植物畫家所使用費盡苦心的技法，有時需要三到六個月才完成一幅畫，我個人的氣質是偏向這種不太正式的繪畫。以下是我規畫此構圖的方法。

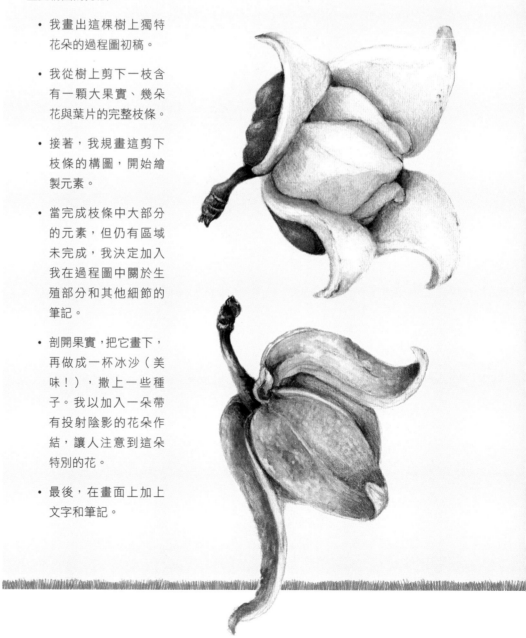

- 我畫出這棵樹上獨特花朵的過程圖初稿。

- 我從樹上剪下一枝含有一顆大果實、幾朵花與葉片的完整枝條。

- 接著，我規畫這剪下枝條的構圖，開始繪製元素。

- 當完成枝條中大部分的元素，但仍有區域未完成，我決定加入我在過程圖中關於生殖部分和其他細節的筆記。

- 剖開果實，把它畫下，再做成一杯冰沙（美味！），撒上一些種子。我以加入一朵帶有投射陰影的花朵作結，讓人注意到這朵特別的花。

- 最後，在畫面上加上文字和筆記。

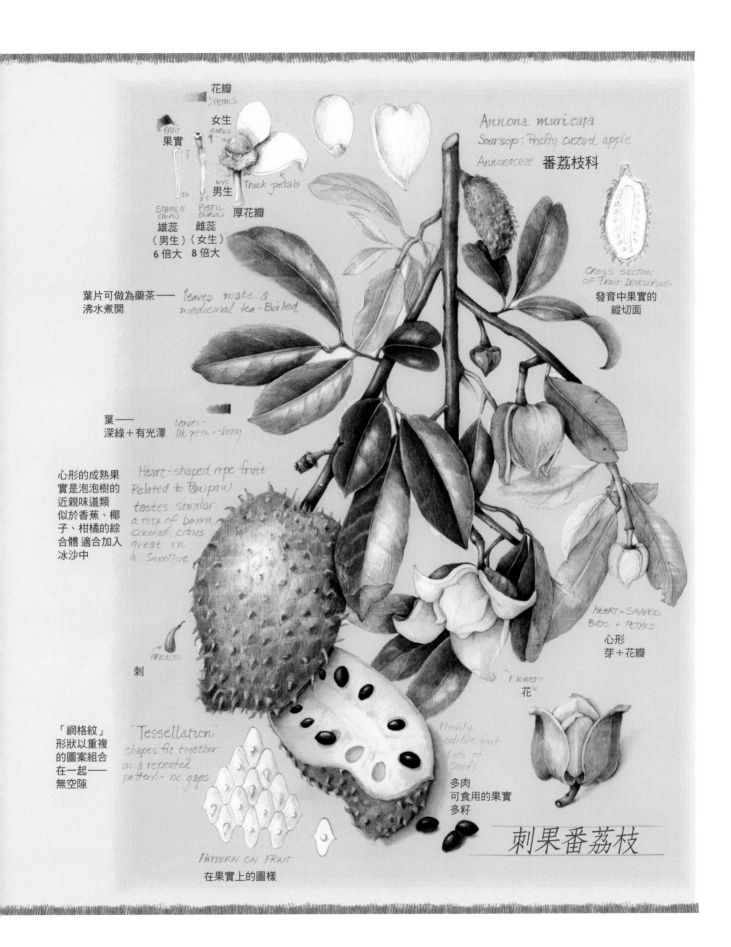

花瓣
PETALS

果實
FRUIT

女生
GIRLS

Thick petals

男生
BOYS ×8

STAMEN (BOYS) ×6

PISTIL (GIRLS)

厚花瓣

雄蕊
（男生）
6 倍大

雌蕊
（女生）
8 倍大

Annona muricata
Soursop; Prickly custard apple
Annonaceae 番荔枝科

葉片可做為藥茶——
沸水煮開

leaves make a
medicinal tea - Boiled

CROSS SECTION
OF FRUIT DEVELOPING

發育中果實的
縱切面

葉——
深綠＋有光澤

Leaves -
Dk. green + shiny

心形的成熟果
實是泡泡樹的
近親味道類
似於香蕉、椰
子、柑橘的綜
合體 適合加入
冰沙中

Heart-shaped ripe fruit
Related to paw paw
tastes similar.
a mix of banana,
coconut, citrus
great in
a smoothie

PRICKLES

刺

HEART-SHAPED
BUDS + PETALS

心形
芽＋花瓣

"Flowers"
花

「網格紋」
形狀以重複
的圖案組合
在一起——
無空隙

"Tessellation"
shapes fit together
in a repeated
pattern - no gaps

Fleshy
edible fruit
Lots of
seeds

多肉
可食用的果實
多籽

PATTERN ON FRUIT

在果實上的圖樣

刺果番荔枝

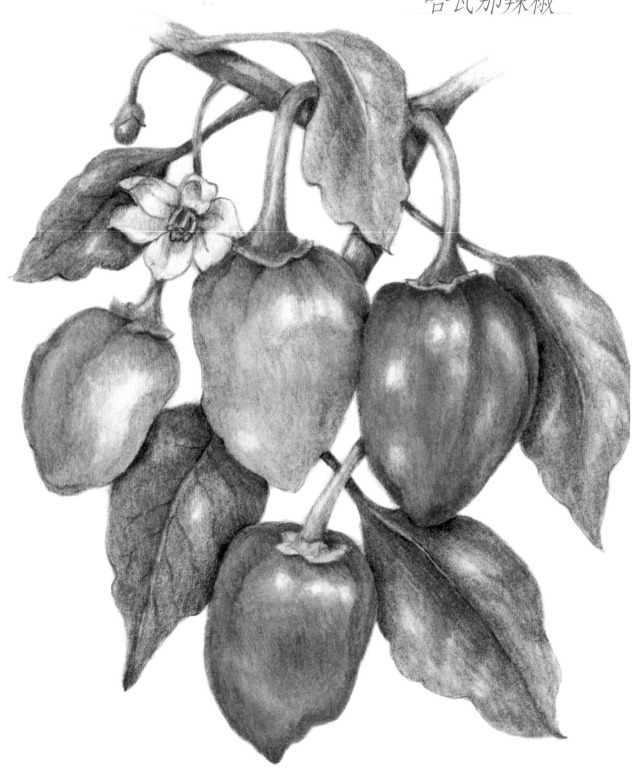

Capsicum chinense habanero group
Habanero Pepper

哈瓦那辣椒

總結
維持動力

閱讀並完成書中的練習後，希望你已找到自己的植物繪畫實踐方法。維持動力是項挑戰，如果是這樣，我鼓勵你隨時留意素材，這是保持靈感並致力於實踐的一種方式。我自覺如果有壓力，畫畫是讓我放鬆的最佳方式，我把畫畫當做靜心，即便沒有特定的東西要畫；另一個好點子是順著每天或每週的大自然變化，持續你的植物畫過程圖速寫，你還可以全年追蹤一棵樹，記錄它的變化和發展。在社群媒體上找到志同道合的植物畫家社團能夠啟發靈感，有朋友一起畫畫也很棒。當我寫這本書時，Instagram 是我最喜歡分享和觀看他人作品的平台，誰知道日後會選在怎樣的場域分享作品！

素材來源

建立起屬於你和自然繪畫間的關係將驅動你繼續畫圖，因為你會不斷地得到靈感，靈感都是從自身周遭開始，朋友的花園、小農市集、花店、可親自摘採的農場、當地雜貨店，或是當你爬山或在公園散步時。可親自摘採的農場是觀察食材生長的絕佳方式，充滿超棒的素材。無論你在鄉村還是城市，規律地練習植物繪畫能使你留意周圍自然環境。你將隨時融入自然，發現你想學、想畫的事物，隨手撿拾植物，可以的話，將它們以容易拿取的狀態儲存，有很多素材我已存放多年，自然界自我保存的能力是如此令人驚嘆。

　　野生的珍稀瀕危植物不應當採摘。在自然保護區或植物園內若獲得許可可以採摘。除非有警告標示，依我的觀點，掉落地上的東西是可以撿拾的，撿拾前如果可以先問清楚最好。未經許可切勿在公園或他人的庭院花園摘剪花木。說明你想要這朵花的理由，人們通常會很樂意提供素材，尤其是當你向他們展示你的畫作時！建議：如果你有園丁朋友，你給他們最好的禮物就是一幅來自他們花園的圖畫。採集時小心有毒的植物，如毒漆藤、毒櫟和生食綠蔓絨屬植物。為了畫圖而採摘野生蕈菇時，請不要吃任何野菇，除非你確定它絕對安全。

評估自己作品的組成

處理挫折感是維持動力的極大挑戰之一。當你的圖畫達到某種程度時，通常會發生這種情況：

1. 不知道接下來要做什麼。

2. 不知道畫完了沒有。

3. 知道有地方出錯了，但不知道怎麼辦。

　　這時是你評估畫作的最佳時機。使用下列檢核表來幫助你了解下一步該怎麼走，如果你以這種方式評估畫作，你將得到上述三個問題的答案。試試看，看看這個自我評估過程能否幫助你克服每次感受到的挫折。

葉──變葉木

聖路易斯 10 月，2018

葉面

葉背

變葉木

自我作品檢核表

- ❑ **尺寸**：圖畫的尺寸、比例和透視是否準確？

- ❑ **結構**：圖畫是否展現出樣本準確的結構？

- ❑ **重疊區域**：樣本的重疊區域是否清楚？什麼在前，什麼在後明顯嗎？在前景樣本底下或後側是否有明顯的深色陰影？

- ❑ **光源**：照亮樣本前方的光源是來自左側或右側嗎？

- ❑ **高光**：高光在正確的位置嗎？是否為帶微光的亮點，而不只是一個留白的空間？

- ❑ **明度**：是否有從亮到暗的九階完整範圍明度？形體上的明度是否有漸層變化不著痕跡地接合？

- ❑ **顏色**：顏色準確嗎？顏色裡是否保有完整的九階明暗？

- ❑ **反射光**：反射光是否逼真，而不像只是留白的區域？

- ❑ **投射陰影**：投射陰影是否會往後並將主體在空間中向前推？陰影是否有柔和的邊緣？陰影的明度是否從非常暗到非常亮，且最亮的明度逐漸在紙上淡出？

- ❑ **細節**：畫作的細節是否寫實且沒有蓋過主體？

- ❑ **邊緣和輪廓**：樣本的邊緣是否清晰且沒有深色的輪廓？這幅畫看起來是否有「對焦」？樣本是否帶有微妙的曲線，而不是銳角，進而使圖畫的輪廓優美？

- ❑ **構圖**：樣本在畫面上的布局、擺設和位置是否在視覺上感到舒適？有清楚的焦點嗎？

隨著季節練習

這裡有些素材可以在每季中尋找和練習作畫。

冬天：乾燥堅果、捲曲的葉子、樹枝和樹皮。

春天：初生的花朵和葉子，還有許多野花。

夏天：花、水果和蔬菜，加上蜜蜂或蝴蝶！

秋天：五顏六色的葉子、葫蘆、南瓜和根莖類蔬菜。

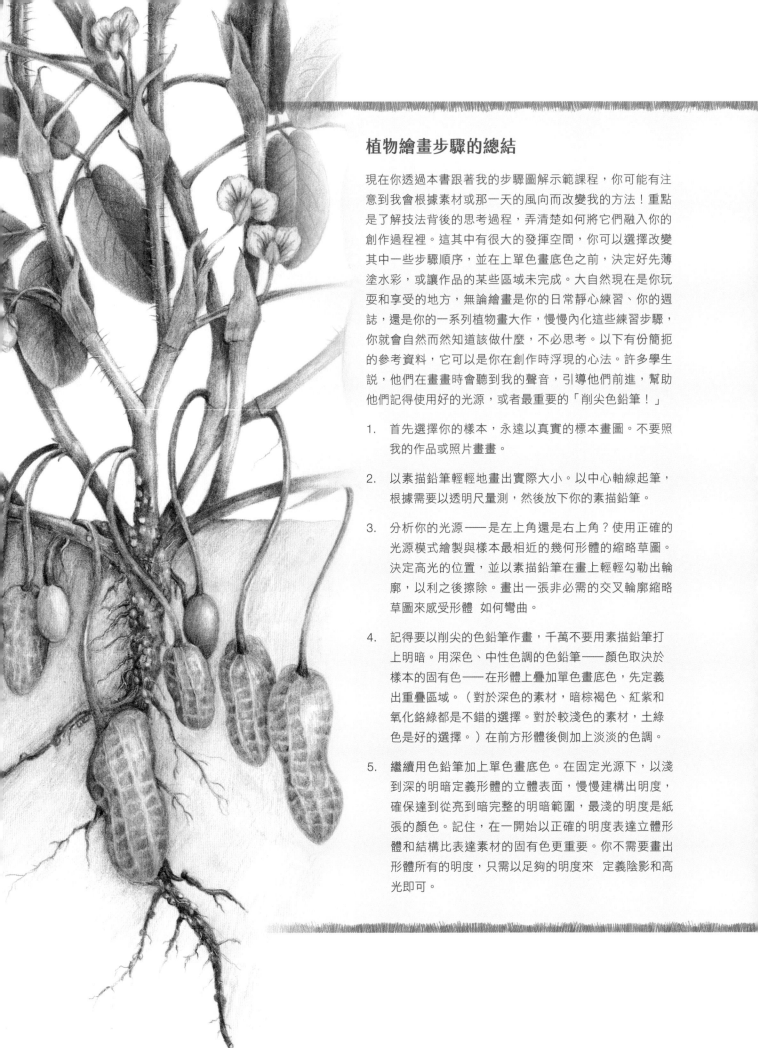

植物繪畫步驟的總結

現在你透過本書跟著我的步驟圖解示範課程，你可能有注意到我會根據素材或那一天的風向而改變我的方法！重點是了解技法背後的思考過程，弄清楚如何將它們融入你的創作過程裡。這其中有很大的發揮空間，你可以選擇改變其中一些步驟順序，並在上單色畫底色之前，決定好先薄塗水彩，或讓作品的某些區域未完成。大自然現在是你玩耍和享受的地方，無論繪畫是你的日常靜心練習、你的週誌，還是你的一系列植物畫大作，慢慢內化這些練習步驟，你就會自然而然知道該做什麼，不必思考。以下有份簡扼的參考資料，它可以是你在創作時浮現的心法。許多學生說，他們在畫畫時會聽到我的聲音，引導他們前進，幫助他們記得使用好的光源，或者最重要的「削尖色鉛筆！」

1. 首先選擇你的樣本，永遠以真實的標本畫圖。不要照我的作品或照片畫畫。

2. 以素描鉛筆輕輕地畫出實際大小。以中心軸線起筆，根據需要以透明尺量測，然後放下你的素描鉛筆。

3. 分析你的光源 —— 是左上角還是右上角？使用正確的光源模式繪製與樣本最相近的幾何形體的縮略草圖。決定高光的位置，並以素描鉛筆在畫上輕輕勾勒出輪廓，以利之後擦除。畫出一張非必需的交叉輪廓縮略草圖來感受形體 如何彎曲。

4. 記得要以削尖的色鉛筆作畫，千萬不要用素描鉛筆打上明暗。用深色、中性色調的色鉛筆——顏色取決於樣本的固有色——在形體上疊加單色畫底色，先定義出重疊區域。（對於深色的素材，暗棕褐色、紅紫和氧化鉻綠都是不錯的選擇。對於較淺色的素材，土綠色是好的選擇。）在前方形體後側加上淡淡的色調。

5. 繼續用色鉛筆加上單色畫底色。在固定光源下，以淺到深的明暗定義形體的立體表面，慢慢建構出明度，確保達到從亮到暗完整的明暗範圍，最淺的明度是紙張的顏色。記住，在一開始以正確的明度表達立體形體和結構比表達素材的固有色更重要。你不需要畫出形體所有的明度，只需以足夠的明度來 定義陰影和高光即可。

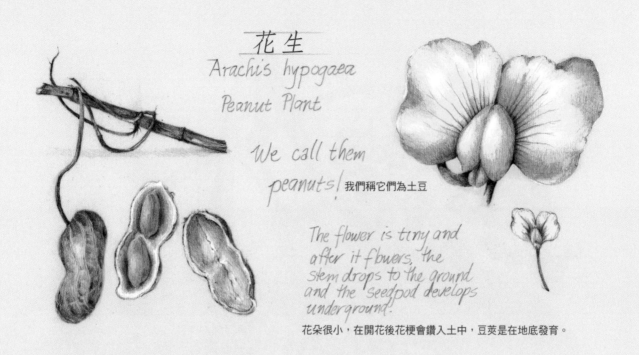

花生
Arachis hypogaea
Peanut Plant

We call them peanuts! 我們稱它們為土豆

The flower is tiny and after it flowers, the stem drops to the ground and the seedpod develops underground.

花朵很小,在開花後花梗會鑽入土中,豆莢是在地底發育。

6. 混合一些顏色以描繪樣本的固有色或主色。畫出一條直線或曲線的練習明度條,表現由淺到深的所有顏色明度變化。

7. 選出符合你樣本上主要或局部顏色的水性色鉛筆,並進行混色。

8. 以水濕濕你的畫稿,讓水滲進紙中幾秒鐘,接著著上水彩,留下一個空白的高光點。每次進行下一步之前先讓水彩乾燥。

9. 選擇接近形體主色的油性色鉛筆,再以單色畫底色疊加色層。繼續在顏色和深色調之間琢磨。

10. 考慮加上所需的反射光,並開始拋光。任何的高光都應是留白紙張的顏色,之後可以用較淺的明度和顏色繼續疊層,可依需要填色,高光看起來就不會像白點,而是帶著微光。

11. 以硬核芯色鉛筆銳化畫作的邊緣與細線,並加上細節。以暗棕褐色油性色鉛筆加深需要呈現對比的地方。

12. 退一步看著你的作品,按我們的檢核表來評估你的畫(參見 173 頁),在這一塊多下點工夫,然後給自己鼓鼓掌!

感謝你一起加入繪畫旅程,持續你的練習並把你的圖畫傳給我看看!把它們上傳張貼在 drawbotanical.com/joyofbotanicaldrawing 上,或在社群媒體使用 #joyofbotanicaldrawing 標籤,這樣我們都可以欣賞彼此的作品!

Sambucus canadensis
Elderberry

美洲接骨木

致謝

我想感謝在我植物繪畫之旅中給予支持和鼓勵的許多人,其中特別想感謝來自世界各地的熱情學生,感謝他們對於我所教授的事物表達讚賞、感謝他們多年來做我忠實的追隨者。當我聽到他們説:「學習植物繪畫改變我的人生。」就像音樂般悦耳,有些人甚至還比擬作墜入愛河!

維羅妮卡 范寧(Veronica Fannin)在幾年前成為我的助理,起初是協助平面設計,現在她是我所敬重的同事,她已經成為才華橫溢的植物畫家和講師,幫助我改善課程並在世界各地和線上的工作坊授課。沒有她的幫助,我就沒有時間創作這本書,她的建議和組織能力幫我加速這段過程。

我要感謝草藥醫生迪娜 法爾科尼(Dina Falconi),《採食與盛宴:田野指南與野菜食譜》(Foraging & Feasting: A Field Guide and Wild Food Cookbook)的作者,她拓展了我對植物的知識,並與我分享她對自然永恆的熱情。

每年和我一同參與美國國家熱帶植物園的一群才華洋溢的國際植物畫家,我們在為這壯麗的花園編纂植物圖譜的同時彼此分享技法。與知識淵博的植物學家和園藝家一起工作有助於我們發展成植物畫家,並提升我們的作品品質與作品對於當今世界的功用。

由我兩個孩子所設計與創造的家中花園,是我每天靈感的來源。他們和他們不斷茁壯的家庭與我分享著對植物的熱情,對我來說這意義重大。我期待和孫子們在花園裡一起漫步探索——種下桃核和其他種子,體驗大自然的生命週期和魔法。

感謝 Ten Speed 出版社才華橫溢的團隊:我的編輯阿什莉 皮爾斯(Ashley Pierce)和西格 尼爾森(Sigi Nacson),及設計師克蘿伊 羅林斯(Chloe Rawlins),對這本書的熱情支持。

最重要的,感謝植物為我帶來的啟發與滋養!

5 月 20 日
我花園裡的罌粟花
東方罌粟？在這兩周瘋狂盛開

關於作者 Wendy Hollender

溫蒂‧霍蓮德（Wendy Hollender）是美國植物畫家、插畫家、講師和作家。她是以油性色鉛筆和水性色鉛筆創作出細節豐富的頂尖植物畫專家。插畫作品曾發表在《紐約時報》、《歐普拉雜誌》、《Real Simple》、英國《好管家月刊》以及《瑪莎史都華生活月刊》。她的作品曾在英國皇家植物園（邱園）、美國國家自然史博物館和美國植物園展出。她目前是紐約植物園的講師，並在紐約阿科德她的農場、夏威夷和希臘的主持工作坊。你可以在 drawbotanical.com 上查看她的線上課程和著作《植物畫的練習》（The Practice of Botanical Drawing）。溫蒂喜歡到具植物啟發力的新地方教學，邀請她到你的區域來吧！她的出版品還有《彩色植物畫》（Botanical Drawing in Color）與自行出版《植物畫：初學者指南》（Botanical Drawing: A Beginner's Guide），也擔任《採食與盛宴：田野指南與野菜食譜》（Foraging & Feasting: A Field Guide and Wild Food Cookbook）的插畫。

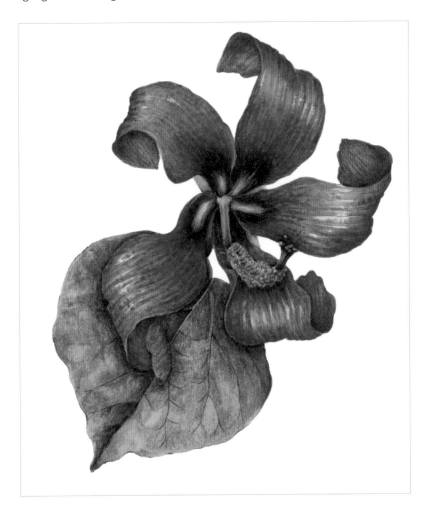

植物插畫列表

Trumpet Vine Campis radicans

美洲凌霄

索引

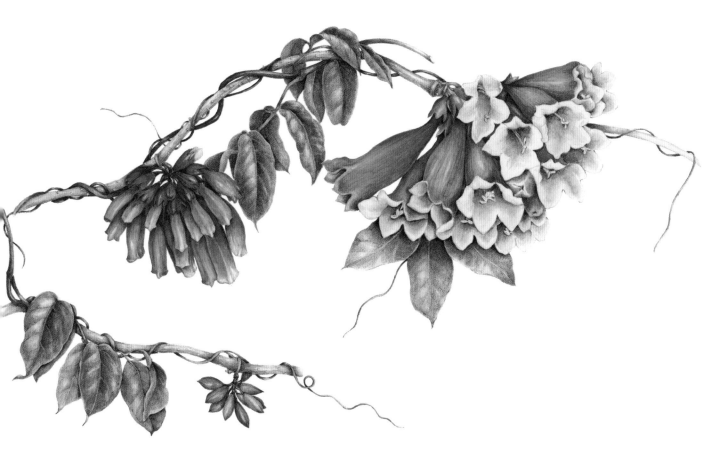

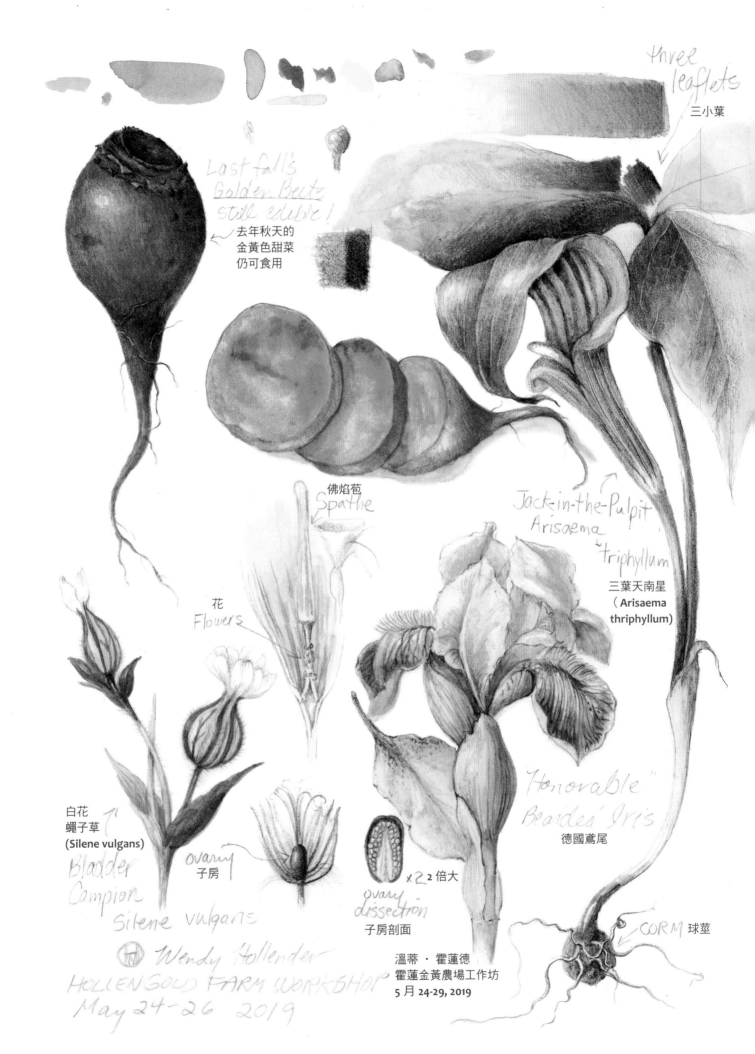

three
leaflets
三小葉

Last fall's
Golden Beets
still edible!
去年秋天的
金黃色甜菜
仍可食用

佛焰苞
Spathe

Jack-in-the-Pulpit
Arisaema
"triphyllum"
三葉天南星
（Arisaema
thriphyllum）

花
Flowers

白花
蠅子草
(Silene vulgans)
Bladder
Campion
Silene vulgans

ovary
子房

ovary
dissection
子房剖面

x 2 2 倍大

"Honorable"
Bearded" Iris
德國鳶尾

CORM 球莖

Wendy Hollender
HOLLENGOLD FARM WORKSHOP
May 24-26 2019

溫蒂・霍蓮德
霍蓮金黃農場工作坊
5 月 24-29, 2019

植物畫的基礎（華麗重編版）
The Joy of Botanical Drawing

作　　　　者	溫蒂・霍蓮德（Wendy Hollender）
譯　　　　者	紀瑋婷
特 約 編 輯	田麗卿
責 任 編 輯	劉憶韶
版　　　　權	黃淑敏、吳亭儀
行 銷 業 務	周丹蘋、周佑潔、賴正祐、黃崇華
總 編 輯	劉憶韶
總 經 理	彭之琬
事業群總經理	黃淑貞
發 行 人	何飛鵬
法 律 顧 問	元禾法律事務所 王子文律師
出　　　　版	商周出版 台北市115南港區昆陽街16號4樓

電話：（02）25007008　傳真：（02）25007759
Email：bwp.service@cite.com.tw

發　　　　行　英屬蓋曼群島商家庭傳媒股份有限公司城邦分公司
台北市115南港區昆陽街16號8樓
書蟲客服服務專線：02-25007718　02-25007719
24小時傳真專線：02-25001990　02-25001991
服務時間：週一至週五 9:30-12:00　13:30-17:00
劃撥帳號：19863813　戶名：書蟲股份有限公司
讀者服務信箱Email：service@readingclub.com.tw

香 港 發 行 所　城邦（香港）出版集團有限公司
香港九龍土瓜灣土瓜灣道86號順聯工業大廈6樓A室
Email：hkcite@biznetvigator.com
電話：（852）25086231　傳真：（852）25789337

馬 新 發 行 所　城邦（馬新）出版集團 Cite（M）Sdn Bhd
41, Jalan Radin Anum, Bandar Baru Sri Petaling, 57000 Kuala
Lumpur, Malaysia.
Tel:（603）90578822　Fax：（603）90576622
Email：cite@cite.com.my

封 面 設 計	廖韡
內 文 排 版	崔正男
印　　　　刷	卡樂彩色製版印刷有限公司
總 經 銷	聯合發行股份有限公司
	新北市231新店區寶橋路235巷6弄6號2樓

2021年12月2日初版
2024年5月9日修訂一版
定價770元

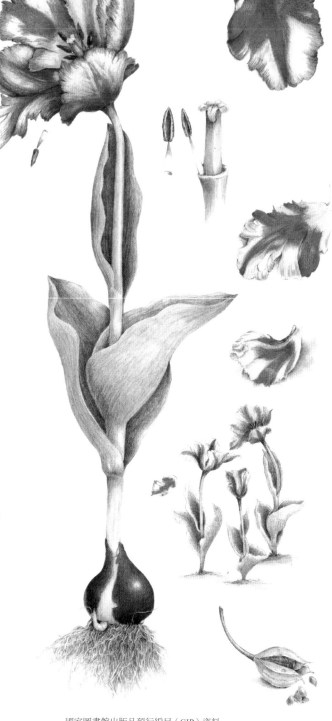

讀者回函卡

國家圖書館出版品預行編目（CIP）資料

植物畫的基礎/溫蒂.霍蓮德（Wendy Hollender）作；
紀瑋婷譯. -- 修訂一版. -- 臺北市：商周出版：英屬
蓋曼群島商家庭傳媒股份有限公司城邦分公司發行，
2024.05 面；公分
譯自：The joy of botanical drawing
ISBN 978-626-390-135-3（平裝）

1.CST：鉛筆畫 2.CST：水彩畫 3.CST：植物 4.
CST：繪畫技法

948.2　　　　　　　　　　　　　　113005622